U0314214

FLOWING MELODY

生活讲情调，艺术有腔调！

Charm of life, Rhyme of arts!

这是艺术！

五十位独具个性的现当代艺术家

阿番 著

化学工业出版社

·北京·

图书在版编目（CIP）数据

这是艺术！ ：五十位独具个性的现当代艺术家 / 阿番著 . -- 北京 ：化学工业出版社，2024. 12. -- ISBN 978-7-122-33814-3

Ⅰ . J121

中国国家版本馆 CIP 数据核字第 202469RC20 号

责任编辑：宋晓棠　　　　　　　　封面设计：尹琳琳
文字编辑：沙　静　张瑞霞　　　　排版设计：宝琴文化
责任校对：赵懿桐

出版发行：化学工业出版社（北京市东城区青年湖南街13号　邮政编码100011）
印　　装：北京宝隆世纪印刷有限公司
710mm×1000mm　1/16　印张22¼　字数292千字　2025年5月北京第1版第1次印刷

购书咨询：010-64518888　　　　　售后服务：010-64518899
网　　址：http://www.cip.com.cn
凡购买本书，如有缺损质量问题，本社销售中心负责调换。

定　　价：168.00元

序论

这是一部有关现当代艺术家及其作品的集子。

从现代艺术逐渐打破古典艺术所建立的种种法则以来，艺术越来越注重艺术家富有创造力的个性表达，这种个性表达既可能体现于作品的形式，又可能体现于作品的主题。正是因为艺术发生了这样的变化，"艺术家"一词才具有除"艺术领域的杰出人物"这一含义外的其他解释。当人们在当前语境下将某些非艺术从业者称作"艺术家"时，它的含义便变成了"有个性的人"。"艺术"与"个性"，早已互相缠绕，很难摆脱彼此了。

是的，"个性"是此书的主题，并且是唯一的主题。不过，需要澄清的是，虽然现当代艺术总是强调超越和突破，但这里的"个性"并不必然和"先锋"一词画等号，甚至，它不一定是褒义的。我们不妨用一个更大的视角来看待"个

性"一词：这可能指艺术家人生经历和职业生涯的"个性"，可能指艺术家性格和创造力的"个性"，还有可能指某些作品的形式和创作过程的"个性"。是的，它不一定是"personality"，还可能是"peculiarity""uniqueness""exceptionality"。

这并不是一次书写现当代艺术史的尝试，50位艺术家也显然无法概括现当代艺术的图景。甚至，本书可被算作某种反艺术史书写。尽管书中出现了诸如保罗·高更、巴勃罗·毕加索、弗朗西斯·培根、安妮·伊姆霍夫等拥有极高艺术史地位或知名度的艺术家，但我尽量将焦点集中于主流叙事之外的内容。此外，一些艺术家也许并不是那么有名，然而，他们让我在某个时间节点产生了兴趣，并让我发现了一些值得下笔的东西。因此，"个性"一词也与我产生了关联——这是一次充满冒险的旅程，一次不那么常规化的写作。假如你没有学习艺术史的负担，不妨将此书当作趣味读物。

然而，身为现当代艺术图景中的一块块小小拼图，书中出现的艺术家和事件不可能超越于现实情境，它们和整个艺术图景有着千丝万缕的关联。例如，当我提到希尔玛·阿夫·克林特的抽象艺术时，便会谈及她和抽象艺术的奠基者康定斯基、蒙德里安等人的关系；提到大卫·沃纳罗维茨时，便会谈及20世纪80年代居住于纽约东村的其他艺术家；提到艾米莉·梅·史密斯时，便会谈及波普艺术对她造成的影响。如果你对更大的艺术运动及其社会背景感兴趣，那么，不妨将此书当作一个引子。

目录

01-10

001　　　　淡泊的印象派女画家：贝尔特·莫里索

014　　　　马提尼克之旅：保罗·高更

025　　　　独居秘境：希尔玛·阿夫·克林特

033　　　　颜色即生命：埃米尔·诺尔德

041　　　　为自由歌唱：弗洛伦·史蒂斯海默

054　　　　牛头怪与"第二自我"：巴勃罗·毕加索

064　　　　变动的缪斯：马克·夏加尔

075　　　　被遗忘的"西村皇后"：克拉拉·泰斯

081　　　　生肉：柴姆·苏丁

094　　　　形象的变迁：阿尔贝托·贾科梅蒂

11-20

构建自我：弗里达·卡罗　　　　　　　　　102

画中女友：弗朗西斯·培根　　　　　　　　121

内省的精神世界：安德鲁·怀斯　　　　　　129

身份的重叠：罗萨林·德雷克斯勒　　　　　136

"如果艺术没有神秘性，那我可能就去干别的了"：

弗朗西斯科·法雷拉斯　　　　　　　　　　142

万物皆可塑：贝蒂·伍德曼　　　　　　　　147

人物的颜色：霍华德·霍奇金　　　　　　　155

耄耋之年迎来"芳华"：罗斯·怀利　　　　　160

于时间的循环中，与宇宙对话：南希·霍尔特　165

尊重材料的表现力：乔吉奥·格里法　　　　171

21-30

176　　别样世界观：杰克·惠滕

180　　画布即造型：伊丽莎白·默里

188　　具象的外衣与抽象的内核：凯瑟琳·布拉德福德

194　　丛林中的维纳斯：朱迪斯·里尼亚雷斯

200　　胡子图像：吉尔伯特和乔治

　　　　"每当发现重复自己，我就开始转向新的方向"：

206　　史蒂芬·肖尔

211　　摇滚"巨星团"开唱：理查德·普林斯

215　　符咒与幻象：道格拉斯·弗逸伦

220　　满与空：亨特·斯罗能

225　　燃烧，直至熄灭：大卫·沃纳罗维茨

31-40

影人传奇：理查德·汉伯顿 233

自然中的他者：劳拉·阿基拉 238

"做绘画要我做的事"：比利·查得里斯 244

私密空间浇铸工：蕾切尔·怀特瑞德 248

"反建筑"师：戈登·马塔 - 克拉克 254

世界公民的跨境之家：徐道获 261

世界与我的痕迹：加布里埃尔·奥罗兹科 270

身体、性别与未来之思：李昢 276

别样风格与现实关切：妮可·埃森曼 281

与身体有关的一切：杰妮·安东尼 287

41-50

292 无家可归现象批判：克日什托夫·沃迪奇科

300 游走于真实与幻象之间：大卫·肯尼迪

304 灿烂的桌面：霍利·库利斯

310 不仅仅是好玩儿：妮娜·卡查杜里安

317 黑人的面孔：艾米·舍若德

320 种族的，非种族的：艾达·慕伦

324 不留痕迹的痕迹：河原温

332 重新定义行为艺术：安妮·伊姆霍夫

337 扫把和小胡子：艾米莉·梅·史密斯

341 被观赏的生活：佐伊·浩克

淡泊的印象派女画家

贝尔特·莫里索
Berthe Morisot

谈到贝尔特·莫里索，恐怕很多熟知印象派的艺术爱好者都不太了解。尽管和两位玛丽——玛丽·卡萨特和玛丽·布拉克蒙德并称为印象派的 "les trois grandes dames（三位伟大女士）"，和马奈、莫奈、雷诺阿等人都是好友，参加过 7 次印象派展览（共举办过 8 次，唯一一次没参加是因为怀孕生女）——仅次于次次参加的毕沙罗，但她的名气始终不能与同时期的男性印象派画家比肩。

莫里索于 1895 年去世时，毕沙罗在给儿子的信中写道："一个具有杰出才能的女性香消玉殒了，她曾为印象派团体带来荣耀……可怜的莫里索女士，公众几乎对她一无所知！" 1896 年，雷诺阿、莫奈和德加为莫里索举办了一场纪念展，展出了她的 400 幅作品。这场朋友组织的展览成为莫里索最大的

展览。之后的整个 20 世纪，莫里索的作品很少出现在人们的视线之中。

直到 21 世纪，莫里索的作品才更多地展现在公众面前，出现在法国、日本、丹麦和西班牙等国家。2012 年，巴黎的玛摩丹美术馆举办了一场莫里索的大型回顾展，为公众系统了解这位画家及其一生提供了契机。而她的大型展览，即"贝尔特·莫里索：印象派女画家（Berthe Morisot: Woman Impressionist）"，2018—2019 年间在加拿大、美国和法国巡回展出。

贝尔特·莫里索 1841 年出生于一个富裕家庭，父亲是一位政府要员，年轻时曾在美术学院学习建筑。她的母亲是洛可可风格代表画家弗拉戈纳尔的曾孙女。家族和艺术的缘分也使得她和两个姐姐伊芙和艾德玛有了自幼习画的机会，尽管初衷仅仅是为了在父亲生日的时候能够奉上父亲的画像。后来，两个姐姐因为嫁人等原因不再作画，只有莫里索成了画家。

<div style="text-align:right">｜→｜ 《自画像》，玛摩丹美术馆，1885</div>

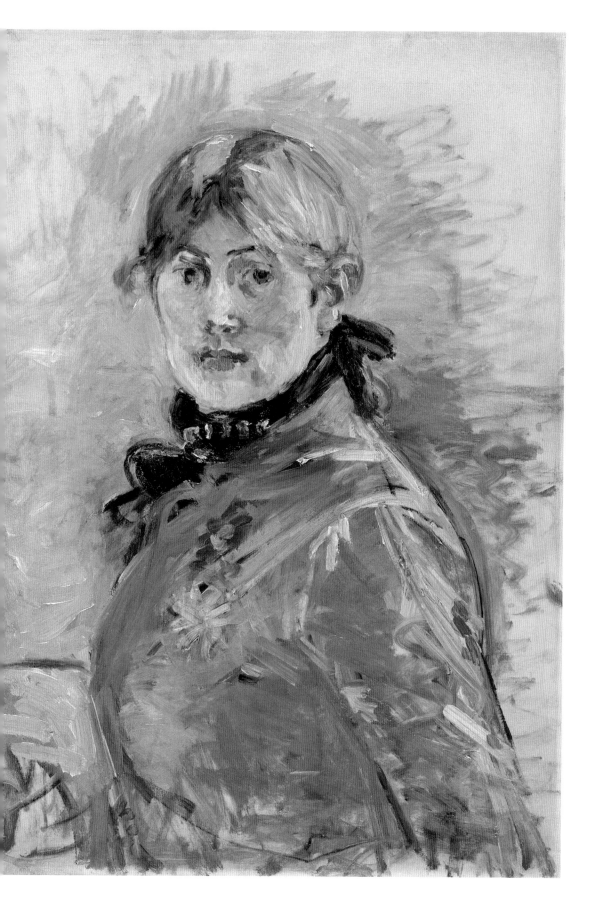

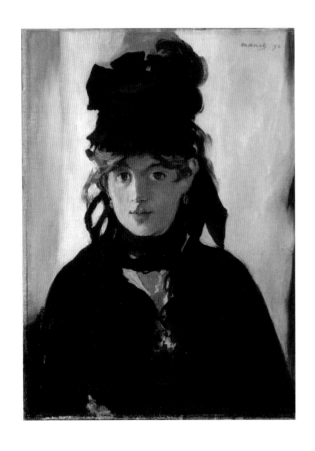

| ← | 爱德华·马奈，奥赛博物馆，
《手持紫罗兰的贝尔特·莫里索》，1872

| → | 《尤金·马奈在怀特岛》，
玛摩丹美术馆，1875

　　莫里索和印象派的"教父"爱德华·马奈相遇于卢浮宫。两个家境相似的人对艺术的见解也十分相似，他们很快互生好感，并常常一起参加艺术活动。马奈共为莫里索画了12幅肖像，比其他任何人都多。但可惜的是，二人无法永远地在一起——他们认识时，马奈已经结婚了。在马奈的提议下，莫里索后来嫁给了他的弟弟——尤金·马奈。后者也是一位画家，但是并不出名，也对展出作品不感兴趣。然而他却是一个很好的丈夫，对莫里索的事业非常支持。二人育有一女朱莉·马奈。

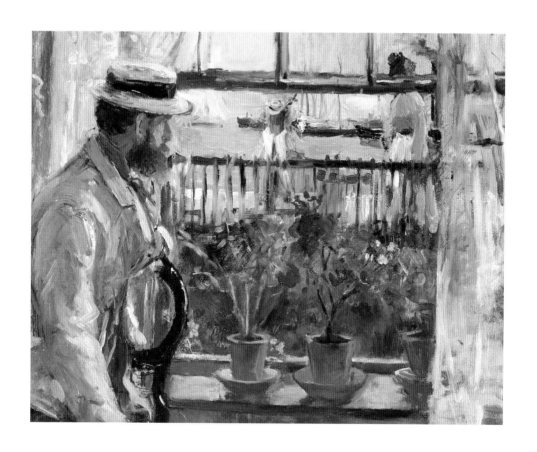

与其他印象派画家不同的是，在参加印象派展览之前，莫里索已经入选了很多次官方沙龙（或许是因为她的出身），并非一位不受承认的画家。她也不用像莫奈、雷诺阿等人一样，为作品的销售寻找出路，她的画总会被上层社会的人看中并收藏。她是唯一一位在生前作品就被法国政府买下的印象派女画家。因此，她不用苦心经营自己，而可以随心所欲地进行艺术创作。她在19世纪70年代创作了大量作品，数量仅次于莫奈；在80年代创作了大量当时流行的花园题材绘画；在90年代又回归内心，创作出一种趋于内省的表现风格，预示了下一个世纪的艺术风潮。

由于女性身份和视野，和同为印象派女画家的卡萨特一样，莫里索的绘画也常常围绕女性、儿童和家庭。但即便如此，两人在艺术风格上也有很大差别。莫里索的作品，在所有的印象派画家中是很容易辨认的。

莫里索的画作常常有一种未完成感，这在肖像画中尤为明显。她作画的笔触很大，除了皮肤，人物的头发、衣物，甚至背景，都由细长、明确的笔触构成，给人一种速写般的即兴感。另外，她还常常将画面做留白处理，将主体人物画出后，其周围的笔触慢慢减少，而四周则完全是画布本身的颜色。但是在多数情况下，由于画面中心也有与画布相近的颜色，这种"留白"并不会显得画面不完整。《斜倚的灰衣女子》和《自画像》就是这样的作品。

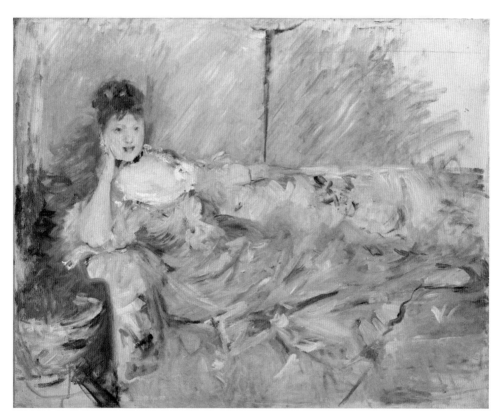

| ^ | 《斜倚的灰衣女子》，私人收藏，1879

莫里索喜欢强调颜色间的互相影响，她会将环境色加以强调，使其变得格外鲜明突出。在《在乡下（午饭后）》这幅作品中，假若没有边缘颜色的区分，画面中的人物甚至要同身后的窗子与花园融为一体了；在《阅读》中，阳光下的小姑娘的衣服颜色，是墙体与花园中树木的结合，你很难说出衣服本身的颜色；而在《坐在梳妆台前的女人》中，前景中的衣服只比背景中的墙面亮一个色调。选择这种方式处理画面，并不仅仅是出于画面和谐的考虑，莫里索是想要"抓住消逝的东西"——那些轻如鸿毛的瞬间。而人物与背景颜色的接近，便增加了这种虚无缥缈、转瞬即逝的感觉。

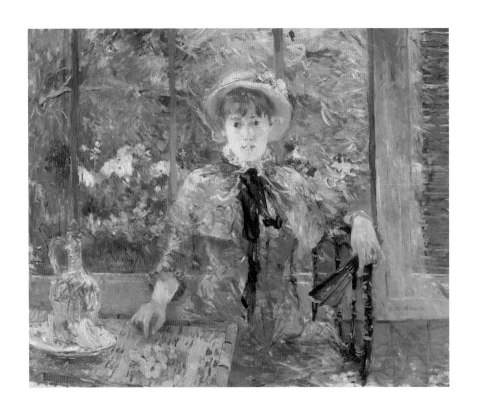

| → | 《阅读》，佛罗里达圣彼得堡美术博物馆，1888

| ← | 《在乡下（午饭后）》，私人收藏，1881

| ↓ | 《坐在梳妆台前的女人》，芝加哥艺术学院，
1875—1880

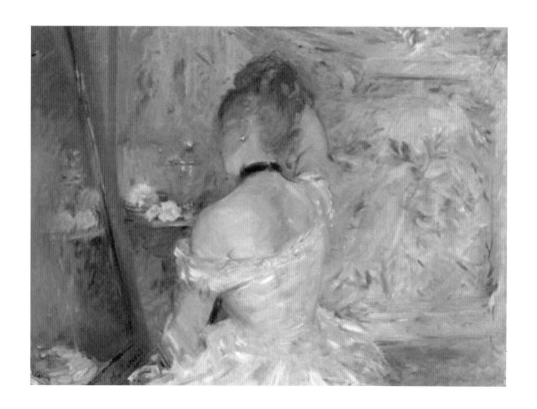

莫里索画作中的人物常常有一种华托式的优雅。尽管她是弗拉戈纳尔的后人，但对法国洛可可风格的继承却来自华托——摒除了浮华和炫耀，人物趋于内省和诗意。《摇篮》表现的是姐姐艾德玛和她的孩子，其主题让人想到伦勃朗的《带天使的圣家族》。不过，伦勃朗强调的是母亲对婴儿无微不至的关爱，而莫里索画中的艾德玛则更具有静观色彩——在悉心照料家庭的同时，她有没有重拾昔日当画家的梦想？（婚后的艾德玛常常和莫里索通信，回忆两个人一起作画的美好时光。）

19世纪90年代，莫里索的作品更多地表现家中的室内场景。《女孩与猎犬》描绘的是正处青春期的女儿。无论在风格上，还是在人物的状态上，都让人想起蒙克所绘的《青春期》。和很多艺术家母亲一样，莫里索在画中详尽地记录了女儿的成长：抱着洋娃娃玩耍；和尤金·马奈在花园里嬉戏；练习小提琴、读书、发呆……1895年，朱莉病了，正是在照顾女儿的时候，莫里索得了流感，并最终因肺出血去世。去世之前，她在遗言中对17岁的女儿说道："我死后将依然爱你，别哭……我多么希望能活到你出嫁的时候……好好生活，你从未让我伤心过……"

如毕沙罗所言，莫里索在世时，没有引起公众的注意，她也没能获得和同时代男性艺术家一样的名声。对于自己的地位不如男性艺术家这一点，莫里索是心知肚明的，但她并不觉得自己低他们一等。正如她在1890年写的那样："从来没有一个男人能平等地对待女人，我想要平等——我知道，我和他们一样具有价值。"

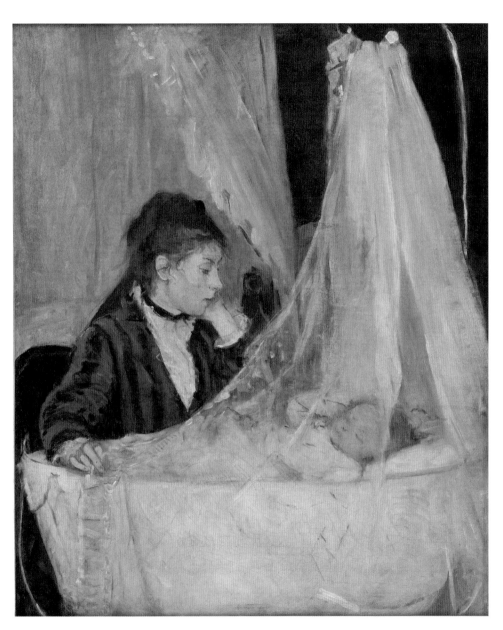

|↑| 《摇篮》，奥赛博物馆，1872

02

马提尼克之旅

保罗·高更
Paul Gauguin

塔希提本是南太平洋上一座名不见经传的小岛，却因法国象征主义艺术家高更的描绘而声名远扬。高更最著名的作品《我们从哪里来？我们是谁？我们向何处去？》就作于此地，绘画中的人物和风景，也取材于这座热带海岛。然而，高更独特的象征主义原始画风，并不是从塔希提岛开始的，当然，也不是他在巴黎灵机一动的发明。这要从他的第一次热带海岛之行谈起，尽管这次旅行的意义常常被后人所忽略。这座热带海岛，就是马提尼克岛。

前往马提尼克之前，高更已经走过了他惊世骇俗的前半生。他 1848 年出生于巴黎，在秘鲁长大（他外祖母的父亲是秘鲁人），年轻时以水手的身份游历过很多地方。之后，他回到欧洲，拥有了美满的家庭，有 5 个孩子，并成为一名成功的股票经纪人。

| ↑ | 《马提尼克海岸风景》，新嘉士伯美术馆，1887

也是在这时候，他开始在业余时间画画。后来，他辞去了股票经纪人的工作，立志做一名全职画家。这个决定让他陷入贫穷，也最终让他失去了家庭。不过，高更从未后悔过。之后，他进入了法国印象派画家的圈子，参加了多次印象派画家的展览。

1886 年，当乔治·修拉和新印象派画家在第八次印象派画展上出尽风头时，高更的作品仍无人问津，这让他颇为沮丧。为了寻找新的画风，他动身到法国西北沿海的布列塔尼地区寻找灵感。他在布列塔尼的一个小村庄阿凡桥认识了同样来此采风的画家查尔斯·拉瓦尔。为了找寻"真实、未被破坏的世界"，一年之后，两人一同来到巴拿马，而后到了马提尼克岛。动身前，高更给身在丹麦的妻子梅特－索菲·盖德（Mette-Sophie Gad，当时二人的关系还未破裂）的信中写道："我会带上我的颜料和画笔，像当地人一样生活。"

| → | 《马提尼克女人》，梵高博物馆，1887

| ↑ | 《有拉瓦尔侧面像的静物》，印第安纳波利斯
艺术博物馆，1886
在这幅画中，高更用塞尚的风格画下正在观察静物的
拉瓦尔。他们是在这幅画完成的几个月后动身去马提
尼克去的。

　　1887 年的马提尼克仍是法国的殖民地。法国人在岛上开辟了很多甘蔗种植园，并以黑人为主要劳动力。尽管奴隶制在 1848 年已被废除，但实际上，很多黑人还是不得不在种植园做工，以换取微薄的收入。

　　刚到马提尼克的几个星期，高更主要画速写和素描。他描绘风景，也聚焦于岛上的居民。运送物品和在海边洗衣的妇女常常是高更与拉瓦尔的表现对象。两位画家还经常描绘居民们歌舞升平的景象——这实际上是欧洲人对殖民地生活保有的刻板印象。在他们看来，殖民地的生活正如田园诗一般，他们生活的艰辛往往被忽略了。

　　1887 年末，高更因患疟疾返回法国，拉瓦尔稍晚一些也回到国内。没过多久，高更在他巴黎的工作室见到了梵高及其身为艺术品交易商的弟弟提奥，并将自己在马提尼克创作的作品展示给他们。这是两位艺术家友谊的开始。很显然，高更的热带岛屿之行给梵高留下了很深的印象，他在之后给提奥的信中写道："高更描绘的热带美妙异常。未来，绘画会在那里复兴……如果我年轻十岁、二十岁，我也要去。"梵高和提奥以 400 法郎的高价买下了高更的《马提尼克的杧果树》，还用两幅向日葵作品换取了《马提尼克》。提奥后来更是成了高更的艺术品代理商。

| ← | 《马提尼克的杧果树》，梵高博物馆，1887　　　　| ↑ | 文森特·威廉·梵高，《有两只向日葵的静物》，伯尔尼美术馆，1887

同高更与拉瓦尔一样，梵高也认为画家应该到温暖的地方寻找灵感。因此，他在1888年动身去了法国南部的阿尔勒。他写信给高更，邀他前来，想在阿尔勒建立一个"南方工作室"。1888年9月，高更建议拉瓦尔和他们的共同好友，同样身为画家的埃米尔·伯纳德一同去阿尔勒。除了写信，他们还常常和梵高讨论艺术，分享绘画。这些艺术家曾经创作自画像，并彼此赠送——这是来自梵高的建议。

　　但最后只有高更去了阿尔勒。梵高崇拜高更作品的诗性和神秘感，他开始有意模仿高更作品中深色的轮廓线、装饰性的颜色和高地平线构图。而高更，尽管来到了阿尔勒，却并未想要在这里长待，他的作品也常常是对热带风情的回忆。

↑ | 《有伯纳德肖像的自画像》，梵高博物馆，1888

高更送给梵高一张绘有年轻画家埃米尔·伯纳德的自
画像。伯纳德和梵高在巴黎时常常会面。

| → | 查尔斯·拉瓦尔，《自画像》，梵高博物馆，1888
对于拉瓦尔的这张自画像，梵高在之后给提奥的信中写道："拉瓦尔的自画像非常自信，非常杰出。就像你所说的，是一幅能让别人提前洞察出其才能的画作。"

| ↓ | 文森特·威廉·梵高，《自画像》，梵高博物馆，1888
日本艺术家常常交换作品，这成为梵高建议大家交换自画像的原因。在交换作品中，他将自己表现为日本僧人的样子。

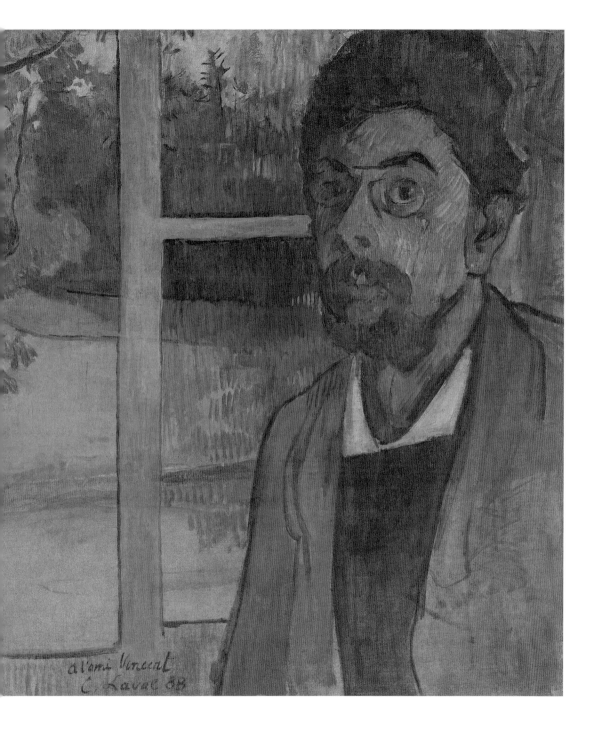

a l'ami Vincent
C. Laval 88

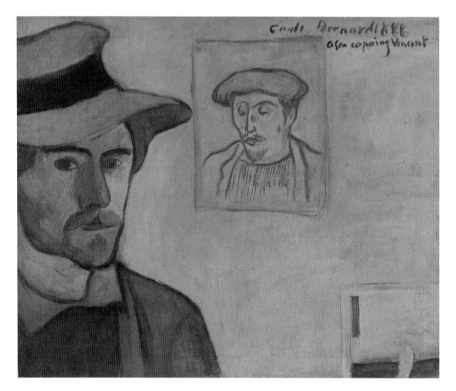

| ↑ | 埃米尔·伯纳德，《绘有高更送给梵高的肖像的自画像》，梵高博物馆，1888
埃米尔·伯纳德画了一张绘有高更的自画像。前面高更的作品是作为此画的回应而创作的。

　　于是，梵高又改了主意，希望建立一个"热带工作室"。不过，这个计划最后因两个人友谊的破裂而未能成行。在一次激烈的争吵之后，高更离开了阿尔勒。

　　1890 年，拉瓦尔与埃米尔·伯纳德的妹妹玛德琳·伯纳德订婚。同样爱上玛德琳的高更选择与拉瓦尔决裂。同样是在 1890 年，梵高自杀。1891 年 1 月，提奥去世，高更失去了在法国的艺术代理人。4 月，高更开启了自己的第一次塔希提之旅。1894 年，拉瓦尔死于肺结核，年仅 32 岁。

　　1901 年，高更到了马克萨斯群岛的希瓦瓦岛，在那里度过余生。1903 年 5 月 8 日，由于心脏病发作而去世。

03

独居秘境

希尔玛·阿夫·克林特
Hilma af Klint

　　谈到现代抽象艺术，就绕不过那些公认的先驱人物：康定斯基、库普卡、蒙德里安、冈察洛娃和马列维奇等，他们也的确改变了现代艺术的走向，被奉为里程碑式的人物并不为过。

　　然而，艺术史也是一部传播史，未能声名远扬的，即便取得同样伟大的成绩，也会被推到艺术史的大门之外。今天要讲述的艺术家——瑞典女画家希尔玛·阿夫·克林特便是其中的一位。克林特早在康定斯基等人之前就开始了抽象艺术的探索，并发展出相当成熟的风格。只不过，她选择了避世隐居，静默而虔诚地创作。不结婚，无儿女，生前也不常将作品示人。她默默无闻，仿佛绘画界的艾米莉·狄金森。

| ↑ |《第 10 系列第 3 号》，斯德哥尔摩现代艺术博物馆，1915　　| ↑ |《第 10 系列第 1 号》，斯德哥尔摩现代艺术博物馆，1915

　　由于被隔绝在艺术史发展的脉络之外，有些人倾向于把她的艺术称为"界外者艺术"。这种说法其实很不准确。克林特受过专业的美术训练——1887 年，她以优异的成绩毕业于斯德哥尔摩的瑞典皇家美术学院。因为学业出众，克林特还在学校拥有免费的个人工作室。1908 年，为了潜心照顾生病的母亲，她离开了工作室，并在长达几年的时间内很少与人社交。

　　虽然在离开学校工作室之前，克林特的创作已经走向抽象，但我们从她的作品中仍能辨别出客观物象的影子，她的个人经历和情绪似乎也被投射进画面中。"童年"系列和"青春"系列都是糖果色的，甜蜜，富有活力；物象时不时出现，包括各式各样的鲜花、果实和蜗牛壳（硕大而具有抽象仪式感的花朵，几十年后才出现在了乔治娅·奥·吉弗的画作中）；并置或叠加在画面中的各种曲线和几何形状，不似晚期作品那般深沉，而是以一种具有运动倾向的

方式存在着，远远超前于超现实主义画家胡安·米罗的"生物变形"……从这些作品推测，克林特的早年生活是快乐的。

和同时代的很多人一样，克林特一直对人的精神性感兴趣。在少女时期，她就参加过"通灵"集会。她曾在纳粹德国建立的松散组织雪绒花协会待过一段时间，也受到过玫瑰十字会的启发(该会的信仰及密术与占星术和喀巴拉神秘主义相仿)。总之，克林特和"通神"协会的许多活动都有关联。她还对人智学非常感兴趣。

克林特为何能够单枪匹马地开创新的画风？人们都倾向于认为，这和她参加的各项"通灵"活动相关。1896年，克林特和四个志同道合的女艺术家离开了雪绒花协会，成立了"五人组"。每周五，她们相聚在一起举行精神活动，祈祷、学习《新约》、冥想，然后"通灵"。"通灵"的方式包括自动书写和绘画。她们由此与至高的灵魂建立联系，并将"神谕"记录下来。十年之后，也就是克林特43岁的时候，她接到了一项"旨意"，创作"神庙之画"。

克林特"接受"了这项任务。1906—1915年，她先后为此系列创作了193幅作品，其中包括几个不同的系列和类别。系列里的绘画多由几何图形和平涂色块构成，这比康定斯基等人进行抽象创作早了五六年。此时，克林特的作品脱离了客观的物质世界，沿着精神微光指引的方向前进着。

|↑| 《青春 第4系列第6号》，斯德哥尔摩现代艺术博物馆，
1907

|↑| 《童年 第4系列》，斯德哥尔摩现代艺术博物馆，
1907

克林特作品的形式感十分强烈。纯粹与绚烂、单纯与复杂、理性与情绪……
不同的作品会给观者不同的感受。她还常常在作品中使用符号、字母和文字。
其中，螺旋形代表着进化，"U"形代表着精神世界，"W"代表物质，重叠
的圆形代表整体和统一。她大概也受到过歌德色彩理论的影响，对色彩的把握
也是恰到好处。克林特还注重二元性，我们常常能在她的作品中看到构图和颜
色上的对比。无论是几何图形，还是画面中的符号，我们都似曾相识，但当它
们组合在一起，却给人一种超越当下处境的宇宙感和未来感。

没有人知道"神"究竟跟她说了些什么。我们只知道，"神"命令她作
品不得向外界展出。这也就是为何，在她于1944年因交通事故去世之前，都
没有向几个人展示过作品的原因。由于无儿无女，她将作品交由自己的侄子保
管。在清点作品时，人们才发现，克林特已经默默地创作了1300多幅油画，

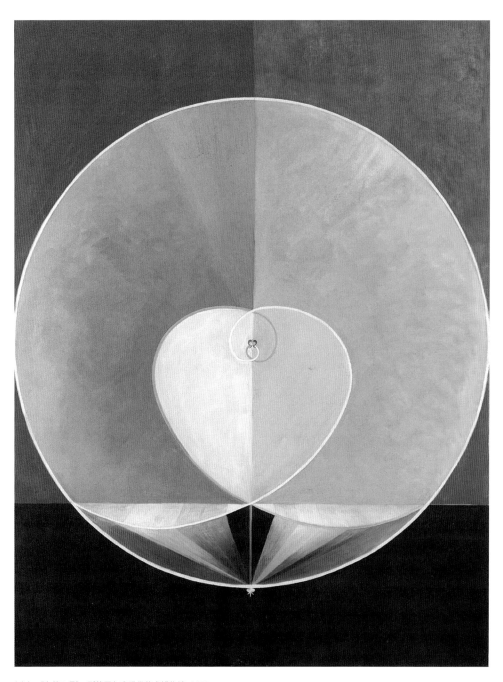

| ↑ | 《白鸽 2 号》，斯德哥尔摩现代艺术博物馆，1915

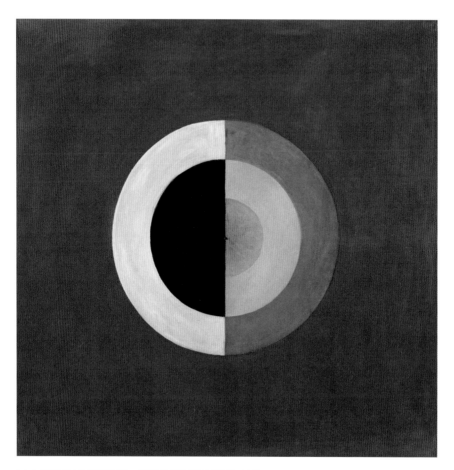

| ↑ | 《天鹅 第 9 系列第 17 号》，斯德哥尔摩现代艺术博物馆，1915

另外还有 125 个草图本和笔记本。她曾立下遗嘱，这些作品在她死后的 20 年内都不能示人，并且，它们永远不能分离。

　　直到 1986 年，洛杉矶郡立美术馆举办了展览"艺术的精神 ——1890—1985 年的抽象绘画"，公众才第一次见到克林特的作品。这时，她已经去世 40 多年，抽象绘画的风潮早已吹到艺术界的各个角落。她已经无法为艺术史的走向造成任何关键性的影响。

|↑|《原始混沌 第1系列第7号》，斯德哥尔摩现代艺术博物馆，1906—1907

|↑|《原始混沌 第1系列第25号》，斯德哥尔摩现代艺术博物馆，1906—1907

这似乎太过遗憾。康定斯基、让·杜布菲、保罗·克利，这些距她年代不远的艺术家，在年轻时就开始对儿童、精神病人和"通灵者"等群体的艺术产生兴趣，并将他们的创作方式融入自己的艺术体系中来。特别是杜布菲，为了摆脱经典艺术的陈词滥调，他四处游历，访问艺术圈之外的创作者，并提出了"原生艺术"的概念。可惜，他并没有发现这个本是圈内的"圈外人"。不过，对于艺术家来说，这似乎又并不值得遗憾。在荒无人烟的沙漠中开放的一朵沙漠之花，可能到凋谢都不会有人注意。但是，那绽放的声音、花朵自己，以及它所献唱的"神"，一定听得到。

| ↑ | 《天鹅 第 9 系列第 12 号》，斯德哥尔摩现代艺术博物馆，1914—1915

04

颜色即生命

埃米尔·诺尔德
Emil Nolde

"颜色，是画家的基本材料。颜色有它们自己的生命，自己的欢笑和痛苦，梦想和喜悦。它们炽热而神圣，如同情歌和爱欲，如同圣曲和赞美诗！"

——埃米尔·诺尔德

埃米尔·诺尔德喜欢用黑色画框来装裱自己的作品，因为只有这样，才能最大程度地突出他作品中那夺目的黄、燃烧的红、欲滴的绿和阴郁的蓝。假如将他的所有作品铺陈在你面前，你一定会被这些绚烂的颜色震惊到，它们聚集、推搡、簇拥，无一不诉说着诺尔德对绘画和生命的狂热。

| ← | 《自画像》，诺尔德基金会，1917　　　　　 | ↑ | 《大罂粟花》，诺尔德基金会，1942

　　诺尔德1867年出生于德国和丹麦交界处的小村庄诺尔德——是的，和卡拉瓦乔一样，他的名字以自己的出生地命名。(不过，和卡拉瓦乔的"被命名"不同，诺尔德是在1902年结婚后，主动将自己的名字改为出生地的。)他的家人都是虔诚的新教徒，因此，尽管没有读书的传统，一本《圣经》也成为传家宝，传了9代人。而诺尔德对颜色的理解，仿佛也来自《圣经》中蕴含的精神。他曾写道："每种颜色都有它自己的灵魂。有的让我欢乐，有的让我厌恶，也有的让我奋发向上。"对于诺尔德来说，颜色不仅仅是色彩本身，还具有哲学性和精神性。

　　诺尔德最早接触艺术是在 1884 年。当时，他以学徒的身份，学习木雕和
家具设计。在家具厂工作的几年，他游历了德国的大部分城市，包括慕尼黑和
柏林。后来，他在瑞士圣加仑获得教职，教授工业设计和装饰画。正是在这一
时期，他以阿尔卑斯山为素材创作的明信片获得了商业上的成功，可观的经济
回报使得他有勇气放弃教职，继续求学生涯。他先后跟随画家弗里德里希·菲
尔和阿道夫·豪泽尔学画。1899 年，他曾在巴黎的朱利安美术学院短暂学习过。

　　1900 年以后，诺尔德开始大量创作作品，这和他与众多前卫艺术团体的
交往不无关系。1906 年，他加入了德国表现主义绘画的代表团体——桥社，
成为团体的中坚分子。尽管一年后他就离开了该团体，但桥社时期的绘画风格
却延续了下来。1908 年，诺尔德成为柏林分离派的成员。他和分离派艺术家
一起创作，直到 1910 年他和另外一些表现主义艺术家被分离派抛弃。1911 年，
他加入了康定斯基的青骑士社。虽然和一些艺术家朋友的友谊没能延续到最后，
但广泛而深入的艺术交流丰富了他的创作思想，提高了他作品的深度。

| ↑ | 《失乐园》，诺尔德基金会，1921　　　| → | 《蜡烛舞者》，诺尔德基金会，1912

　　诺尔德的大部分作品都和宗教有关，这也是北欧绘画的一项重要传统。但与传统的描绘不同的是，诺尔德选择用夸张的笔触和手法来表现《圣经》中的内容，画中的形象不再神圣，更多了一些世俗的烟火气息。拿《失乐园》来说，亚当和夏娃不再是理想中的男人和女人——没有理想的身材和样貌，也没有理想的姿态和表情。矮小圆胖的亚当和夏娃蹲坐在地上，怔怔地望着前方，仿佛两个有着寻常烦恼的普通人。而画面中心没有太多形体变化的蛇，倒像一件圣物了。

　　《蜡烛舞者》虽然在题材上好像与宗教并无关联，但画面中舞者的穿着和姿势，都像在举行一项宗教仪式。在这幅德国版的马蒂斯的《舞蹈》中，两个赤身裸体的女性穿着半透明的裙子，在点燃的蜡烛中间狂舞。紫色的肉体、红色的背景和黄色的火焰仿佛组成了炼狱。这是对原始舞蹈的赞美，还是对现代人异化的讽刺呢？这种疑问，在诺尔德的很多作品中都有体现。

|←| 《滑冰者》，诺尔德基金会，1938—1945，
出自"未绘之图"系列

即便是在表现主义盛行的 20 世纪初，诺尔德的画法也是相当激进的。因此，当希特勒开始整治颓废艺术时，诺尔德的作品也没能幸免——尽管早在 20 世纪 20 年代，诺尔德就加入了纳粹党，并对纳粹党的政策表示一贯的支持。在纳粹对颓废艺术的扫荡过程中，诺尔德共有 1000 多件作品被查抄。

诺尔德在晚年创作了"未绘之图"系列——这是画家被禁止作画后，因担心被油画颜料的气味所"出卖"而改用水彩创作的作品。这一时期，他隐居在家乡附近的基布尔，以画花卉和风景为主——主要出于他对梵高的兴趣。和梵高的风格相似，这些花卉和风景同样十分绚烂。为了避免被查抄，他将画好的作品交给众多的朋友保存。后来，这些自由想象的产物被命名为"未绘之图"。如此命名的原因有两点：首先，它们的存在不被官方认可，也就是说，它们本就不该存在；其次，它们可以算作诺尔德的草稿，他设想着将来能将它们扩展成正式的作品，然而，直到生命的结束，诺尔德都没有实现这一设想。

为自由歌唱

弗洛伦·史蒂斯海默
Florine Stettheimer

　　1871 年，弗洛伦·史蒂斯海默出生于美国罗切斯特市的一个富裕的犹太家庭，是家中的第 4 个孩子。她的父亲是一名银行家，但很早就离开了这个家庭。除了老大、老二结了婚，老三凯丽、弗洛伦和最小的孩子艾蒂都终生未婚，她们跟着母亲一起生活，三个姐妹被称为"史蒂斯姐妹"。20 世纪初，母女四人移居欧洲。在此期间，史蒂斯海默的艺术能力得到了进一步提高（在美国时，她曾在纽约学生艺术联盟学习）：她在德国学习艺术，在巴黎聆听亨利·柏格森的讲座，走遍了欧洲的美术馆和博物馆。第一次世界大战爆发时，她们困居瑞士，最后几经辗转才坐船回到纽约。

　　1915 年的《家庭肖像》是母女四人的集体肖像。这时，史蒂斯海默成熟时期的风格尚未形成。我们可以在画面中看到很多欧洲艺术传统的影响：人物的处理有强烈的印象派意味，保留着一定的写实性；苹果的画法和用色像极了塞尚；构图和人物姿态似乎又遵循着古典绘画的某些法则。不过，在美国激进的艺术风潮下，她很快摆脱了在欧洲受到的专业教育的影响，并决心创造属于美国气质的作品，以此来反映新世纪的变化。用她自己的话来说，她"扔掉了枷锁，变得自由了"。

　　1923 年为两个姐妹画的肖像已经是其成熟时期的典型风格。在凯丽的肖像中，凯丽身着一身华丽而复古的白色礼服站在舞台上，其右手边是一座娃

|←| 《家庭肖像》，艾弗里建筑与美术图书馆，
1915

|→| 《凯丽姐姐肖像》，艾弗里建筑与美
术图书馆，1923

娃屋。拉开的幕布后面，史蒂斯姐妹在和家人朋友闲谈，远处则是概括表现的
恬静的乡间风景。整个画面以白色为主色调，在其他颜色的映衬下，就像一个
巨大而层次丰富的奶油蛋糕。而画面的主角凯丽，虽然已经不再年轻，却依旧
表现出如同公主般的气质。画面左边的娃娃屋，是凯丽耗费了二十多年的精力
制作的作品。娃娃屋是二层小楼，共有十二个房间。里面存放着很多艺术家作
品的缩小版本，其中就包括杜尚《下楼梯的裸女》的微型版。如今，这座娃娃
屋存放于纽约市立博物馆。

　　艾蒂的肖像，整体色调却相反——身穿黑色抹胸蕾丝裙的艾蒂，摆着慵懒的姿势躺在一张红色的贵妃沙发上，她大睁着眼睛，怔怔地盯着上空，仿佛若有所思。艾蒂的旁边是一棵装扮绚烂的圣诞树，树上的红色花朵和艾蒂身上的花饰仿佛是同一品种。画面的背景有些超现实主义意味，远处的月亮和星星暗示着艾蒂正在自己幻想的宇宙中漂浮——这也正符合艾蒂聪明活泼的性格和小说家的身份。艾蒂的笔名为亨利·韦斯特，她的小说多表现浪漫爱情的幻灭和女性的独立。

从欧洲回到纽约后，史蒂斯姐妹及其母亲热衷于组织精英沙龙，她们家成了许多前卫艺术家的聚集地。经常光顾沙龙的艺术家包括阿尔弗雷德·斯蒂格里茨、卡尔·范·维克腾、乔治娅·奥·吉弗、艾利·纳德曼、加斯东·拉雪兹、马塞尔·杜尚等。在沙龙举办期间，史蒂斯姐妹们的角色不尽相同：凯丽总是为沙龙的活动忙前忙后，艾蒂积极地参与艺术家们的各项话题，而史蒂斯海默是相对沉默寡言的那一个。但她们有一个共同点，就是不为传统所拘，尤其不屑于传统强加在女性身上的价值观。史蒂斯海默还特别喜欢穿裤子——而不是代表女性身份的裙子。由此，杜尚还将史蒂斯海默称作"单身汉"。

　　是的，史蒂斯海默最好的朋友就是杜尚。从一定程度上来说，他们两人可以算是真正的灵魂伴侣：他们都生于富裕的中产阶级家庭，积极投身艺术实践，对艺术有着自己的见解和看法，一辈子都没有结婚，都以随心所欲的方式过完一生。《杜尚肖像》只是仔细描绘了杜尚的头部。他面无血色，表情灰暗，让人想起著名的《阿伽门农面具》。《贝德福德山上的野餐》表现了三姐妹、杜尚和纳德曼一起野餐的场景。其中，杜尚身穿紫色套装，正帮转过身去的画家准备龙虾；纳德曼穿着一身黄色衣服，俯卧在艾蒂面前；而艾蒂依旧是慵懒的样子，颇具风情地躺在毯子上，侧着身子面向纳德曼。山坡的最高处是有着紫色树干和翠绿色枝条的大树，远景处农民、牛羊和田地的处理方式，颇有一些梵高的意味。此次沙龙还展出了为路易斯·布舍和亨利·麦克布莱德等人创作的肖像画。

| ← | 《贝德福德山上的野餐》，宾夕法尼亚美术学院，1918

| ↓ | 《杜尚肖像》，米歇尔与唐纳德艺术博物馆，1925

　　史蒂斯海默生前只举办过一次画展，那就是1916年在诺德勒画廊举办的
展览。展览并不成功：除了一些不温不火的评论外，作品一张也没有卖出去。
此后，她便再也没有举办过个人展览了，这从侧面反映了她对艺术市场的厌恶。
但这种厌恶，是因为首次展览的失意而心灰意冷，还是确实不屑于市场的肯定？
我们无从知晓。此后，她偶尔会参加一些群展，比如惠特尼年度展和卡内基国
际展。其他的作品全都只是在私人沙龙里展出，供朋友们观赏。美国著名的摄
影师、众多画廊的创办人——阿尔弗雷德·斯蒂格里茨曾邀请她举办画展，并说：
"如果你想在画廊里放一棵圣诞树，也都是没问题的。"但史蒂斯海默还是拒
绝了这位好友的邀请。奥·吉弗曾经劝她出山："希望你如同普通的我们一样，
将作品展览出来！"但她并没有听取这样的意见，甚至在临死前，还嘱咐艾蒂

将所有的作品销毁——幸好艾蒂并没有听姐姐的话。

不过，史蒂斯海默生前也有受市场欢迎的时候。1934 年，由格特鲁德·斯泰因创作的《四圣徒三幕剧》在百老汇演出，而史蒂斯海默是这出歌剧的舞台设计者。这是一个奢华的舞台：彩色玻璃纸背景幕帘；有着绚烂蕾丝、丝绸和塔夫绸的戏服；满布各种羽毛和亮片的道具。这部剧在当时独领风骚，直到1976 年《沙滩上的爱因斯坦》被搬上舞台时，其风头才被盖过。当然，这种成功也源于史蒂斯海默长年的积累。当还在欧洲时，史蒂斯海默就对俄派芭蕾舞剧十分感兴趣，尤其喜爱谢尔盖·达基列夫的《牧神的午后》。而此次展览展出的几幅设计作品，比如《欧律狄刻和她的蛇》，就是其为自己创作的剧目《夸特艺术的奥菲》所设计的人物形象稿。那时，她的剧本和舞台设计都做得十分精细，还打算邀请《牧神的午后》的主演瓦斯拉夫·尼金斯基来表演，但不知为何，这出剧目从来没有正式演出过。

虽然远离大众，史蒂斯海默却一直保持着对时局的关心，其社会批判思想也可以从其作品中看出。《本德尔公司的春季销售》表现了上流女性在百货公司购物的场景。前景中店员的怀里抱满了衣服，面带笑容地面对着旁边的客户；中景中一群妇女似乎在抢夺衣物，激烈的斗争早已使她们顾不得自己的仪态；远景中的其他女性购物者则以各种花枝招展的姿态选购着适合自己的衣物。消费主义的兴盛刺激了女性的购买欲，而人们的虚荣心也高涨起来。《艾斯拜瑞公园的南部场景》表现了一个黑人聚居区公园的海滩。这里的黑人似乎过着闲适而愉快的生活：他们舞蹈、游泳、晒太阳、坐在阴凉处闲聊，与白人的休闲方式并无区别。史蒂斯海默对黑人文化的关注多来自其好友、哈勒姆黑人文艺复兴重要的支持者范·维克腾的影响。

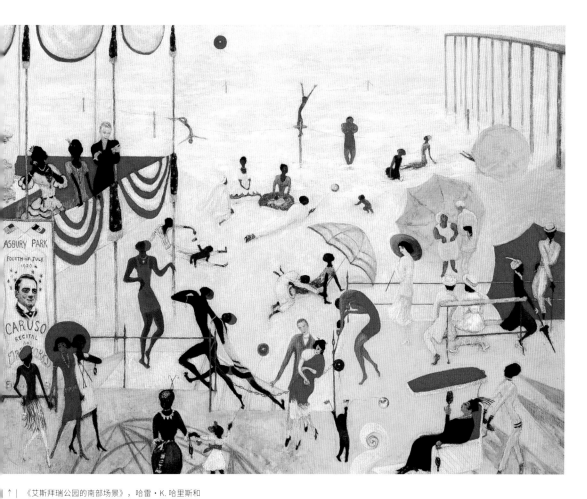

↑ | 《艾斯拜瑞公园的南部场景》，哈雷·K.哈里斯和
迈克尔·罗森菲尔德收藏会，1920

← | 《本德尔公司的春季销售》，费城艺术博物馆，1921

此次展览还展出了史蒂斯海默的几幅自画像作品，其中最著名的当数《模特》了。这幅作品创作于 1915 年，彼时，史蒂斯海默已经 44 岁了。作品在她的私人沙龙展出时，尽管画家并没有表明这是自画像，参与者们也根据其相貌推测出，这正是艺术家本人。这是世界上已知的第一幅女画家的全裸自画像，对于一位未婚的女艺术家来说，此举无疑是非常大胆的行为。

　　画中所采取的姿势在艺术史中非常常见。在乔尔乔内的《沉睡的维纳斯》中，维纳斯以相似的姿势似乎在闭目沉睡；不久，提香创作了一幅类似的《乌尔比诺的维纳斯》，不同的是，维纳斯的眼神直视着观众，显示出一种挑衅的意味；到了印象派时期，马奈受提香作品的启发，创作了《奥林匹亚》，画中的奥林匹亚已经不再是女神的化身，而是妓女的代表，旁边的黑奴手中拿着爱慕者送来的花束。史蒂斯海默的自画像是《奥林匹亚》解放观念的进一步延伸。除了画家自己亲自做模特外，她也"接过"了画中黑奴手中的鲜花，似乎在表示：快乐来自"我"对自己的取悦，并不来自他人。从这一姿势的不同描绘中，我们似乎可以管窥艺术家对女性的看法是如何一步一步演变的。

　　毫无疑问，史蒂斯海默是一个女性主义者，尽管她没有以激进的方式公开表达过自己的观点。她喜欢男性，并在风华正茂时和男士发生过爱情，但她仍然反对婚姻，认为婚姻限制了女性，并降低了女性的创造力。除了画画，她还同艾米莉·狄金森一样，默默地创作了很多诗歌，其中一首是这么写的："莫斯小姐，想有一座自己房子，于是嫁给了摩尔先生，结果只得到了一个洞。"

这首诗收录于其死后出版的诗集《水晶花》，由妹妹艾蒂编辑整理，于1949 年出版。书中有些内容很温和，是对大自然或生活的感受；有些描写了她的朋友，比如杜尚等人；另外一些，就是表达其女性主义观点的作品了。这些诗都写在零碎的纸片上，如同她绘画作品一样，并不打算公之于众。幸好，我们有愿意将她的作品公开的亲人和朋友。史蒂斯海默去世两年后，也就是1946 年，杜尚在美国现代艺术博物馆组织了一场她的回顾展。后来，她的作品被艾蒂捐赠给了哥伦比亚大学。但哥伦比亚大学并没有一个专门的博物馆展览这些作品，因此，它们一直被放在储藏室里，很少出现在公众面前。1995 年，惠特尼美术馆为史蒂斯海默举办了一场名为"弗洛伦·史蒂斯海默：曼哈顿幻想曲"的展览，这是她迄今为止最大规模的展览，她的作品也终于有机会呈现在众人面前。

06

牛头怪与"第二自我"

巴勃罗·毕加索
Pablo Picasso

"如果将我走过的路在地图上标注，并用线连接起来，我想最后呈现的很可能是牛头怪的形象。"

——毕加索

　　谈及现代绘画大师毕加索，想必无人不知，无人不晓。他"发明"的被分解又重新组合的立体主义形象、他被人津津乐道的感情经历，让其在艺术圈内外都享有很高的知名度。这位懂得经营自己，在生前便名利双收的艺术大师，鲜花、掌声和爱情应有尽有，人生看上去十分完满。然而，他在牛头怪身上投射的第二人格表明，事实绝非如此。

　　毕加索从小就喜欢斗牛运动，这种痴迷如同他对绘画的态度一样持续了一生。公牛、斗牛士、牛头怪等形象，都在他的笔下反复出现。身为一个西班牙人，这种爱好似乎并不奇怪，18世纪最伟大的西班牙画家戈雅也同样热爱斗牛，他不仅多次以版画和油画的方式表现斗牛活动，甚至还在作品上将名字署为"弗朗西斯科·德·公牛"——来代替本名弗朗西斯科·德·戈雅。有人认为，毕加索对斗牛活动的描绘只不过是证明他是西班牙人的方式。但是，这位艺术天才8岁时创作的作品《黄衣的小斗牛士》表明，没有什么比他对斗牛的热爱更出于本心了。不过，《黄衣的小斗牛士》的画面中并没有出现他日后反复描绘的公牛，而主要表现了一个穿着黄金战衣的斗牛者形象。尽管画面童趣满满，但从马匹精确的身体结构可以看出，身为绘画教师儿子的巴勃罗·毕加索，确实拥有过人的艺术天赋。

毕加索曾经将自己比作公牛。毕加索笔下的公牛，正如加泰罗尼亚诗人杰米·萨巴特说的那样："他的公牛是野性的公牛，不是驯服的公牛。是生长在野外、拥有无穷力量且有着强烈冲动的动物。"1934年，毕加索画下油画《垂死的公牛》，画面中的公牛背部中箭，两只蹄子因重心不稳而弯折在地上，另外两只蹄子则倔强地支撑着。公牛痛苦而不屈的表情似乎在诉说着临终宣言：我可以被杀死，但决不会被驯服。

在20世纪40年代中期，毕加索创作了一系列以公牛为主题的石版画，生动地诠释了艺术家从"写实"到"抽象"的创作历程。这11幅作品可按风格和创作顺序分为三个类别。第一类是对不同外形的公牛的真实再现，其野性和外形特征被突出；第二类开始"庖丁解牛"，将牛的身体结构归纳成不同的几何形体，在保留公牛形体特征的同时更突出公牛的体量；第三类进入纯线条抽象，艺术家持续删减线条，最终只留下依稀能辨认出牛的影子的寥寥几笔。这一系列作品似乎是对抽象绘画的"正名"：那不是孩童不经意的涂鸦，而是艺术家在思考后进行的抽丝剥茧的创造，它基于技术，却超越了技术。

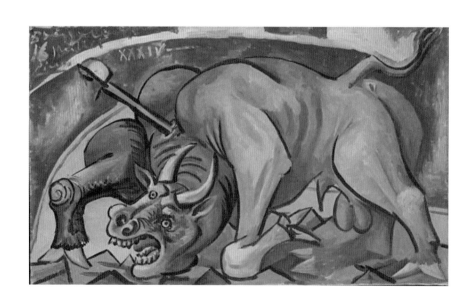

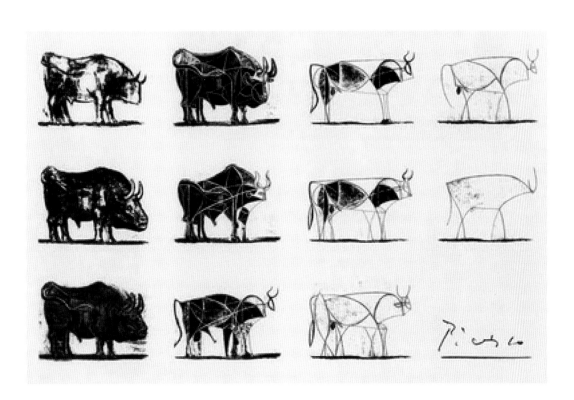

| ↑ | 《公牛》系列版画，纽约现代艺术博物馆，1945—1946

| ← | 《垂死的公牛》，纽约大都会艺术博物馆，1934

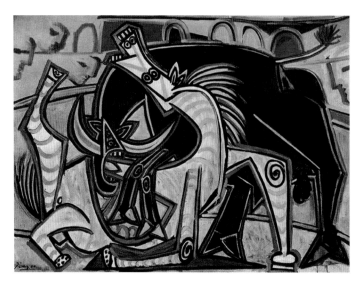

| ↑ | 《斗牛》，私人收藏，1934　　　　| → | 《女斗牛士》，私人收藏，1934

　　和毕加索一样，硬汉作家海明威也是一名斗牛爱好者。他曾经在《死在午后》中详细地描绘了斗牛运动中公牛的彪悍：在斗牛运动刚开始时，骑马的长矛手与剑杀手一同出场。这时，公牛首先向长矛手进攻，杀死长矛手所骑的马，而剑杀手则要配合落马的长矛手，用红色斗篷吸引公牛的注意力以保护长矛手，之后长矛手退场。在这一阶段，马是运动的牺牲者。毕加索曾经说："这些马就像我生命中的女人。"毕加索与俄国贵族奥尔加结婚，却依旧辗转于其他女人之间；他和摄影师朵拉相爱相杀，分手后的朵拉郁郁而终；因为与控制欲极强的毕加索相恋生子，哲学博士吉洛差点失去了自己的人生……在毕加索的很多绘画中，公牛（或牛头怪）与马同时出现，它们常处于立场或力量的对比之中。在 1934 年的一幅《斗牛》中，黑色的公牛将白色的马掀翻在地，瘦弱的马匹露出痛苦的表情。

　　然而，在版画《女斗牛士》中，马匹不再处于弱势的地位，而是对公牛发起了攻击。

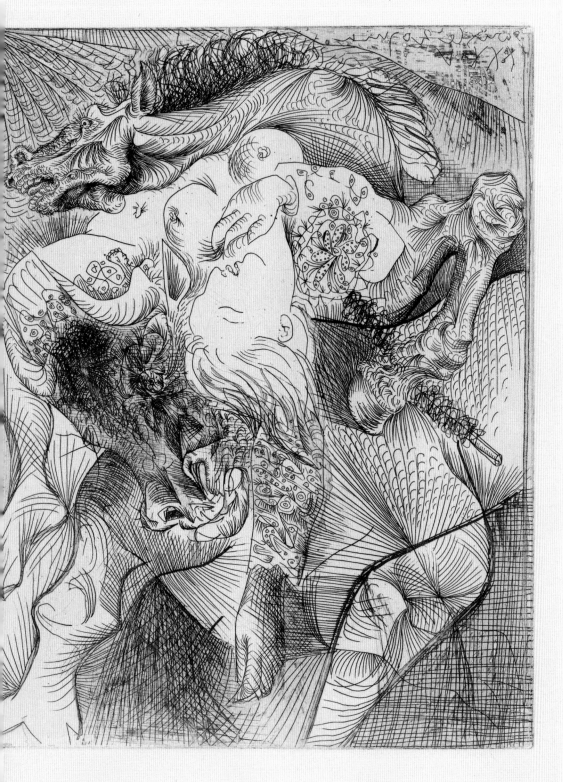

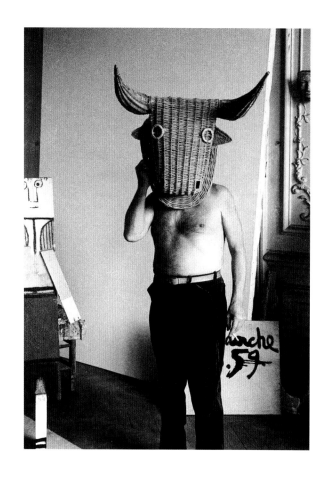

　　不过实际上，牛头怪更加符合毕加索的性格和自我认知，他也常常化身成牛头怪出现在绘画作品里。牛头怪又称米诺陶，是古希腊神话中的形象，牛头怪被终身囚禁在一个专门建造的迷宫里，以年轻的希腊男女为食。后来，希腊王的儿子忒修斯主动请缨当牺牲品，在米诺斯的女儿阿里阿德涅的帮助下，进入迷宫并杀死了牛头怪。

　　在这个故事中，牛头怪的形象是复杂的。一方面，他拥有高贵的血统（母亲是太阳神赫利俄斯的女儿），但却失去了自由，被终身监禁在迷宫之中；另一方面，他以人为食，是一个施暴者，可同时又是权力斗争的产物和牺牲品。正是这种强烈矛盾的形象吸引了毕加索，成为在他画中的自我投射，因为他本人也是各种悖论的集合体。毕加索笔下的牛头怪以牛头人身的形象出现，其中，

人身代表着他的人性，兽头则代表他原始的兽性。毕加索曾经在 1950 年左右对当时的情人说："牛头怪知道自己是个怪物。"

毕加索笔下的牛头怪常常和女性形象同时在场。大多数时候，这些牛头怪是欲望的化身。但是，在这种对欲望的坦白中，亦有忧伤、无助和忏悔。比如，在 1937 年的作品《牛头怪受伤了》中，艺术家用擅长的蓝色调，描绘了一个中箭受伤的牛头怪形象：他眼神忧郁地趴在海滩上，就好像是搁浅的海生动物，几名女性乘船而来，似乎是来救助无助的牛头怪。在《暗夜里被小女孩引领的失明牛头怪》中，艺术家表现了失明的牛头怪，他一只手握着拐杖，另外一只手被化身为小女孩的玛丽指引着。在同年的另外一幅作品《牛头怪将女人救上船》中，牛头怪又成为英雄：他抱起一位羸弱的溺水女子，将她救上自己的小船。牛头怪的面部具有了更多的人类特征，而其表情也不再狰狞，反而显示出一种无限的温柔。

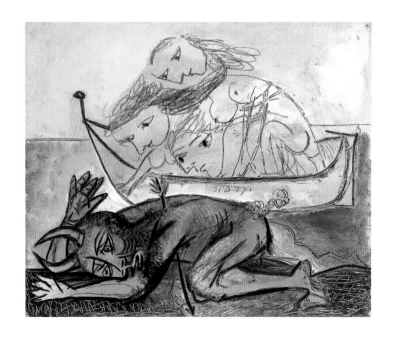

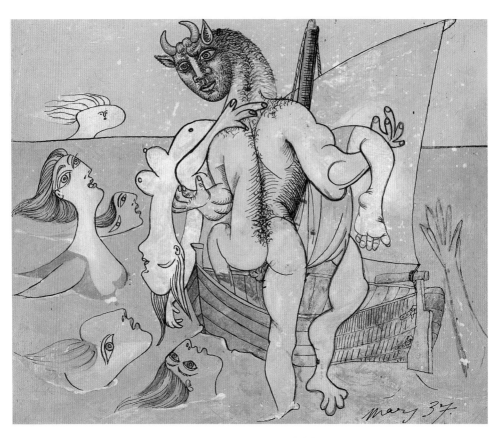

| ↑ | 《牛头怪将女人救上船》，私人收藏，1937　　　| → | 《斗牛士》，私人收藏，1970

　　到了晚年，毕加索将兴趣转移到了肖像画上，斗牛士是其中最常见的主题之一。在一幅创作于 1970 年的《斗牛士》中，毕加索用立体主义式的分散视角描绘了斗牛士的五官，用简约归纳的线条勾勒出他的轮廓，并用斑斓的色彩装点了他的帽子和华服。如果说前面线条版的公牛是一种"删繁就简"，是"机关算尽"后的巧妙处理，那么这里的斗牛士则更像是凭借直觉和本能创作的，艺术家已经忘掉了所有的技法，达到返璞归真的境界。有人认为，毕加索

晚年对斗牛士的经常性描绘是出于对死亡的恐惧，《斗牛士》中呈十字架状的剑柄似乎佐证了这种说法。此时的斗牛士已经化身为死神，而垂垂老矣的毕加索，就好像是公牛面对斗牛士的长矛一样。

尽管行动受限，但晚年的毕加索仍然热爱观看斗牛比赛，这一活动常常是在其友人的陪伴下进行的。艺术史家、毕加索传记的作者约翰·理查德逊便是作陪者之一。他曾经说，毕加索对斗牛的态度十分严肃："如果比赛进行得十分顺利，他会聚精会神地观看，不会与身边的人交流。他受不了别人的吵闹。他会叹口气说，'我希望他们闭嘴'。如果比赛出现什么紧急情况，他周围的人都会大声尖叫，但他什么事儿也没有。"

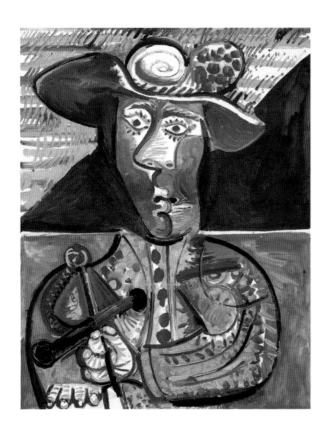

07

变动的缪斯

马克·夏加尔
Marc Chagall

俄国犹太裔画家马克·夏加尔以颜色绚烂、想象力丰富和充满犹太人气息的现代主义艺术闻名于世。近几年，随着"马克·夏加尔中国首展""马克·夏加尔西南首展""遇见夏加尔：爱与色彩"在中国各地的举办，中国又掀起了一波小小的夏加尔热潮。

夏加尔受到大众，特别是年轻人的热捧，很重要的一个原因是他绘制了很多歌颂爱情的画作。而其中最著名的作品，女主角总是他的第一任妻子贝拉。他和贝拉漂浮在家乡维捷布斯克的上空，和贝拉在充满俄罗斯风情的卧室庆祝生日，和贝拉拥吻在埃菲尔铁塔前，和贝拉一起听神奇动物乡村音乐会……从1909年初遇，到1944年去世，贝拉都是夏加尔的缪斯。

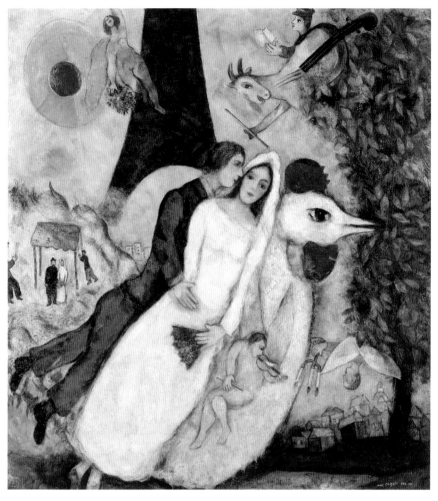

| ↑ | 《埃菲尔铁塔下的新郎与新娘》，蓬皮杜国家艺术文化中心，1938—1939

　　不过，对于生命十分漫长、活了将近一个世纪的夏加尔来说，贝拉几乎只陪伴了他人生三分之一的光景，而这也是他生命力最旺盛的时光。在这段人生最美好的年华，他们互相陪伴，互相扶持。尽管如此，夏加尔却并没有做到一生"只做一件事，只爱一个人"。无论在贝拉之前，还是在她之后，他都有过爱人。

在经历了两次少年之恋后，泰雅成为夏加尔成年后的第一个恋人，夏加尔还将二人的相遇称为"我生命中的转折点"。1909 年，21 岁的夏加尔在圣彼得堡习画，在犹太杂志《黎明》的编辑部办公室里（为了省下房租，夏加尔暂居于此），20 岁的泰雅为他的《红色裸女》做人体模特。

泰雅也来自维捷布斯克，出生于一个医生家庭，是个思想开放、行为大胆的中产阶级姑娘。她喜欢写诗，热爱艺术，演奏钢琴的技艺十分高超。作为家里唯一的女孩，她的性格像个假小子，去哪儿都带着自己名为"侯爵"的大狗，颇有一种"公子哥儿"的风范。但在活泼大胆的背后，她又很容易陷入感伤。她爱上了夏加尔，二人正式交往。

夏加尔以泰雅为模特，创作了多幅以"夫妻"为主题的作品，仿佛暗示着什么。不过，奇怪的是，这些作品毫无以贝拉为模特的作品的浪漫主义色彩，给人更多的是现实主义的感受——似乎他们正在面临情感危机或现实困境。当年夏天，当他们返回维捷布斯克，住在泰雅父母的家中时，一位访客的来临改变了二者的关系，来客正是泰雅的朋友贝拉。夏加尔之后写道："突然间，我觉得我不应该和泰雅在一起，而应该和她在一起……我知道，从这一刻起，泰雅已与我毫不相干，是个陌生人。"

从此之后，夏加尔再也没画过泰雅。当年秋天，他作品的女主角就变成了贝拉，其中一幅画作便是带有古典油画色彩的《戴黑手套的我的未婚妻》。

| ↑ | 以泰雅为模特创作的"夫妻"，收藏地未知，1909

　　贝拉出身于维捷布斯克数一数二的犹太家庭，父母做珠宝生意，还是当地有名的慈善家，颇受社会各界的尊敬。然而，正是由于出身于名门望族，贝拉受到的家教极为严厉，约束的生活让她觉得很无趣。在莫斯科读大学期间接触到的各种先进思想更让她对自己的家庭教育感到不满。每当感到不快，她都会到泰雅家去，那个充满欢声笑语的地方。我们也知道了，夏加尔和贝拉，正是在这种情况下相遇的。

　　贝拉的家庭当然是不接受夏加尔的，毕竟他家境贫寒，还是一位前途渺茫的艺术家——他们已经失去一个投身革命的女儿（贝拉的姐姐加纳），不能再将另一个女儿置于动荡的生活之中。但是，贝拉还是不顾一切反对，于1910年和夏加尔订了婚。之后，为了得到贝拉家庭的认可，更是为了追求更伟大的艺术，夏加尔几经波折，终于来到巴黎深造。在分离的几年时间里，二人开始频繁通信，以解相思之苦。

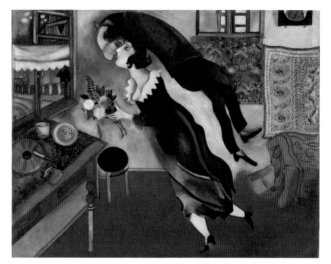

1914年，夏加尔从巴黎回国，次年，他与贝拉正式成婚。在婚礼举办前不久夏加尔生日的时候，他就在准备二人的结婚肖像了，这就是那幅著名的《生日》。贝拉在其自传《我的生活》中如是描述这幅画作："你飞上了天花板。你的头转向我，我的头转向你，我们耳鬓厮磨，窃窃私语……然后，我们一起飘到房间的上方，穿着华丽的衣服飞了起来……"这些描绘显示出他们初婚的甜蜜。而画面也如同贝拉所言，尽管身处一个局促的房间，可两位主人公仿佛不受任何约束，奔跑着，舞蹈着。贝拉因为吃惊于突如其来的吻而睁大了眼睛，夏加尔则闭着双眼，陶醉在这个吻中。此后的许多年，贝拉不仅是夏加尔的缪斯，也是他画作的评论家。如果贝拉没有认可，那么画作就不算完成。

1916年，他们生下唯一的女儿伊达。此后，他们相伴了近三十年。贝拉跟随夏加尔到彼得格勒服兵役，回维捷布斯克创办艺术学院，在莫斯科艰难谋生；在流亡期间，她追随夏加尔到达柏林、巴黎和纽约。1944年，贝拉因病毒感染，在纽约病逝。

贝拉死后，夏加尔度过了一段非常艰难的时光。他的诗作透露出绝望："我不知道我是否还活着。我不知道，我是否还活着。我看着天空，我不认识这个世界。"为了纪念亡妻，在伊达的共同努力下，贝拉两卷本的回忆录《燃烧的灯火》和《初次见面》出版了。

失去了妻子，女儿又不能时时在身边照料，不懂英语的夏加尔在美国的生活举步维艰。这时，弗吉尼娅·麦克尼尔以管家的身份进入了他的生活。弗吉尼娅比伊达大一岁，是一名英国外交官的女儿，出生在巴黎，也受过良好的艺术教育。然而，在放弃了自己的特权背景，并嫁给和自己具有共同的共产主义理想的画家丈夫之后，她的生活陷入了困境。在来到夏加尔家当管家之前，她正带着自己的女儿寻找出路。

两个人很快开始交往。夏加尔告诉她："在萨斯基亚死后，亨德里克·斯托菲尔斯给伦勃朗带来了安慰，而我有你。"不过，在最开始，两个人都对自己的女儿守口如瓶——直到夏加尔 58 岁生日的时候，伊达发现了两人的关系。不过，她并没有反对。

夏加尔在对贝拉的愧疚和弗吉尼娅的迷恋中挣扎，完成于 1945 年的《城市的灵魂》是这种矛盾自我的反映。画面中的夏加尔有两张脸，正面的脸正朝向一生挚爱的绘画事业（画上的基督正忍受着十字架上的苦楚），背面是穿着白色婚纱的贝拉和怀抱公鸡的弗吉尼娅。整个画面颜色沉郁，给人不安的感受，幽灵一样的贝拉像一团白色火焰，她来到夏加尔的身边，却别过头去，不看他一眼。

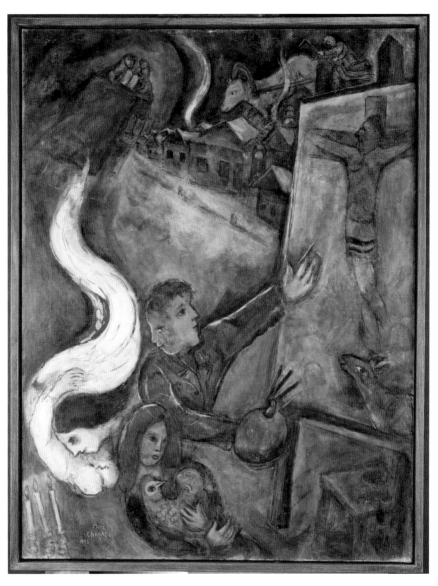

| ↑ | 《城市的灵魂》，蓬皮杜国家艺术文化中心，1945

弗吉尼娅很快怀孕了，在夏加尔启程返回巴黎访问的时候，她生下一个男孩，取名戴维。就这样，她和夏加尔又共同生活了六年。对她来说，这些年的时光并不是完美的，自己的女儿总是被送去寄宿学校，要不就送给自己的父母照看，很少留在身边；她帮夏加尔完成各种大小事务，悉心地照顾着家庭，却每花一笔钱都要上报。最重要的是，她发现自己永远也无法像贝拉一样，成为夏加尔的"缪斯"。1952 年，她离开了夏加尔。

弗吉尼娅的离开让夏加尔愤怒而伤心。为了打理家中日常琐事和时刻关注父亲的健康状况，伊达重新找了一个管家，同样比自己大一岁的瓦伦蒂娜·布罗茨基（后昵称为瓦瓦），她后来成为夏加尔的第二任妻子。

夏加尔和瓦瓦逐渐产生感情。瓦瓦也是俄裔犹太人，出身于中产之家，在流亡前受过良好的教育，可以说五国语言。夏加尔对瓦瓦单纯的情感经历非常满意，而瓦瓦也想在 47 岁的年纪重新找到幸福。1952 年，二人举行了婚礼。

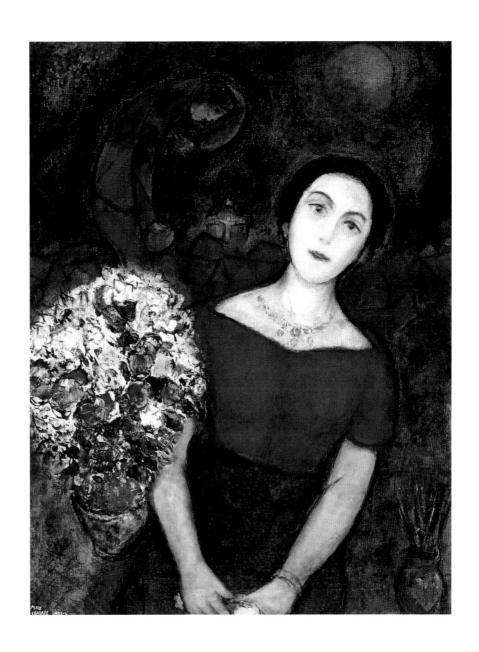

| ↑ | 《瓦瓦肖像》，私人收藏，约 1955

家里重新有了俄国的气息。俄语再次成了家庭语言，俄国菜又再度出现在菜谱上。瓦瓦给夏加尔带来了创作所必需的宁静和安全感。实际上，瓦瓦陪伴在夏加尔身边的时间，比贝拉还要长。也就是在瓦瓦来到身边以后，夏加尔才进入了战后的稳定创作期。然而，瓦瓦对夏加尔的"独占"也让家庭关系紧张起来：伊达不再是夏加尔画作的代理商，他的工作由瓦瓦全权打理；戴维也常常被拒之门外；夏加尔的外孙们得到探视的机会也越来越少。为了在婚姻中得到更多的利益，瓦瓦和夏加尔还离过一次婚，并重新结婚。

1985 年去世之前，夏加尔一直生活在瓦瓦的安排之下。但也正是瓦瓦的悉心照料和苦心经营，夏加尔在晚年才能安心创作，完成一件又一件的作品。

被遗忘的"西村皇后"

克拉拉·泰斯
Clara Tice

　　格林威治村也称"西村"（与"东村"对应），是纽约曼哈顿西部的一个社区。20 世纪早期，这里聚集了很多具有波西米亚精神的作家和艺术家，他们蔑视世俗观念，作风潇洒不羁。风云际会，各种激进的想法和活动在此诞生并不断上演，西村由此成为战后美国现代思想的一个发源地。克拉拉·泰斯就是居住在西村的一位达达艺术家。

　　克拉拉·泰斯的成名带有一定的偶然成分。1915 年 3 月，泰斯的朋友在他们最喜爱的波莉餐厅为她举办了一场展览，作品以裸体画像为主。尽管彼时的泰斯籍籍无名，这场展览却引起了安东尼·康斯托克的注意。康斯托克是"抑制邪恶协会"的会长，此协会以守护道德为己任，致力于消除"任何包含堕落内容的淫秽书籍、册页、图片、文章、印刷品以及出版物"。他决定突袭展览现场，对泰斯"道德沦丧"的作品进行处理。

　　还好泰斯的朋友事先听到了风声，在康斯托克到达现场的一个小时前，把所有的作品都撤离了。第二天，这件事情就传遍了曼哈顿，成了艺术圈的新谈资。27 岁的泰斯，这位穿着前卫，留着爆炸头的西村女艺术家，成名了。

　　这不是泰斯作品的第一次公开展出。早在 1910 年，泰斯就参加了其师——垃圾箱画派的创始人之一罗伯特·亨利组织的大型群展。亨利不仅在那时的美国艺术界占有很重要的地位，还是一位非常负责的老师。实际上，泰斯本来就读于纽约的亨特学院，但她认为学校的教学方法刻板无趣，所以在结识亨利之后，便离开了学校，正式投入亨利的门下。而亨利也十分欣赏这位学生，他不仅教授泰斯绘画技巧，还鼓励她和其他学生不要畏惧负面的评价。他说："你的个性越强烈，你就越难被人们接受……你是为自己而画，而不是为评委们。"

|→| 《阿佛洛狄忒》，插图系列之一，
收藏地未知，1926

|←| 《蝴蝶与裸体》，弗朗西斯·诺曼
画廊，1925

而 1910 年的这场展览，正是在"无评委、无获奖艺术家"的观念下形成的"独立艺术家"展览。泰斯在此次展览中展出了自己的 21 件作品。

值得一提的是，亨利的另外一个学生斯考特·斯塔福德也参加了此次展览，并为展览提供了资金支持。而他在不久之后成了泰斯的丈夫。1911 年 6 月，两人结婚。但是婚姻并不幸福，他们在婚礼后不久就分开了。

康斯托克的围剿使得泰斯的知名度大涨，各种展览和活动邀约也接踵而来。1915 年 5 月，吉多·布鲁诺（西村的一位重要人物）在家中为泰斯举办了一场个展；她的插图和漫画作品也开始出现在各大媒体出版物上，《芝加哥论坛报》《太阳报》《纽约时报》都发表过她的作品；1922 年，她还以艺术家代表的身份被邀请出演《格林威治村讽刺剧》，这出戏剧的上演也扩大了泰斯艺术的知名度。《名利场》的编辑弗兰克·克劳宁雪德给她起的美称"西村皇后"也渐渐传开。

《格林威治村讽刺剧》改变了她的人生。一次演出后，同为剧中演员的塞西尔·坎宁安将她介绍给了自己的兄弟帕特里克·坎宁安。两人迅速坠入爱河，并在后半生一直生活在一起，直到 1947 年坎宁安去世。

20 世纪 20 年代，泰斯的事业得到了突破性的发展。1922 年，泰斯在纽约著名的安德森画廊举办了个人展览。她也曾为第五大道的大篷车俱乐部画壁画，并为一家慈善机构设计了埃及式入口。泰斯还为十几本书画了插图，比如《十日谈》《老实人》等，她的作品非常大胆，画风让人想起比亚兹莱的作品，但她的线条更轻快，也更柔和。

| → | 《老实人》，插图系列之一，1927

到了 20 世纪 30 年代，泰斯和丈夫开始归隐田园，她的名气也随着归隐渐渐消退了。他们搬到了康涅狄格州，养了很多动物。此时，动物和艺术成了她最大的热情。1940 年，她出版了一本教小孩认字母的童书《字母狗》，书中作品的风格和她早年的裸体画相比，已经有了很大的改变。坎宁安去世后，泰斯回到纽约，继续创作并收养动物。她的晚年饱受疾病困扰，关节炎使得她的双手很不灵活，而眼睛也因患青光眼而失明。但她却拒绝和亲戚们住在一起，坚持独自生活。1973 年，泰斯在自己的寓所内去世。

$$09$$

生肉

柴姆·苏丁
Chaïm Soutine

1925 年，柴姆·苏丁画下作品《牛肉》——这是他在一年半的时间里，画下的 10 幅牛肉作品中的一幅。画面中，橙红色的牛肉和蓝色衬布给人以强烈的视觉冲击：画家以"生"动的方式表现了牛的死亡，它原本平凡的"牺牲"由此显得壮烈。这幅画让人想起藏于法国卢浮宫的伦勃朗的名作——《被宰杀的牛》。当然，这不是巧合，苏丁曾多次到卢浮宫学习大师的作品，伦勃朗也曾给过他重要的启发。

或许，身为巴黎画派一员的苏丁并不被中国大众所熟知。苏丁是犹太人，1893 年出生于俄国的斯米洛维奇（今白俄罗斯境内），是家中 11 个孩子中的第 10 个。他的家庭并不支持苏丁学画，以至于当他偷偷地画下一个拉比的肖像时，被家人无情地打了一顿。16 岁时，他来到维尔纽斯艺术学院学画，那

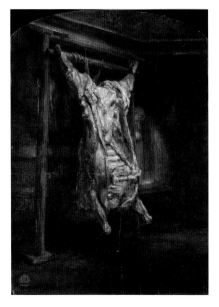

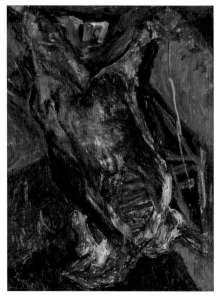

| ↑ | 《牛肉》，纽约大都会艺术博物馆，约 1925　　　| ↑ | 伦勃朗·凡·莱茵，《被宰杀的牛》，巴黎卢浮宫，1655

是极少的几个接收犹太学生的美术学院之一。他在那里既受到了传统的绘画训练，又接触到很多的先锋艺术家。不过，他当时的老师发现，这个青年对悲剧和暗黑主题情有独钟。后来，即便到了巴黎，他的作品也是一如既往地生猛和刺激感官。

苏丁曾经说过："他们说库尔贝可以在裸体画上展现巴黎的所有特征。而我对巴黎的表现，是通过牛肉完成的。"有人认为，苏丁的事业在他将牛肉作为重点描绘对象时达到了巅峰，而他最出名的故事也和画牛肉有关。

苏丁画中的牛肉都是从市场买来的鲜肉。但是由于作画速度太慢，作品还未完成时，牛肉就开始腐烂。为了在视觉上呈现出新鲜的效果，他不断地将血泼到牛肉上。牛肉散发出糟糕的气味，苍蝇也在工作室内飞来飞去。邻居们对此抱怨不已，他们向巴黎的卫生部门进行了举报。卫生部门的人员来到他的画室，而他早就躲了起来。

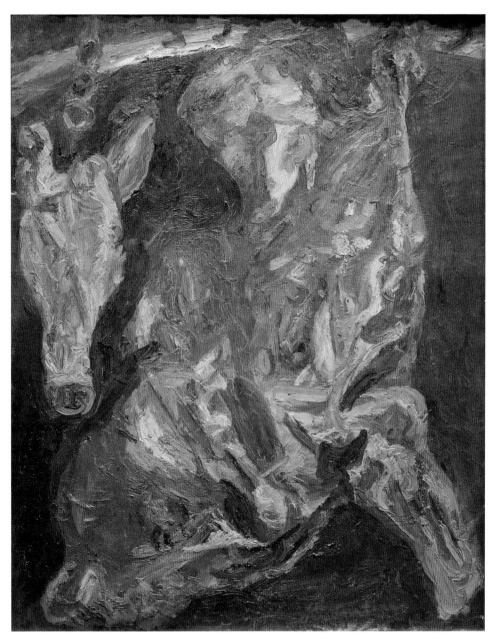

| ↑ | 《有着小牛头的牛肉》，橘园美术馆，约 1923

他的模特兼好友、艺术商人奥波德·扎布罗斯基的助手波莱特·若丹，不仅帮他到市场上购买被描绘的静物，也帮他向卫生部门的人员进行了解释——艺术家必须通过此种方式完成作品。后来，卫生部门的人员为工作室消了毒，并建议他们如果想要肉类保持新鲜，应该注射福尔马林。了解了这一插曲，苏丁的牛肉为何比伦勃朗的牛肉更加血红，更加触目惊心，就可以得到合理的解释了。

鸡鸭鱼肉都在苏丁的作品中有着很好的体现。《悬挂的火鸡》《桌上的两只山鸡》《蓝色背景中的火鸡》和《悬挂在砖墙前的鸡》都表现了等待被处理进而端上餐桌的鸡。第一幅《悬挂的火鸡》表现了被拔掉躯干羽毛的火鸡，我们只能从头部和翅膀仅剩的羽毛推测它生前的风采。它大概生前是一只骄傲的鸡，于是在这不公的命运来临时，表情有些不甘。而在第二幅《悬挂的火鸡》中，艺术家用铁丝缠住了鸡的爪子，火鸡以飞翔的姿势倒挂下来。它的姿势无比舒展，"四肢"组成 X 形，撑起了整个画面。它生命里最后一次飞行，只能在这阴暗的室内环境中了。这是一只火鸡的背面，正侧面的脑袋揭示了它被扭断脖子的事实。

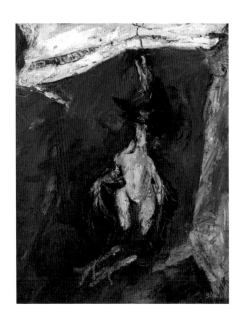

| ← | 《悬挂的火鸡》之一，私人收藏，约 1925

| → | 《悬挂的火鸡》之二，享利和罗斯·珀尔曼基金会，约 1925

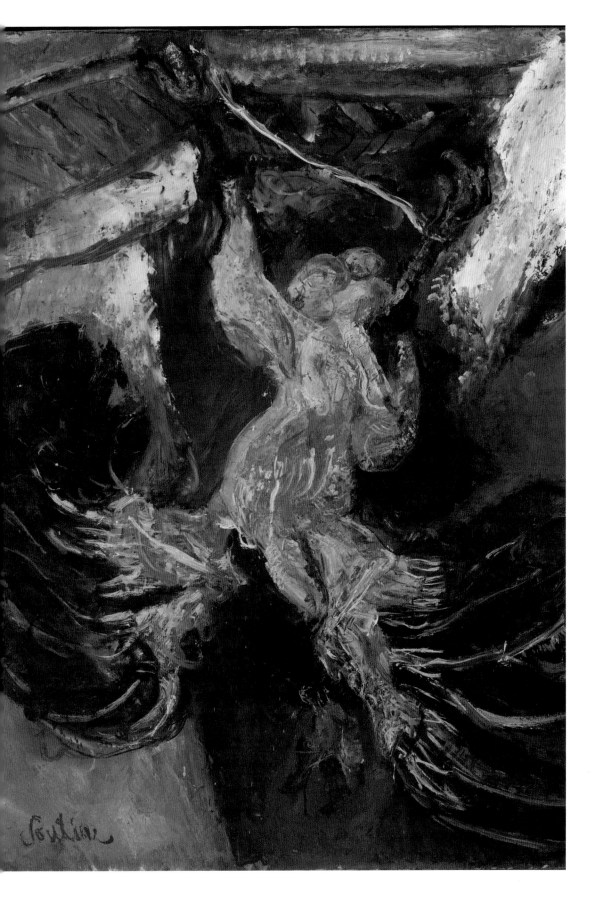

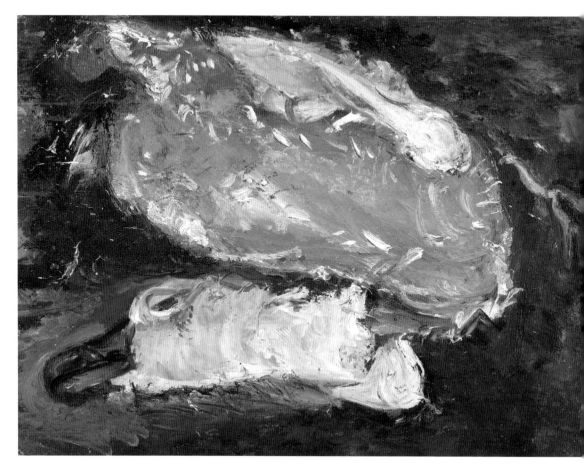

　　《去了毛的鹅》更加鲜明地表现了这一事实。鹅被扭断的脖子几乎和去
了毛的身体平行，这放大了人们在观看时的恐惧。艺术家用橙红色点缀鹅的眼
睛，好像它在泣血一般。这次，它没有被挂在铁丝上示众，而是躺在有着蓝色
印记的地面上。形式类似的作品比如《桌上的两只山鸡》。

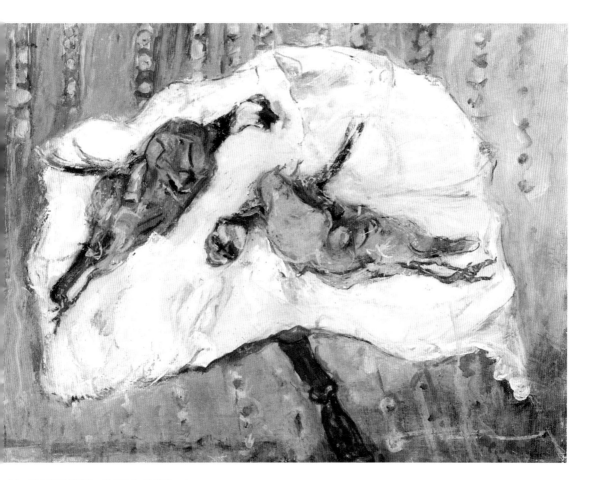

↑ | 《桌上的两只山鸡》，私人收藏，约 1926

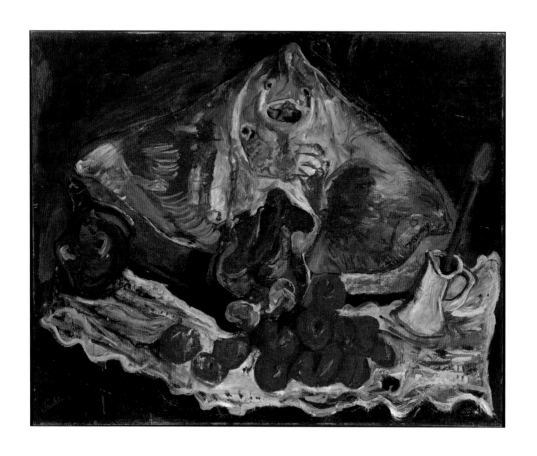

　　我们可以从《有鳐鱼的静物》中明显地看到夏尔丹的影响。同样擅画静物的法国画家夏尔丹，在 1728 年画下了作品《鳐鱼》。除鳐鱼外，画面中还有静物和其他海鲜，一只小猫表情贪婪地享受着这场盛宴。在两幅作品的对比中，我们可以明显感受到苏丁对被描绘物进行的现代主义改造：鳐鱼的形象用更加直观流畅的笔触表现出来，颜色仿佛在画布表面流动；水果和罐子不再严格符合现实，形体在弯曲中似乎增加了更多的张力，这部分归功于苏丁对边缘线的强调。

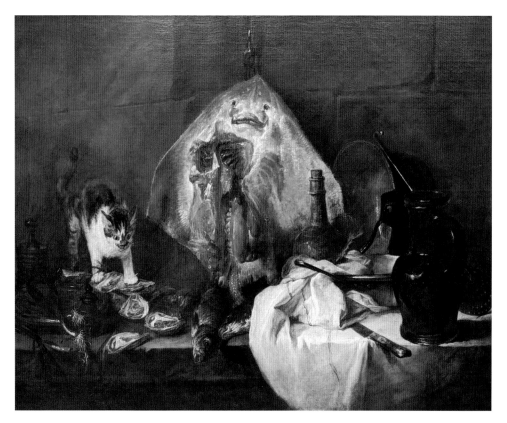

| ← | 《有鳐鱼的静物》，纽约大都会艺术博物馆，约 1924　　| ↑ | 让·西梅翁·夏尔丹，《鳐鱼》，巴黎卢浮宫，1728

有人认为，苏丁对动物食材的痴迷来源于其小时候食不果腹的经历，困窘的处境一直持续到他在巴黎学画之初。然而，这种说法有些站不住脚——毕竟，画面中的食物根本就引不起人们的食欲。苏丁曾经提到过这样的童年记忆："有次我看到一个屠夫割开一只鹅的喉咙，将血放出来。我想要大叫，但是他兴奋的表情让我把叫喊声含在了喉咙里。现在，我还常常感觉它在喉咙里，我想要将它喊出来……但我一直都没能做到。"于是，一些评论家认为，他对死亡动物的描绘是为了修复童年时噩梦般的记忆。

　　1914 年，第一次世界大战爆发时，苏丁怀着满腔激情入伍，成为修筑战壕的士兵。但是不久，由于健康原因，他不得不退伍，到巴黎的法吉埃尔养病。在此期间，他认识了比他年长十岁的莫迪里阿尼，两个都不成功的画家惺惺相惜，不久就成为很好的朋友。苏丁曾多次以模特的身份出现在莫迪里阿尼的作品中。尽管苏丁和莫迪里阿尼的作品风格并不相似，但是我们似乎可以从画面的颜色中找到他们的内在联系。

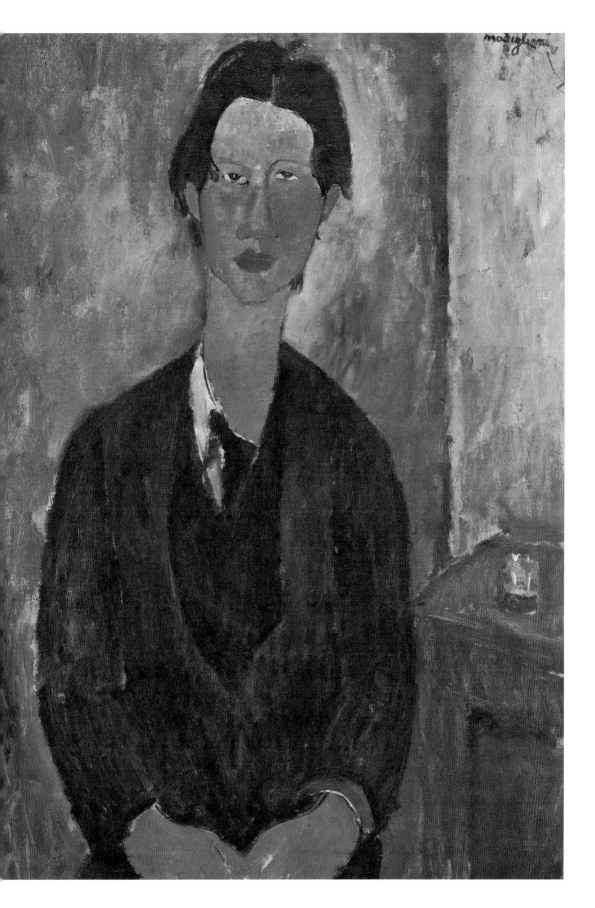

| ↑ | 《公牛》，私人收藏，1942　　| → | 《尚皮尼的鸭子池塘》，私人收藏，1943

到了晚年，苏丁似乎更喜欢描绘活着的动物。《小驴子》（约 1934 年）、《围栏后的羊》（约 1940 年）、《公牛》（约 1942 年）都是这一时期的作品。在创作这些作品时，因为纳粹占领了巴黎，苏丁不得不躲藏到郊外。在这里，他的宿疾——胃溃疡得不到有效的医治，以至于最后威胁到他的生命。因为痛苦，他的脾气变得更加暴躁了。

　　苏丁最后的一幅作品是《尚皮尼的鸭子池塘》，这是在他死前一个月完成的。在这幅画中，两只鸭子自由自在地徜徉于波光粼粼的水面。这种"春江水暖鸭先知"的景色，实在不像是出自苏丁的手笔。或许，正是在接近死亡的时刻，苏丁选择同这个世界和解。

10

形象的变迁

阿尔贝托·贾科梅蒂
Alberto Giacometti

瑞士艺术家阿尔贝托·贾科梅蒂的雕塑生涯可以追溯到 14 岁。那年，他在身为后印象派画家的父亲乔瓦尼·贾科梅蒂的工作室里，用石膏塑出了比他小 13 个月，日后同样成了雕塑家的弟弟迪耶戈的头像。尽管人物的脸颊仍然保持着少年的柔和弧度，但其表情和神态表明他已经脱去了稚气，甚至进入了一种超越年龄的沉思状态，让人想起《奥勒利乌斯骑马像》中那位具有哲学气质的古罗马皇帝。如此看来，贾科梅蒂的"深沉"或许是一种天赋，他在成名后对人类的生存危机和创伤体验的表现，实则是他的洞察能力最大化后的水到渠成。而从雕刻技巧上来说，尽管这个头像是以现实主义的手法塑造的（他的技艺已经十分成熟），但不算平整的表面似乎显示出印象主义式笔触的影响——贾科梅蒂少年时期的画作也是如此。

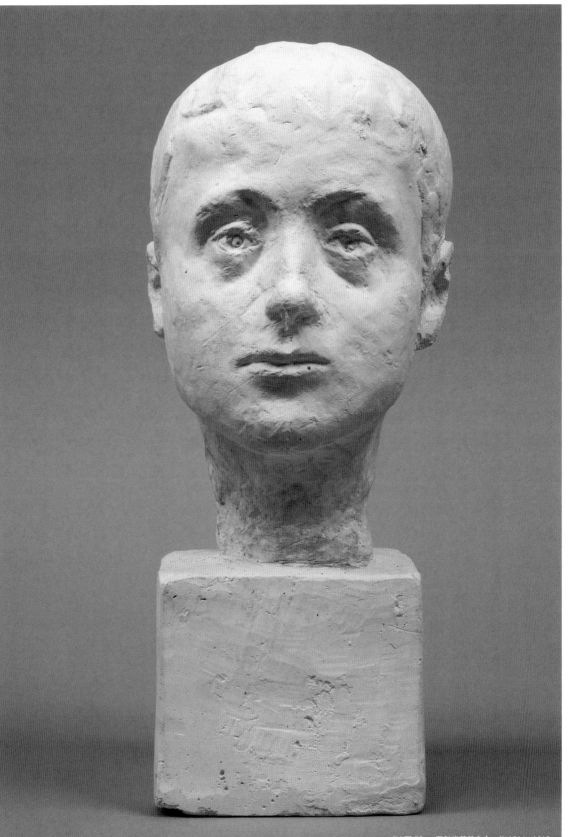

《迪耶戈》，贾科梅蒂基金会，约 1914—1915

如果说雕塑身边的人是学艺期的少年贾科梅蒂最自然也最经济的选择，那么成年，甚至成名之后对亲朋好友的塑造，便具有较为强烈的主观色彩了。在贾科梅蒂的一生中，他雕塑过自己的家人，包括父亲和弟弟妹妹们；雕塑过妻子安妮特·阿姆和情人芙洛拉·梅奥、卡洛琳；雕塑过同行和知识分子朋友，如伊莎贝尔·罗斯索恩、西蒙·波伏娃和让·热内……似乎从最开始，他要抓住的便不只是对象的表征，还有他们充满经历的内心世界。

不过，贾科梅蒂的青年时期是个例外。在到达巴黎（1922 年）的几年后，他创作了很多辨别不出身份的人物雕像（尽管仍有以芙洛拉为模特的《女人头像》等雕像的出现）——他将重点放在了形式的试验上。和朋友毕加索一样，贾科梅蒂很早就放弃了自然主义的表现方式，转而对非西方的造型方法产生兴趣。在 20 世纪 20 年代的欧洲艺术界，从西方之外的广大世界吸收灵感，早已不是新鲜事。马奈等印象派画家的作品受过日本版画的影响；高更描绘了充满异域风情的塔希提岛；而出现了非洲面具造型的立体主义代表作毕加索的《亚维农少女》，作于 1907 年。贾科梅蒂对非洲艺术的兴趣，似乎有些后知后觉。不过，这反而证明了他并非为了跟随潮流。1927 年的《夫妻》由青铜制成，颜色与非洲木刻相近。雕塑表现了侧面的"夫"和正面的"妻"，风格化的脸似乎是其身体的全部。其中，男性呈孔武有力的倒梯形，女性则呈有曲线的熨斗状。这两种形状在非洲雕刻中都很常见。就是在这一阶段，贾科梅蒂还结交了一位作家朋友卡尔·爱因斯坦，后者写有一本关于非洲艺术的专著。

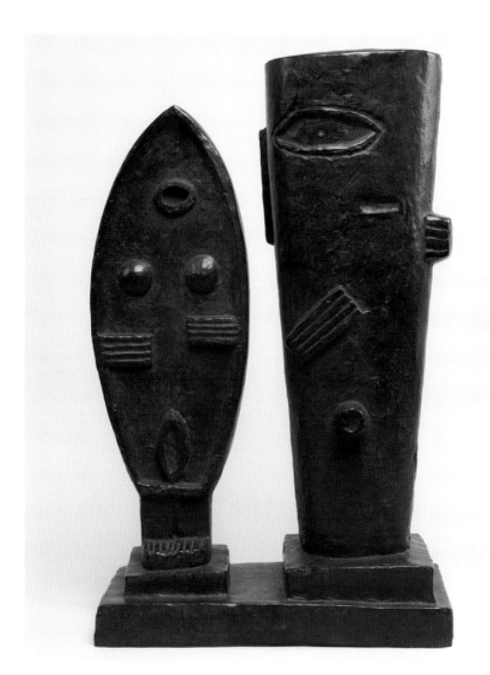

| ↑ |《夫妻》，贾科梅蒂基金会，1927

　　不过，随着探索的深入，连非洲雕刻式的抽象人像似乎也显得"笔墨"太多。一个最精简的"人"，应该如何表现？1929年的《凝视的头部》似乎给出了答案。作品的形式受到了亨利·劳伦斯和康斯坦丁·布朗库西等前辈的影响，但比他们走得更远：有着方形"脸"的人物似乎向右歪着头，两只眼睛蹙成"八"字，认真地朝左凝视着。这个雕塑，似乎和马列维奇的《黑方块》一样，走到了抽象的边缘。雕像仍保留了贾科梅蒂非洲雕刻时期的天真，然而，极少主义式的表达已经远远超越了现实——是的，当它在1929年在法国首次展出时，便引起了以布列东为首的超现实主义者的注意。当年，贾科梅蒂正式加入超现实主义团体，成为团体中为数不多的雕塑家。不过，由于贾科梅蒂在1934年重新启用了模特，这与布列东所定下的超现实主义艺术家永远不用模特的"规矩"相悖，因此，在1935年，贾科梅蒂离开了这个艺术组织。

超现实主义阶段之后，贾科梅蒂的艺术好像在探索形式和表现人物内心世界之间达到了平衡：作品既有出其不意的形式感，又能让人对雕塑的人物产生共情。从 1936 年开始，贾科梅蒂创作了很多非常微小的雕塑，它们通常和一支香烟的高度差不多，最高不超过 8 厘米。这是他对记忆中的人的塑造。谈及为何将人物雕刻成如此微小的规模时，贾科梅蒂说："我想捕捉记忆中的画面，然而，令我恐惧的是，这些雕塑越来越小。只有当它们这么微小的时候，才与我记忆中的人物相匹配。"在这一阶段，他还说过："我的问题是，无论我想怎么开始塑造结构，它们都会先在我的脑中出现，形象巨大。然后当我雕刻眼睛、鼻子、嘴巴的时候，这些器官开始变得抽象。因此，假如我想同时捕捉头部的各个部分，把控人物，我就得将它做得很小。"

| ← | 《凝视的头部》，贾科梅蒂基金会，1929

| → | 《人物小雕像》，贾科梅蒂基金会，
约 1937—1939

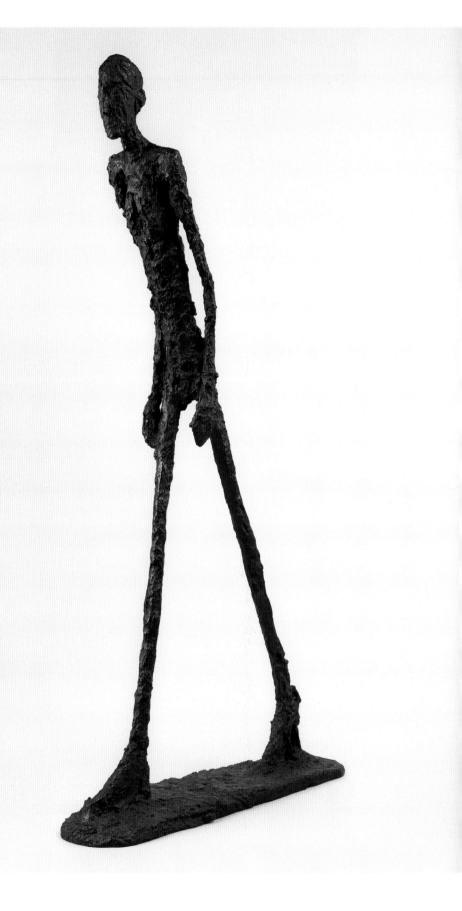

"二战"结束之后，也就是在贾科梅蒂人生最后的20多年里，拉长、瘦弱、表面粗糙的"小人"成了他最主要的创作内容，这也是人们谈及贾科梅蒂时，脑海中首先闪现的作品类型。瘦弱的形式仿佛昭示着客观环境的剥夺，而粗糙的表面则似乎是磨难带来的触目惊心。在细部的刻画上，最具表现力的是雕塑的脸部：在这些瘦长的空间里，眼睛、鼻子和嘴巴均被做同质化的处理，它们拖泥带水地连接在一起，而脸部的皮肤更是被一道道深深浅浅的沟壑替代。人物的形象并不清晰，存在在这种朦胧的昭示中变得虚无。贾科梅蒂创作过一系列《行走的人》，它们几乎是贾科梅蒂如下表述的视觉注解："有时在咖啡馆里，我观察一个从街对面走过去的人，看起来很小、像一座小型的雕像。我感到奇怪，但又无法想象出他真实的大小，在街对面，他简直像个幽灵。可是你走近一些，他又变成了毫不相干的另一个人。如果再走近一些，譬如两米远，我就根本见不到这个人了。他不再是原来的大小，而是占据了你的整个视野，变成模糊不清的东西。如果你走得再近，那就什么也看不到了。这时，你已经从一个领域，进入到另一个领域。"由此看来，人物粗糙的表面实际上代表着一种无定形，它可能会变得更模糊或更具体，更粗糙或者更光滑，这是一种未完成的生成与存在。

　　1966 年，贾科梅蒂因心脏病和肺阻塞逝世，享年 65 岁。尽管并不是一位长寿的艺术家，但在几十年的艺术生命中，随着人生阅历的增加和视野的不断开辟，贾科梅蒂对"人"的表现几经变化，从未因某种形式取得世俗上的成功而止步不前。借用他自己的话来说，他总是从"一个领域"，进入到"另一个领域"。

| ← | 《行走的人》，古根海姆博物馆，1960

11

构建自我

弗里达·卡罗
Frida Kahlo

普通人眼中的艺术家的典型形象是怎样的？

他们有着丰富的情感和思想历程，有着异于常人的审美感受力，以及不同凡响的艺术想象力。而这个标准，仿佛就是为墨西哥女艺术家弗里达·卡罗量身定做的。

弗里达生于富贵人家，从小衣食无忧；她从小身体残疾，后又遭遇车祸，一生忍受病痛折磨；她在病床上开始了自己的艺术生涯，并颇具天赋；她与壁画家丈夫迪耶戈·里维拉相爱相杀，深爱对方，却又彼此背叛；她在年轻时就加入了墨西哥共产党，一生笃信共产主义……弗里达有着多舛又惊世骇俗的一生。

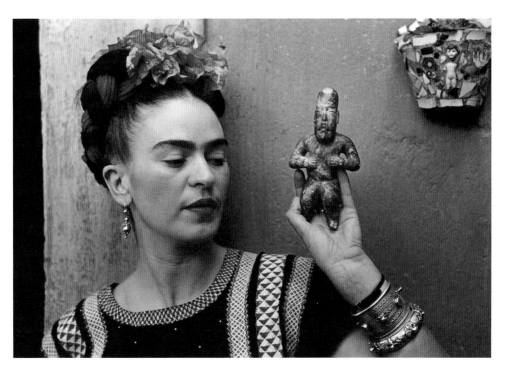

| ↑ | 弗里达和奥尔梅克小雕像，Nickolas Muray / 摄，1939

　　也因此，弗里达的形象风靡全球。弗里达手提包、弗里达钥匙链、弗里达T恤、弗里达芭比、弗里达动画人物……她形象的精神内核被肤浅化和商业化，出现在流行文化的方方面面。她也是策展人、历史学家、艺术家、演员、女性主义者、政治激进分子、墨西哥政府和博物馆的宠儿，成为被研究和被缅怀的对象。

　　总之，弗里达既是精神的、又是肉体的；既是内省的，又是外在的；既属于cult（小众）文化，也属于大众文化。

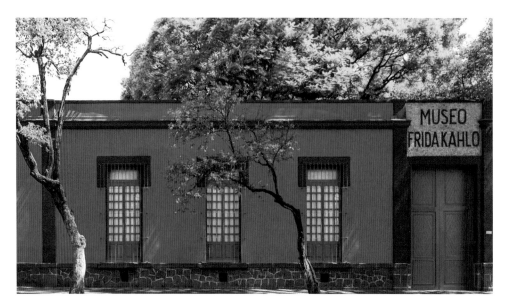

| ↑ | 蓝房子入口，弗里达博物馆　　| → | 弗里达·卡罗在床上画画，弗里达博物馆，1940

　　提到弗里达，就不得不提她生于斯、长于斯又逝于斯的蓝房子。蓝房子建造于 1904 年，最初是一座按照父亲吉列尔莫·卡罗的审美建造的法式建筑，室内面积有 800 平方米——在周围都是 1200 平方米房子的街区中，它显得并不宽敞。弗里达和蓝房子有着千丝万缕的联系，特别是联想到她不方便出行的身体状况，蓝房子就具有了更多的意义。

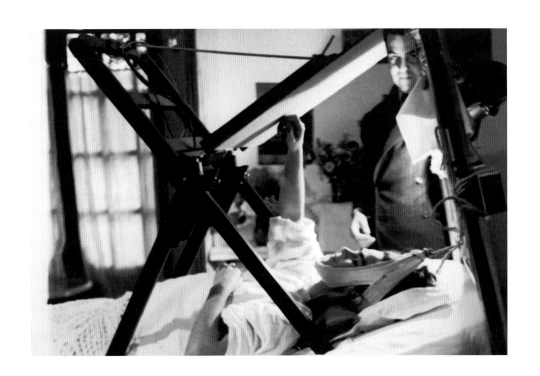

　　1907年，弗里达出生于蓝房子。这是一个富裕的西式家庭，父亲是摄影师，是德国和匈牙利混血，母亲则是西班牙和墨西哥混血。弗里达从 6 岁时开始患有小儿麻痹症，18 岁遭遇了一场严重的车祸。这场车祸不仅让她在今后不断进行大大小小的手术，还让她永久丧失了生育能力。车祸后，也就是在蓝房子中养病的时光，弗里达开始拿起画笔。

里维拉和弗里达结婚后，也常常住在蓝房子里。实际上，最后是里维拉买下了这所房子，还完了房子的贷款，以及弗里达生病治疗所欠下的债务——在墨西哥革命进行得如火如荼时，卡罗家的经济状况已经每况愈下了。

蓝房子之所以名为"蓝房子"，是因为里维拉夫妇的改造。1937年，为了围住将近1000平方米的新买的花园，他们修建了几座蓝色的院墙。1946年，里维拉请胡安·奥·格尔曼在蓝房子内为弗里达建造了一间工作室。工作室采用功能主义的风格，并且用墨西哥民间艺术品装饰。在房子的某些部分，里维拉用马赛克装饰了天花板，用贝壳装饰了墙面，还用陶土罐装饰了外墙——用来给飞来的鸽子做窝。

弗里达于1954年在蓝房子里过世；三年后，里维拉也去世了。1958年，蓝房子被改造成一所博物馆，如今是墨西哥城最受欢迎的博物馆之一。

不过，在里维拉去世之前，他对他的朋友和赞助人多洛雷斯·奥尔梅多留下嘱托，希望在未来15年的时间里，不要打开自己卧房的浴室。管理者们信守承诺，不仅没有打开这间屋子，也没有打开弗里达卧房的浴室——这里储存着她的衣柜和抽屉等。

直到2004年，人们才对蓝房子里那些未知的空间进行了探索，发现这里藏着太多的宝物——22000份文件、6500张照片，还有杂志、书籍、绘画、衣物、药品、玩具……研究人员花了4年的时间，将物品进行归档。这些都是研究两位艺术家的宝贵材料。

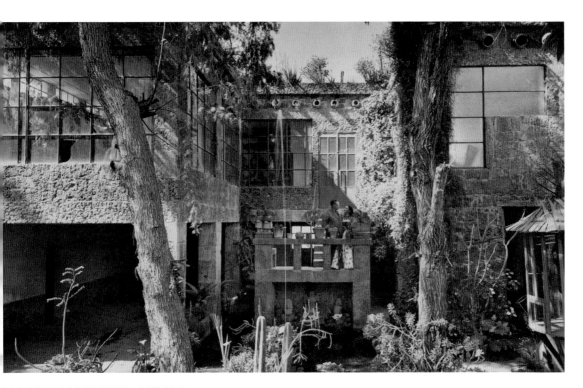

| ↑ | 在蓝房子中的弗里达和里维拉，弗里达博物馆

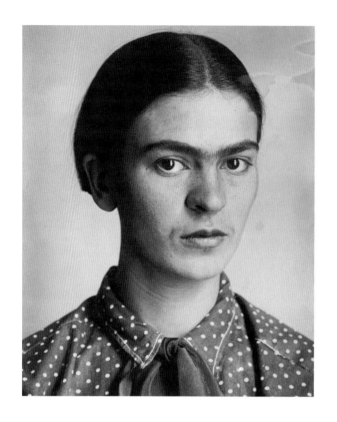

|←| 19 岁时的弗里达·卡
罗，弗里达博物馆，约 1926

|→| 弗里达在父亲去世十
年后为父亲画像，弗里达博
物馆，1951

在 20 世纪上半叶的一个并不发达的国家，个人摄影肖像并不普及。可是，身为摄影师的女儿、著名艺术家的弗里达一生拍摄了大量照片。这不仅成为研究弗里达的珍贵史料，还是她艺术的灵感来源之一。

弗里达的父亲常常以她为模特进行拍照——开心的、难过的、搞笑的，甚至是裸体照片，所以对弗里达来说，爱画自画像似乎出于天性。弗里达从小身体有缺陷，但她天性调皮倔强，像个假小子一样，吉列尔莫·卡罗对这个三女儿宠爱有加，或许是因为吉列尔莫本人也患有癫痫，所以对这个生来多灾多难的女儿更是怜惜。

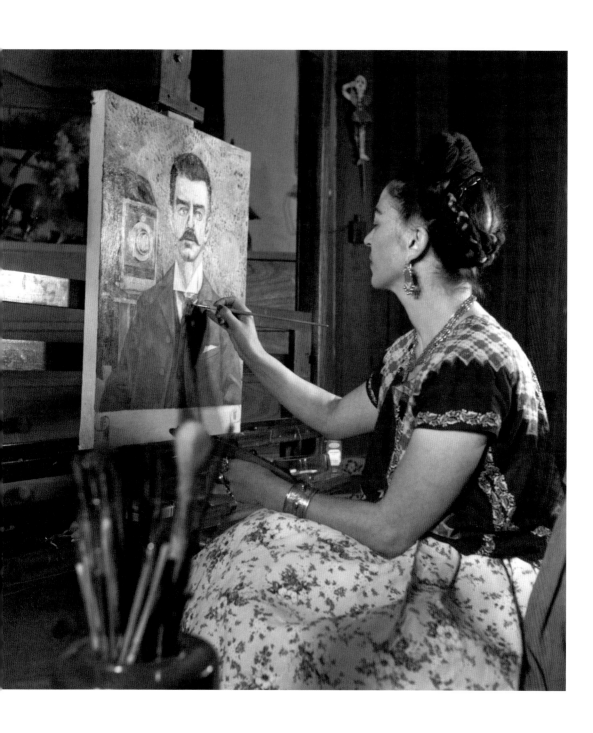

在一张家庭摄影中，弗里达穿着西装三件套，反串成男孩。20世纪40年代早期，弗里达与里维拉离婚。不过，不到两个月，他们又在美国复婚，并一起生活到弗里达生命的终点。

| → | 弗里达·卡罗在这张照片中穿了西装三件套。中间两位是她的祖父母，右下角是妹妹克里斯蒂娜，Guillermo Kahlo/ 摄，1926

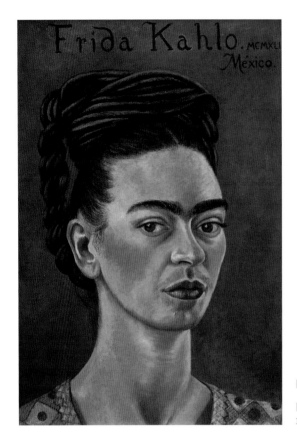

| ← | 《自画像》，弗里达博物馆，1941
| → | 4 岁的卡罗，Guillermo Kahlo/ 摄，
1911

弗里达的作品几乎都是自画像。将这些作品串联起来，就是她的个人生活史：她的爱情、信仰、痛苦、挣扎、期待、幻想……她说："我画自画像，是因为我常常独处，是因为我最了解的是我自己。"自画像中的她经常是这样的形象：面容瘦削，眉毛连在一起，嘴巴上面还有浅浅的髭。尽管脸庞有些分不出性别，她的衣饰却非常女性化，大部分是墨西哥女性的传统服装。画面的背景也反映出拉丁美洲动植物的多样性。

出生在一个西式家庭，弗里达幼年的衣服是比较欧洲化的。不过，这在她成长的过程中，特别是遇到里维拉之后发生了改变。

尽管属于上层阶级，弗里达是一个激进的左派，在 16 岁的时候就加入了社会党，20 岁时加入了墨西哥共产党。她在生前常常声称自己出生于 1910 年——墨西哥革命爆发的那一年，这样一来，她就是"革命的女儿"。激进的思想与她的社交圈不无关系。弗里达常常与墨西哥城里的自由思想者、社会主义者和知识分子交往，在这个过程中，她对墨西哥传统文化越来越欣赏。而这些知识分子中，就包括早已功成名就的壁画家里维拉。

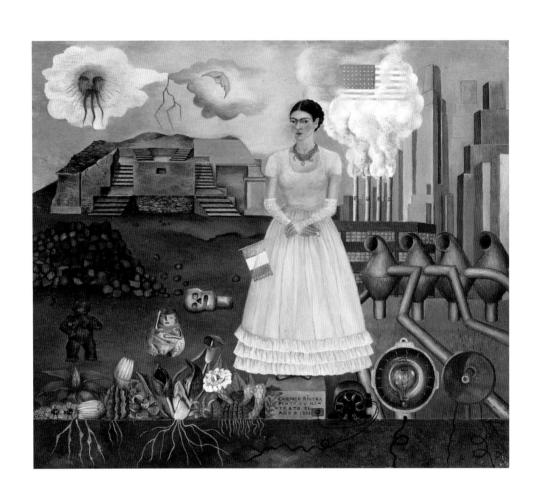

|↑| 《在墨西哥和美国边境上的自画像》，墨西哥银行
迭戈·里维拉·弗里达·卡罗博物馆信托基金，1932

作为社会主义者和社会革命的推动者，里维拉和广大民众有着非常紧密的联系。他经常创作攻击统治阶级和资本主义的政治壁画，也为反殖民化和推动本土文化而努力。他建议弗里达开始穿着传统服饰，展示墨西哥值得骄傲的文化遗产，弗里达也欣然接受了丈夫的建议。

弗里达独特的穿着是她支持政治变动的方式之一。不过，她的穿着也并不是完全守旧的——她常常将传统服饰进行"现代主义改造"。比如，将现代风格的裙子和玛雅文明式的套头衬衫一起穿，或者将欧洲传来的银质耳环和用翡翠与玛瑙做的本土项链相结合。

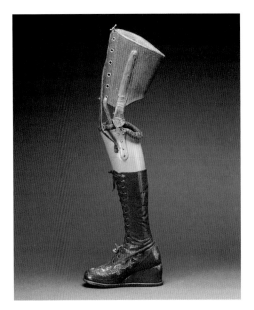

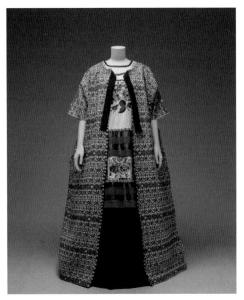

| ↑ | 弗里达穿着皮靴子的假肢，Nickolas Muray / 摄

| ↑ | 弗里达生前穿过的危地马拉棉质外套、马萨特克连衣裙和平纹及地长裙，弗里达博物馆

　　有展览曾展出多套弗里达生前穿过的特旺纳裙，联合策展人赛丝·何奈斯特萨说："弗里达在很早的时候就知道裙子的力量。小儿麻痹症使她的右腿短小枯瘦，她喜欢用长裙掩盖自己。她还会在右腿上套三到四条袜子，右脚穿上很高的高跟鞋，以此隐藏身体上的不对称。这表明她在很早就建立了身体和裙子之间的关系。她用自画像和传统的墨西哥裙子来打造自己，以此来面对她的人生、她的政治观点、她的身体伤痛、她的意外事故，以及她多舛的婚姻。"

　　她也常常戴"雷博佐"长围巾（流行于西班牙和墨西哥），或是搭在肩膀上，或是和辫子编织在一起。"雷博佐"最早随哥伦布时期的西班牙殖民者而来，后来被阿兹特克人改造，成为集传统刺绣和本土颜色于一体的新型饰物。墨西哥革命期间的女革命者很喜欢佩戴这种围巾，因为除了装饰作用外，围巾还可以用来包裹枪支，以躲过政府的检查站。"雷博佐"后来成为墨西哥自由抗争精神的象征物，而弗里达也通过这种饰物表明了自己的政治立场。

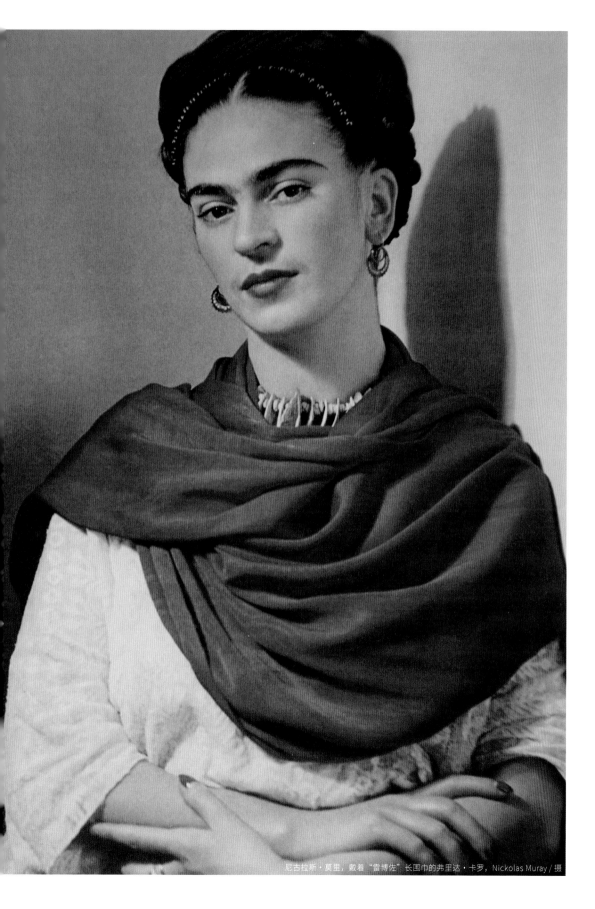

尼古拉斯·莫里，戴着"雷博佐"长围巾的弗里达·卡罗，Nickolas Muray / 摄

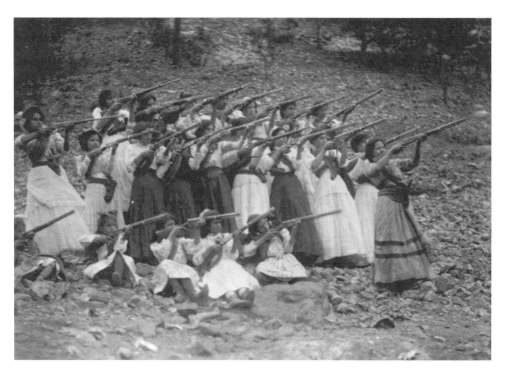

| ↑ | 一群墨西哥革命女性穿着传统服饰练习射击，美国
国会图书馆 / 盖蒂图片社，1911

| → | 弗里达在石膏胸衣上描绘图案，里维达和弗里达档案馆

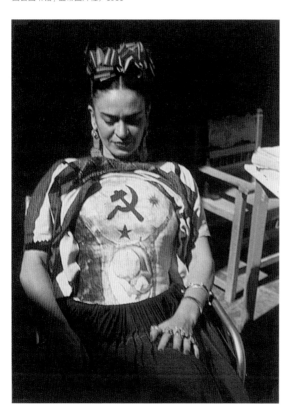

| ← | 弗里达穿着绘有镰刀和锤子的
束身衣，Florence Arquin / 摄

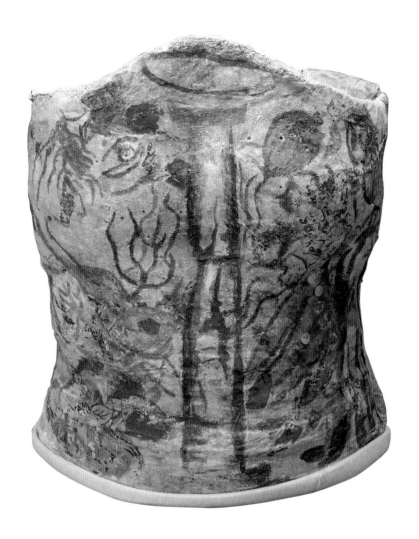

　　有一些物品也深刻地揭露了她身体所遭受的伤痛。比如，展览中出现一双黑色天鹅绒鞋子，其中一只鞋子的鞋面被改造过，从而不至于挤压她生了疮的脚趾。展览中也出现了她的束身衣，弗里达一生中穿过超过二十套束身衣，用来支持她破碎的脊柱，使得她还能保持一个正常的体态。在一件束身衣上，我们可以看到与她的绘画作品相似的图案；另外一件的表面则被她画上表明政治立场的镰刀和锤子。

弗里达的穿着既反映了深厚的社会文化背景，又讲述了穿戴者本人的故事，而这正是顶尖的服装设计师所要达成的目标。因此，时尚界为弗里达疯狂。她的穿着给了很多设计师灵感。1938 年，在弗里达经典的由红花珠子点缀的衬衫的基础上，意大利设计师艾尔莎·夏帕瑞丽设计了"里维拉夫人裙"，将墨西哥传统带到了最前沿的时尚圈。如今，弗里达仍是让·保罗·高提耶、里卡多·提西、罗兰·穆雷等著名设计师的灵感来源。

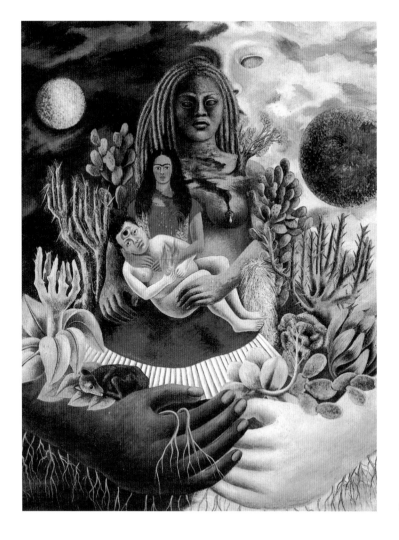

|←| 《宇宙的爱之拥抱》，
私人收藏，1949

12

画中女友

弗朗西斯·培根
Francis Bacon

英国大画家弗朗西斯·培根的画风：狂暴、粗野，甚至丑陋，也透露出一种非常强烈的男性气息。

他的生活似乎和女性并不沾边，这或许是媒体和大众在塑造这位传奇人物时有意忽略的部分。实际上，不管是在培根的生命中还是艺术中，都出现过很多女性的身影。在他的画作中，女性模特要比男性多。其中不乏他的好友，如后文提到的穆丽尔·贝尔彻、亨丽埃塔·莫瑞斯和伊莎贝尔·罗斯索恩。而她们皆因这位画家的描绘，而被观众所知晓。

亨丽埃塔·莫瑞斯出生于印度，当时，她的父亲在印度空军服役。童年时，她和母亲被父亲抛弃，而她则被性情暴躁的外婆养大。成年后的莫瑞斯相当豪放不羁，情事不断。多变而古怪的性格使得莫瑞斯成为众多艺术家的"缪斯"，

| ↑ | 《身体研究三联画》，弗朗西斯·培根遗产基金，1970

她常常出现在培根、弗洛伊德和玛吉·汉布林的作品中。

　　莫瑞斯是培根在 20 世纪 60 年代最喜欢描绘的模特之一，培根画了她不下 20 次。《亨丽埃塔·莫瑞斯肖像》和《亨丽埃塔·莫瑞斯三联习作》都是培根于 1969 年在皇家艺术学院的工作室创作而成。相似的成长环境（培根的父亲也非常专制）和性格使得两人非常明了彼此内心的挣扎。在三联习作中，尽管画面中人物的脸庞扭曲得难以辨认，人们却可以从她舒展的眉毛和闭着的双眼看出人物平静的状态。在最左边的四分之三肖像中，出现了培根画中常见的黑洞。这黑洞一般的存在似乎是要将周围的五官吸进去，而它们因此变得扭曲。在最右边的肖像中，以鼻腔为分界线，培根将人物的脸切割成上下两个部分。肖像的鼻头被削去，嘴巴微缩成一个小孔。整个肖像面部毫无血色，代表

| ↑ | 《亨丽埃塔·莫瑞斯肖像》，John Deakin/ 摄，1931—1999

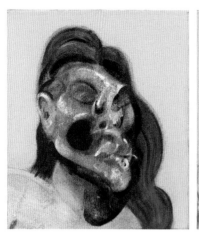
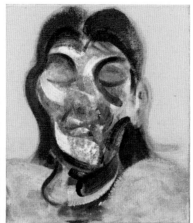
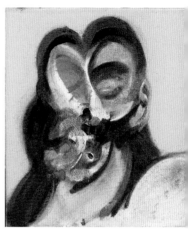

| ↑ | 《亨丽埃塔·莫瑞斯三联习作》，私人收藏，1969　　| → | 《伊莎贝尔·罗斯索恩》，John Deakin / 摄，20世纪60年代

着人物生命力的赭红色游离于面部之外。而中间的肖像则更接近于一个正常肖
像的范式。尽管培根的笔触毫不留情地在人物脸部飞舞着，莫瑞斯的表情却非
常安宁。

　　伊莎贝尔·罗斯索恩本人也是一名画家，而其美貌在伦敦的"波西米亚圈"
也是出了名的。

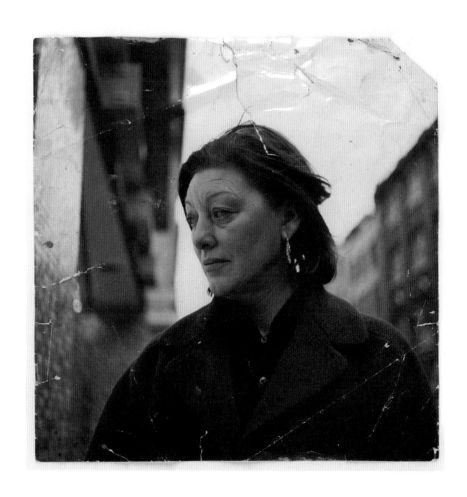

　　培根对罗斯索恩的热情在《伊莎贝尔·罗斯索恩头部习作》中表现得非
常明显。画面中的罗斯索恩有着一头飘逸的长发，杏仁状的大眼睛凝视着画外。
人物脸部的绿色调让人想起马蒂斯的《戴帽子的妇人》。不过，和马蒂斯那婉
约的妇人不同，这张脸有着一种狮子般的特质，给人一种无法接近的感觉。但
即便这样，画家依旧在人物身上施加以"暴力"——那飞溅的浓郁的白色颜料，
无情地"甩"在了这个女人的脸上。

穆丽尔·贝尔彻也是伦敦"波西米亚圈"的名人，培根描绘贝尔彻最著名的一幅作品当属 2007 年在法国由苏富比公司拍出的《穆丽尔·贝尔彻肖像》（1370 万欧元）。而贝尔彻的全身像——《坐着的女人》是对贝尔彻裸体的描绘。

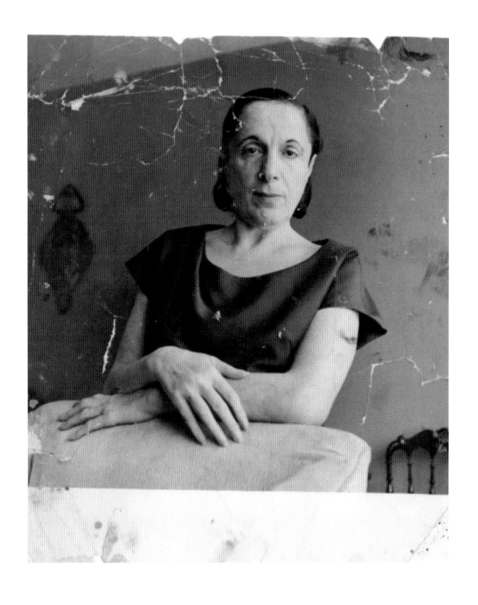

| → | 《坐着的女人》，私人收藏，1961

这幅作品中，脸庞已经不复存在。但是，整个人物却并没有因为脸部的坍塌而丧失优雅：她的身体虽然扭曲，却不无优雅地坐在沙发上，身体的曲线也让人辨认出这是一位性感的女人。或许，培根眼中的女人，一直都具有这种矛盾性。

培根的作品当然是精彩的，但在这些作品背后，贝尔彻、莫瑞斯和罗斯索恩的人生同样精彩。正如画家画出了自己一样，她们也活出了自己——她们从未因没有得到男性的支持而消逝在时间的长河之中，她们摆脱了男性的控制和占有欲。借用艺评家詹西卡·福尔摩斯的话来说："她们不仅是培根画中的女人。她们更是女人。"

13

内省的精神世界

安德鲁·怀斯
Andrew Wyeth

　　大部分美术爱好者应该见过右页的这幅作品。它是安德鲁·怀斯 1948 年的成名作《克里斯蒂娜的世界》，现藏于纽约现代艺术博物馆。如今，它和惠斯勒的《艺术家的母亲》以及格兰特·伍德的《美国哥特式》一起，成为美国精神的象征。

　　画中描绘的克里斯蒂娜·奥尔森是怀斯的邻居，因患小儿麻痹症而双腿残疾。画面表现了她正在向自己的居所爬行的场景，荒凉的原野使得她瘦小的身躯悲凉而坚定。现实中的克里斯蒂娜是一位尊严感极强的人，她不使用轮椅，也拒绝接受别人的照顾。她和怀斯是好朋友，曾多次为怀斯做模特，而怀斯也抓住了克里斯蒂娜精神世界的核心内容。而畅销书作家，《孤儿列车》的作者克里斯蒂娜·贝克·克兰正是受到这幅作品的感染，以克里斯蒂娜为主角创作了小说《世界一隅》。

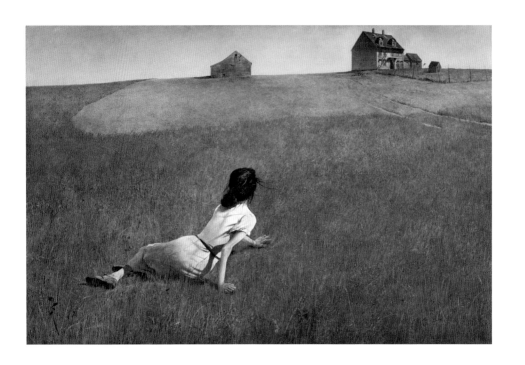

　　1917 年出生的怀斯成名时才不过 30 岁，后面还有 60 多年的艺术岁月在等待他。在 1948 年，怀斯在纽约麦克白画廊举办了第一个个人展览，作品在展出后便销售一空。各大媒体对怀斯的作品不吝赞美，比如《生活杂志》就如此写道："如果说有纯粹的美国传统艺术的话，那就是安德鲁·怀斯在画布上直接表现出来的东西。"

　　虽然怀斯的作品风格偏学院派，他却并没有在专业的艺术院校受过训练。他的艺术直接受教于其身为插画家的父亲纳维尔·康维斯·怀斯。这种艺术教育在他很小的年纪就开始了，在做了几年父亲的助手之后，他又学了水彩和蛋彩画技法，并自学了艺术史，崇尚文艺复兴时期的艺术和美国艺术。尽管父亲对他的艺术影响至深，父子二人的艺术理想和风格并不相同：父亲的事业主要

| ↑ | 《冬天》，北卡罗来纳艺术博物馆，1946

| ← | 《克里斯蒂娜的世界》，纽约现代艺术博物馆，1948

在插画领域，作品风格活泼而戏剧化；而怀斯的作品多属于"纯艺术"范畴，风格以孤独、内省、低沉为主。

　　《冬天》是怀斯倾注了很多感情的作品。虽然画面中并没有出现父亲，这却是对父亲的缅怀之作。画面中的戴帽少年名为艾伦·林奇，他曾目睹怀斯父亲的车祸。1945 年，怀斯父亲开车驶过离家不远的火车轨道，与一辆货运列车相撞，当场死亡。事发地点就在画面描绘的山坡脚下。戴帽少年当时驱赶了在周围舔血的狗群，并一直在原地等待消防员，直到他们将尸体从车内拖出来。第二年，当怀斯再走过山脚下时，看到林奇正在和狗嬉戏。

根据艺术史家亨利·亚当斯的说法："他们两人一起塞进一辆婴儿车，顺着山坡滑下来，歇斯底里地大笑着。车最后也撞散架了。"怀斯后来在一次参访中说道："那孩子就是曾经不知所措的我。"

| ↑ | 《科纳夫妇》，私人收藏，1971

如同上面提到的两幅作品一样，怀斯描绘的都是自己身边的人物和景色。这份熟悉并没有让画面变得温暖或多情。他作品中的景色往往简单而荒凉，一片荒野、一间小屋，没有生机勃勃，也没有枝繁叶茂。画中的人物仿佛都生活在单独创造的世界里，高度自足自立，仿佛没有族群，没有家庭，只是一个个孤独的个体。而1971年的作品《科纳夫妇》是怀斯作品序列中鲜有的描绘了两个人物的作品。虽然描绘的是室内环境，画面的背景却简单到只有一面空白的墙和一扇打开的门。画面中的老年丈夫拿着一把猎枪，枪口对准了妻子的胸口。这是有意，还是无意？

　　人们将怀斯这种关于缺席、孤寂、失去和抛弃的作品称为"怀乡写实主义"。在抽象表现主义和波普艺术到来之际，他的艺术被大部分评论家诟病，认为他的作品非常过时，而他却不为所动，也没有反击，反而说，非具象的巨型作品是对一个写实画家最好的挑战。实际上，现代主义者们对他的拒绝并不仅仅是作画风格的原因，还因为他表现了中产阶级的价值观和理想。所以，争论的焦点实际上已经延伸到了阶级、地域以及教育的问题上。

　　尽管如此，怀斯的艺术仍旧保持着商业上的成功。这要归功于他的妻子贝琪。贝琪为他联系画廊，为他出画册，甚至为他的作品取名字、写评论。这让他的作品保持了持续的曝光率。虽然人们可能没有亲眼见到过他的原作，但早已通过各种方式见到了复制品——有人猜测，正是贝琪对他艺术生涯的过多参与，才使得怀斯对她隐瞒了一个长达15年的秘密。

| ↑ | 《辫子》，"海尔格"系列，私人收藏，约 1979

　　1986 年，怀斯展出了作品"海尔格"系列。这一系列共包括 240 件作品，主角是其德国邻居海尔格·特斯托尔夫。这些作品从 1971 年开始创作，到 1985 年结束，相当一部分是裸体作品。创作期间，无论是怀斯还是海尔格，都没有将这件事情告诉别人，甚至是自己的伴侣。作品展出时，这一事件就成了重大花边新闻，尽管当事人否认，但很多人还是认为二人保持着不寻常的关系。

直到怀斯死后，南希·霍文——大都会艺术博物馆前馆长汤姆·霍文的妻子，在一次采访中说道，他们夫妻二人在1976年到怀斯家做客时，她就见到过正在创作中的"海尔格"系列。当时汤姆·霍文正在和贝琪讨论新展事宜，而怀斯则带她参观了自己的工作室。怀斯对她解释道，因为之前贝琪对他的一位裸体模特感到不安，所以他就决定不再告诉她画裸体的事情，直到创作结束。而南希也恪守约定，不向外界透露这个秘密。由于怀斯的作品并不激进，他始终缺席于前卫艺术风起云涌的美国现代艺术。直到近几年，评论界才出现"重新评价怀斯及其艺术"的声音。

怀斯也曾对中国的艺术家产生过影响。在20世纪80年代，中国刮起了一场"怀斯风"，很多艺术家都受到了怀斯创作风格的启发，其中包括何多苓、艾轩、高小华等人。谈到这种现象，评论家栗宪庭说："大家看到的怀斯作品，是伤感、诗意的，但同时也不抛弃具象化技巧。这震撼了中国的年轻艺术家们，很多人开始考虑：如果不抛弃学习了那么多年的艺术技巧，还能掌握一种与现实主义不一样的创作方法吗？显然，怀斯给他们提供了一种可能性。"

怀斯的作品也曾来到过中国。2012年，怀斯的个展在北京元·空间举办，展出了包括素描、水彩、干笔及蛋彩画在内的四十余件作品。

14

身份的重叠

罗萨林·德雷克斯勒
Rosalyn Drexler

罗萨林·德雷克斯勒1926年出生于美国纽约。她漫长的一生，大概正是《阿甘正传》的经典台词"生活就像一盒巧克力，你永远不知道下一颗是什么味道"的最好注解。

德雷克斯勒在高中学的是声乐，大学就读于亨特学院。但是，她只上了一个学期的课程，就选择辍学，与人物画家谢尔曼·德雷克斯勒结婚。来年，也就是20岁的时候，生下了女儿。

婚后，德雷克斯勒一家居住在伯特纳体育馆的附近，体育馆里经常有很多女性职业摔跤手训练。德雷克斯勒也开始在体育馆健身，并学习柔道。后来，她加入了职业摔跤队，参赛时的名字也别具特色——"洛萨·卡洛：墨西哥烈焰"。不过，这段本来是为了逃离过量家庭生活的职业生涯并没有给她留下太

| ↑ | 摔跤手时期的罗萨琳·德雷克斯勒，Garth Greenan/ 摄

多美好的回忆，更多的是伤痛和疲倦。这段经历成了她后来的畅销书《致斯密特伦》（1972 年）的故事蓝本。而谈及写这本书的原因，德雷克斯勒觉得自己不能只得到伤痛，"至少要得到一本书"吧。《致斯密特伦》后来被改编成了电影《拳手与欲望》，于 1980 年上映。

不过，写书已经是后话了。退役之后，德雷克斯勒开始了自己的艺术生涯。为了装饰家居环境，德雷克斯勒开始用现成品材料做雕塑，这些材料往往是无用的废料，而作品风格受纽约抽象表现主义的雕塑风格影响最大。1955 年，她的雕塑和其夫的绘画作品第一次同时展出。当时，她的作品受到了著名的抽象表现主义雕塑家大卫·史密斯的鼓励，德雷克斯勒回忆说："史密斯对我说，'很多女性都很有才华，但是她们慢慢都不见了。我不知道发生了什么，但你可以一直坚持吗？'"

　　德雷克斯勒转向绘画领域可以说是出于偶然。1961 年，代理她作品的鲁宾画廊关门了。其他的艺术家，如画家克拉斯·欧登伯格、罗伯特·劳申伯格和卢卡斯·萨马拉斯等都找到了新的代理画廊。德雷克斯勒说："其他人都找到了去处，而我没有找到。我当时很天真，觉得这是因为我不是画家。"所以，她就改行开始画画。

　　虽然没有受过专业的绘画训练，她小时候倒是看过不少与艺术相关的出版物，如海报、漫画书，这些都对她产生很大的影响。再加上有个当画家的丈夫，德雷克斯勒转向画家的路径应该说要比普通人便捷一些。20 世纪 60 年代初，她几乎是和安迪·沃霍尔及利希滕斯坦等人一起开始了波普艺术的创作。一个开剧院的朋友给了她一堆海报，这成了她创作波普风格作品的开始。在此期间，为了补贴家用，她也做了很多其他工作：在酒吧里卖过火柴，在服装店当过服务员，还做过按摩师。

她的作品常常是将新闻图片和广告放大并贴到画板上，再在上面用丙烯作画。从《爱人》（1963 年）中情侣亲吻的姿势、《自卫》（1963 年）中男女双方搏斗的情节，到《梦境》（1963 年）中对电影《巨猩康加》中康加形象的运用，《玛丽莲·梦露被死神追逐》（1963 年）中对玛丽莲·梦露的描绘，都可以看出德雷克斯勒对流行文化的关注。而其作品背景中显眼的平面色，又为作品增加了波普特质。除此之外，德雷克斯勒还在作品中表达了自己对性别、暴力、政治和社会变化的关心。比如，作品《对不起》（1966 年）、《李尔经理》（1967 年）和《打倒他》（1991 年）批判并颠覆了男性权威和权力政治；作品"人与机器"系列、《查克观看营救》（1989 年）、《纳粹分子在花园》（1988 年）等则是对冷战时期的政治经济问题的审视。另外一些作品，则与她的生活息息相关，比如记录她摔跤生涯的作品《打倒》（1963 年）、《输掉的比赛》（1962 年）以及《胜利者》（1965 年）。

|←| 《梦境》，私人收藏，1963

|↑| 《玛丽莲·梦露被死神追逐》（局部），
惠特尼美术馆，1963

|←| 《打倒》（局部），加特·格林南画廊 / 图，
1963

当那些同时起步的男性波普艺术家越来越成功，越来越被社会认可时，女性波普艺术家却被无情地边缘化了。这些女性艺术家包括玛丽索·埃斯科巴、莱蒂·艾森豪尔、玛乔丽·斯特莱德，以及德雷克斯勒。于是，德雷克斯勒开启了另外一项事业——当一名小说家。除了写畅销书，她还是一名戏剧作家、电影剧作家，曾经获过三次奥比奖和一次艾美奖。而她的作家生涯也有很多轶事。比如，德雷克斯勒曾经将史泰龙的成名电影《洛奇》改编成小说，但是原作者和史泰龙都不满意她的改编。

如今的德雷克斯勒依旧很忙。尽管早已成为著名的波普艺术家和小说家，其编剧才能也数次获得奥比奖和艾美奖的肯定，但即将成为百岁老人的德雷克斯勒仍未选择功成身退。她承认自己有着丰富多彩的一生，并表示："我不能闲着。"德雷克斯勒的传奇一生值得所有年轻人学习，就像冰心在《谈生命》中说的那样：愿你生命中有足够多的云翳，来造成一个美丽的黄昏。

15

"如果艺术没有神秘性，那我可能就去干别的了"

弗朗西斯科·法雷拉斯
Francisco Farreras

　　弗朗西斯科·法雷拉斯是一个少言寡语的画家，仿佛是因为将所有的精力都倾注到创作上去了，又可能因为，他认为画家应该靠作品说话，而不是其他的一些东西。这种观点也可以从他对评论家的鄙夷中窥出一二："评论家往往用三分钟就评判完了你花了几天、几个星期，甚至几个月的劳动成果。"

　　法雷拉斯 1927 年生于西班牙巴塞罗那。在西班牙内战的影响下，他的青少年时光是在不断转学中度过的。从 20 世纪 40 年代开始，他和家人定居于马德里。1943 年，他成为一名壁画系学生，其艺术生涯一直持续到他于 2021 年逝世。在这漫长的从业生涯中，他的画风数次转换，对新的技术和主题也是不断地吸收和尝试。这背后的动力是什么？也许他看似不经意间说出的话可以解释："如果艺术没有神秘性，那我可能去干别的了。"艺术中蕴藏的无尽的

秘密和宝藏，正是法雷拉斯不竭创作的源泉。

　　在完成美术学院壁画系的学习之后，法雷拉斯获得了一笔到巴黎学习的
奖学金，后来又到比利时、荷兰和英国等地游学，广泛的游历使他大开眼界，
也对他的作品产生了很大的影响。法雷拉斯绘画生涯之初的作品是具象的，具
有强烈的立体主义风格。摸索阶段的作品看上去有一些稚嫩，但后来作品中所
有的色彩基调似乎已经奠定下来了。1954年，法雷拉斯的艺术开始走向成熟，
他的作品先后在西班牙各地、巴黎、萨尔茨堡以及第29届威尼斯双年展展出。

| ↑ | 《第 76 号》，私人收藏，1960

　　20 世纪 60 年代，法雷拉斯参加了一场世界巡回展览。展览地点包括欧洲、美国的众多博物馆。也是在这个时候，其作品被世界各大艺术机构收藏。1963 年，他搬到纽约，在那里居住了三年。50 年代末至 60 年代初，法雷拉斯的作品通常为几何抽象风格，主题朦胧隐晦，色调多以黑、白、灰为主。因为他常常将颜色混到白粉、胶水等媒材中，所以呈现在画面上的颜色又有一种透明感，使得画面的层次非常明晰。

1966 年，法雷拉斯回到西班牙。他作品的"非正式"风格逐渐过渡到更具体的形式当中，颜色也鲜亮了起来。1982 年，法雷拉斯的艺术风格发生了重大改变，而转变的标志性作品是他为马德里巴拉哈斯机场创作的大型壁画拼贴。自此之后的两年，他致力于广泛的调查和实验，并发明了专属自己的新的绘画风格——Coudrages。Coudrages 的特点为：体量很大，由彩色的缝制布料、填充物和颜料共同组成。但由于刚刚出现的 Coudrages 还处在探索阶段，很多材料并不能长久保持刚创作时的效果，比如布料。之后，他用纸板和木板代替了布料。

| ← | 《Relief535A》，奥罗拉·维吉尔 - 埃斯卡拉艺术画廊 / 图，1992

1988 年后，他只在木板上制作浮雕作品。这类作品的风格已经相当成熟：体量感和物质性非常强烈，节制的颜色使用和严谨的几何形体都使得画面多了一份禁欲色彩和禅意。颜色和布局看似简单，可是在观赏时却能体会到一份难得的宁静，仿佛画面本身都成了饱经风霜后返璞归真的哲人，岁月痕迹仍在，却保留了一份质朴和天真。

法雷拉斯生前在马德里、巴黎、伦敦、芝加哥、纽约、洛杉矶、里斯本和墨西哥等地的画廊和博物馆开过个人展览，其中包括一些大型的回顾展。而其作品也被美国纽约现代艺术博物馆、日本国立近代美术馆、英国泰特美术馆、马德里当代艺术博物馆等机构广泛收藏。

16

万物皆可塑

贝蒂·伍德曼
Betty Woodman

　　美国艺术家贝蒂·伍德曼是唯一一位于在世时即在大都会艺术博物馆举办回顾展（2006 年）的女艺术家和陶瓷艺术家。她刷新了人们对陶瓷——这项历来被认为是传统的艺术形式的认知，赋予了它另一种当代身份。

　　当然，对陶瓷的多样化探索并不是一蹴而就的，伍德曼在年轻时所做的陶瓷大多是出于实用的目的。但是，她一直怀有一个愿望："希望我的作品能有更广大的文化含义。可以出现在博物馆中，而不仅仅出现在拥挤的碗橱里。"她花了几十年的时间，终于做到了这一点。伍德曼出生于美国康涅狄格州诺沃克市，其父在超市工作，母亲是一名秘书。她的母亲坚定地认为女性不应该只是家庭主妇，这对伍德曼的事业心或多或少有些影响。

| ↑ | 《杯子和杯碟》，纽约大都会艺术博物馆，1986

| → | 《意大利花瓶》，美国史密森尼艺术博物馆，1982

　　读中学的时候，伍德曼和其他的女生一样，要去上缝纫课和烹饪课，为将来成为一名合格的妻子做准备。后来，她向校长申请选修木工课，并在车床上成功制作出一个木碗。第二次世界大战期间，她还制作出飞机模型，其中包括一架梅塞施密特式战斗机——供相关工作人员分辨敌机。也是在此期间，热爱手工的她喜欢上了黏土，因为它们具有强大的可塑性。伍德曼最早的作品是一个水罐。

伍德曼从阿尔弗雷德大学美国工艺师学校毕业之后，便开始了自己的陶瓷事业。杯子、盘子、碗、水罐……伍德曼的作品都是家里用得到的东西。

1951年，伍德曼第一次到意大利旅行，她为当地的古典艺术着迷。意大利之行不仅丰富了她的创作，还改变了她的生活——在那儿，她遇见了自己的丈夫，画家兼摄影师乔治·伍德曼。此后，他们每年都会到意大利去一次，伍德曼还在当地拥有一间工作室。

伍德曼的创作在 20 世纪 80 年代开始转向实验性。这一部分得益于风头正劲的"图案和装饰运动"。参加运动的多为女性手工艺艺术家（虽然伍德曼并没有参加，但其夫是运动的成员之一），她们用装饰元素和现成图案来回击抽象表现主义等现代抽象艺术风格。这些艺术家使用的媒介包括纤维、墙纸、布料等，家用物品被提高到了纯艺术的地位。

　　而其风格转变的另一个原因，则来自伍德曼的家庭。1981 年，伍德曼的女儿，一位年少便成名的摄影师——弗朗西斯卡自杀了（伍德曼还有一个儿子，也是艺术家）。弗朗西斯卡的作品多表现女性身体，画面总是萦绕着忧伤的气氛。她自杀时才 22 岁。

| ↑ |　《波斯枕头罐子第 6 号》，尼曼当代艺术博物馆，1981

| → |　《四月、五月、六月的美人》，Betty Woodman/ 摄，2000

　　自此之后，伍德曼的作品变得"另类"起来，不再遵循陶瓷容器的制作规则，造型越来越奇特。最早的作品可以追溯到"枕头罐子"系列。盛水的罐子不再是常见的样子，而是和松软的枕头联系在一起。奇特的造型加上鲜艳的颜色，让这一系列作品格外具有时尚感。这一系列作品获得了很多批评家的赞赏。

　　一些瓶子则是拟人的，《四月、五月、六月的美人》就是这样的作品。瓶身的造型和附着在上面的彩釉，表现了正在起舞的日本艺伎，而所绘的和服也受到日本浮世绘版画的影响。另外一些瓶子上则直接描绘了女性身体的形象，这些形象简约而准确，让人联想到马蒂斯的作品。

| ↑ | 《伊奥利亚金字塔》，Eli Ping/ 摄，2001—2006　　| → | 《夏屋》，Mark Blower/ 摄，2015

　　《伊奥利亚金字塔》则更像是一件装置作品。造型各异的陶瓷片被安插在底座上，形成向上延展的金字塔。从作品正前方看去，整件作品仿佛是流动的、扭曲的，但金字塔的造型又使得这扭动的不安变得稳定。

实际上，伍德曼更多的作品是难以归类的。拿2015年的作品《夏屋》来说，作品由四块板子组成，表面被丙烯覆盖。一些陶瓷碎片被贴在画面之上，另外一些则以三维的形式出现在画面的前方，使得平面和立体相结合。在2015年的作品《墙纸9号》中，她直接将一些陶瓷碎片贴在墙上，组成一幅"形散而神不散"的画面。另外一些作品，则完全平面，以画作的形式出现在展览馆之中。

不过，不管伍德曼的作品形式如何多变，她的作品总是和美术史与装饰艺术史相联系。在她的作品中，你总能看到意大利文艺复兴、伊特鲁里亚美术、巴洛克建筑、埃及艺术、伊斯兰艺术、中国彩陶和日本浮世绘的影响。当然，这些影响并不能给她的作品一个当代身份。伍德曼作品中的当代性，则更多得益于毕加索、博纳尔和马蒂斯等现代主义艺术家。

如果用一句话来概括伍德曼一生主要的艺术成就，那丹佛艺术博物馆的策展人戴安·范德利普的评价再合适不过了："她打破了所有的界限。在伍德曼之前，你不可能既是一位陶瓷工作者，又享有艺术家的身份。"

<div align="right"># 17</div>

人物的颜色

霍华德·霍奇金
Howard Hodgkin

英国抽象画家霍华德·霍奇金 1932 年生于伦敦，毕业于坎伯威尔艺术学院。他曾代表英国参加了威尼斯双年展，并在 1985 年获得英国最高的艺术奖项特纳奖。1992 年，他被授予骑士勋章。2017 年，霍奇金个人肖像展"缺席的朋友"在英国的国家肖像画廊展出期间，其因病逝世。

霍奇金创作生涯中可追溯的第一件作品是其在 17 岁画的《回忆录》（1949 年）。作品风格明显处于学习和探索阶段，偏于卡通化和平面化，接近当时流行的波普艺术风格。画面描绘了两年前的一个假期场景：穿着正式、剃着光头的画家正在认真倾听躺在沙发上的一位女士的谈话。贝蒂是霍奇金妈妈凯瑟琳的朋友，"二战"时期，霍奇金逃离到美国，正是住在贝蒂美国长岛的家中。从 17 岁就开始回忆，似乎不太符合一个少年的常态。然而有的人天生怀旧，

霍奇金大概就是这种人。2012年，当《独立报》的记者问到创作此画时的心情时，
霍奇金的答案是"痛苦的"。因为在这之前，父母亲对他的期望都是"正当职
业"，为了他的教育，选择的也都是最贵的学校，其母亲更一度想让他当外交
官。他拒绝的理由是："如果我当了外交官，我甚至会引起战争。"所以可以
设想，当他选择绘画这条路时，内心有多挣扎，又有多坚定。

| ↑ | 《提尔森夫妇》，私人收藏，1965—1967

| ← | 《回忆录》，私人收藏，1949

　　时间线移至20世纪60年代，霍奇金画了很多他的画家朋友。当时波普艺术和绝对抽象的艺术在伦敦占据上风，彼时的霍奇金并没有什么名气，他似乎倒也享受一种"艺术局外人"的感觉。此时的画风显得相当轻松，甚至有一种调侃的意味。《罗宾·丹尼夫妇》（1960年）的色调和形式模仿了英国抽象艺术家罗宾·丹尼常用的画法，在《提尔森夫妇》中，画家也用类似波普的手法表现了英国波普艺术家乔·提尔森和他的妻子。两幅作品中的人物都采用了几何归纳的手段，颜色简约，人们观看时的心情也会比较轻快。

到了晚年，霍奇金的风格更加趋于抽象。他"用头脑画画的时间占到90%"，实际的作画时间非常短暂。比如在《和安德鲁散步》（1995—1998年）中，他的下笔非常迅疾，甚至出现飞白的效果，露出底部的木头。《为南哭泣》作于2014年，为了纪念去世的策展人南·罗森塔尔。霍奇金一生都非常感性，别说是为了哀悼友人，人们当面夸赞其作品时他都会流泪。《听音乐的艺术家肖像》（2011—2016年），也是霍奇金的最后一幅大型画作。画面中的霍奇金在听杰罗姆·科恩的《最后一次见到巴黎》，人们可以很清晰地辨认出佝偻身体静坐的艺术家。晚年的霍奇金已经相当不拘一格，飞溅的颜料已经蔓延到了金色的画框上——实际上，他经常将画框作为画面的一部分，因而画框也具有了唯一性。虽然笔触粗大而迅疾，但此画依旧给人一种静默之感，仿佛要引领观众走进一个未知之地。

评论家安东尼·莱恩曾写道："霍奇金曾说，如果画画是化妆就好了。这样他的作品就像是演员，由他设计、导演和装扮。但当他们出现在舞台上的时候，就靠他们自己寻找出路了。"看完这个展览，并对霍奇金的一生有一定的了解之后，或许人们会对这种比喻产生更好的理解。

18

耄耋之年迎来"芳华"

罗斯·怀利
Rose Wylie

作为艺术家，罗斯·怀利似乎有些大器晚成。出生于1934年的她，直到进入了新千年才逐渐获得关注。然而，从欣赏绘画的角度来看，你完全不会想到，这些作品出自一位老奶奶之手。不错，怀利的画作有一种返老还童的气质，就连相关的名称也是如此——怀利分别在2013年和2017年举办过两次个展，第一次展览的名称为"汪汪"，第二次展览的名称为"嘎嘎"。

怀利说，她喜欢叠词，"嘎嘎""呱呱"和"汪汪"等拟声词，和"达达"（Dada，达达派就是以此得名）在形式上是相同的。这也从侧面反映了怀利对待艺术的态度：反对宏大叙事，反对传统，甚至反对意义本身。怀利非常喜欢鸭子，很多作品也描绘了鸭子。她曾在一次访谈中表示，"不美"的东西才是时尚——20世纪的时尚可能指的是优雅，现在却并非如此。相对于孔雀来说，鸭子的确不够优雅，但这种不优雅具有一种纯真之美。

| ↑ | 《公园里的鸭子》，卓纳画廊 / 图，2017

在《公园里的鸭子》这幅作品中，怀利用一种类似儿童的手法描绘了鸭子、狗和飞鸟。其他的事物看上去也相当简单：山被归纳成三角形，树木也是树干加几个色块。除此之外，画面上还有很多飞翔的字母，用来提示画面中的内容。在这幅画中，我们看不到特属于油画的技法，它们更多体现的是画家内心的冲动和自发性。从这一点来看，怀利与菲利普·加斯顿非常相似——而怀利也表示，自己很崇敬加斯顿。

如果你觉得怀利是一个"半路出家"的画家，因没有深厚的绘画功底而"出此下策"，那么你就大错特错了。怀利 1934 年出生于英国肯特，1956 年在多佛艺术学院取得本科学位。她在 1957 年嫁给同为画家的罗伊·奥克雷德。为了补贴家用和抚养 3 个子女，怀利曾放弃做艺术家，直到 1979 年重返校园，在英国皇家艺术学院攻读艺术硕士学位。

怀利的作品往往是画了一遍又一遍，直到画面中受过专业艺术训练的痕迹完全消失。她想要在画面中做到返璞归真。画中的事物是粗犷的、笨拙的，却也透露出一种无忧无虑。实际上，在处理细节上，怀利下了很大的功夫。只要"不对味"，她就会反复修改。这和她热爱观察细节的习惯不无关系。她曾经说："我喜欢自动扶梯，因为在扶梯上，你可以盯着人看。在火车上就不行，你盯着人家看，人家或许会找你麻烦。但在扶梯上就不会，因为对面的扶梯是反方向的。"

| ← | 《莱布尼兹巧克力》，卓纳画廊 / 图，2006
| → | 《公园里的狗，以及空袭》，卓纳画廊 / 图，2017

怀利会在绘画中描绘自己的生活。在《莱布尼兹巧克力》中，怀利描绘了一块巧克力朝自己的嘴巴飞来的场景。画面的内容似乎简约得可怜：一张嘴和一块巧克力。巧克力的外形并没有被仔细刻画，样子像是一个松软的枕头，甚至还像太阳一样发着光；而人物除了嘴，就是用几条线勾勒的鼻子，连侧脸的轮廓都交给人们去想象。

还有一些画作关乎怀利的记忆。《公园里的狗，以及空袭》再现了怀利儿时经历的闪电战场景。敌军的飞机袭击了肯辛顿花园，天空中留下它们污浊的尾气痕迹；花园也不再是色彩斑斓的，因轰炸而变成了沉重的黑色；仅存的可辨识物是一小片湖水和远处的木质建筑。不过，花园里的动物似乎并没有受到太多惊吓，依旧是闲庭信步的样子。

| ↑ | 《〈杀死比尔〉电影笔记》，卓纳画廊 / 图，2007

除此之外，就是怀利的"电影笔记"了。和多伊格画的电影情节不一样的是，怀利不仅仅再现了电影的画面，还在画面中运用了电影的构图和制作方法。在一幅描绘电影《杀死比尔》的作品中，怀利将两幅画面并置，画面似乎在表现同一件事，但略有不同——其中，一幅里面露出了乌玛·瑟曼的金色皇冠，而另一幅则没有。怀利通过这种方式来呼应电影胶片的移码过程。而在另外一幅作品中，画家描绘了一个坐在长椅上的女人——这是佩德罗·阿莫多瓦2006年的电影《回归》中的一帧。艺术家在画面四周拼接了连续的单一图像，这也是电影中用到的手法。

怀利直到70岁高龄才崭露头角。她先后获得了保罗·哈姆林奖、查尔斯·渥拉斯顿奖和约翰·摩尔奖。2010年，怀利作为唯一一位非美籍画家，参加了美国的女性艺术展览"值得瞩目的女性"。2014年，她成为英国皇家艺术学院的院士。

于时间的循环中，与宇宙对话

南希·霍尔特
Nancy Holt

　　说到南希·霍尔特，大家或许有些陌生，可只要对"大地艺术"有些许了解的人，都会知道她的丈夫罗伯特·史密森于 1970 年创作的作品《螺旋状防波堤》成为"大地艺术"这一艺术门类最经典的作品。

　　霍尔特 1938 年出生于美国马萨诸塞州伍斯特，是家里唯一的孩子。1960 年她毕业于塔夫斯大学，获得生物学学位。1963 年，她嫁给了与自己同龄的环境艺术家罗伯特·史密森。婚后，她也开始从事艺术创作，主要以摄影和录像为主，部分以丈夫和艺术家朋友们的艺术创作为素材。

　　实际上，霍尔特也是一位大地艺术家，活跃的时间比史密森还要长。但可惜的是，在她开始创作大型户外作品的 1974 年，史密森已意外身亡——1973 年，在飞往得克萨斯州考察新作品《阿马里洛坡道》的实施地时，史密森所乘

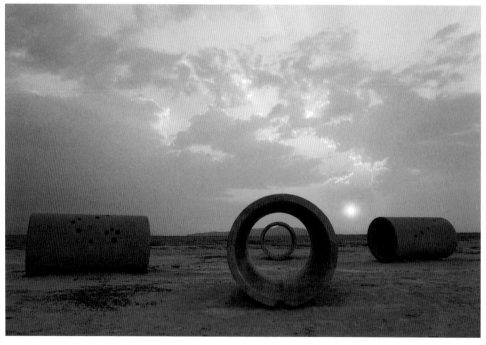

坐的飞机失事了。之后的四十多年，霍尔特没有再婚。她不仅非常用心地保存着史密森生前的作品，自己也投入到大地艺术的创作中来。她的作品常常以宇宙的时间循环和环境保护为主题。

让霍尔特名声大噪的作品是被誉为美国版"巨石阵"的《太阳隧道》，作于 1976 年。整件作品呈开放的"X"形，由四根断开的水泥管道组成。在冬至日和夏至日，从管道形成的四个方向望去，正在地平线缓缓升起或落下的太阳会出现在管道的中心处。除此之外，每个管道上面都有很多小孔，分别组成天龙座、英仙座、天鸽座和摩羯座的星系形状。白天时，阳光穿过孔洞，在隧道里形成星系熠熠生辉的效果——夜晚才有的天空，在白天的大地上找到了投射。这件极简风格的大地艺术作品不仅强调了太阳年的周期性，也将宇宙的浩瀚微缩到了可以丈量的尺度。

《太阳隧道》坐落在犹他州的大盆地沙漠内，人迹罕至。当霍尔特在1973 年买下这片面积为 40 英亩（约 0.162 平方千米）的土地时，她想：或许，这是一块崭新的土地——土著或许在几百年前曾在此停留，但很可能没有踩遍这里的每一寸沙子。想到这儿，她感觉很兴奋。而人们来此参观的过程——先驱车来到沙漠腹地，再走路靠近观赏，也是这件作品的一部分。她说："这里虽然荒凉，却很容易到达，参观也非常方便。实际上，参观《太阳隧道》比去博物馆看艺术作品还方便……这类作品总是很容易参观的……"霍尔特此言非虚。因为大地艺术与自然浑然一体，它不是被束缚在美术馆中、被设以屏障的艺术品，人们若有兴趣，随时都可以前来观赏。

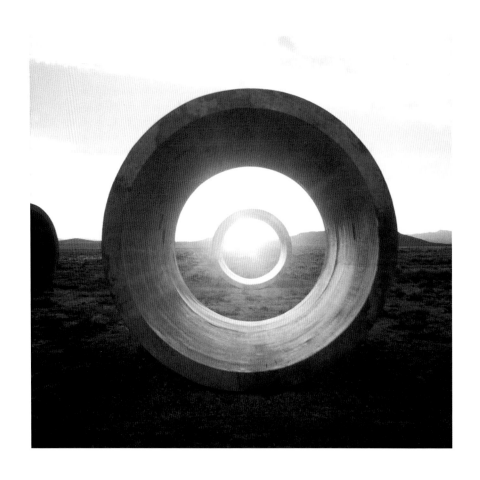

1984 年的《暗星公园》也是霍尔特的代表作品。和其他在边远地区所做的作品不一样的是，《暗星公园》处在弗吉尼亚州罗斯林市的商业中心处，毗邻华盛顿特区。它的周围是交错的马路和各式的现代建筑。整件作品由 5 个球体、4 个黑色金属杆、地上的沥青影子标记、2 个小水池、2 个水泥隧道（1 个人可以通过，另 1 个只能观赏）和 1 级台阶组成。《暗星公园》的名字即来自 5 个不会发光的球体。在每年的 8 月 1 日上午 9 点 32 分，阳光在金属杆和球体上投下的影子将和地上的沥青影子标记重合。

这件作品是弗吉尼亚州阿林顿县政府在 1979 年委托给霍尔特的，作品完成于 1984 年。选择 8 月 1 日为影子重合日，是因为威廉·亨利·罗斯是在 1860 年的 8 月 1 日买下这片土地的。而以 9 点 32 分为重合时间点，则纯粹是因为霍尔特喜欢上午的阳光。霍尔特说，这件作品"将历史事件的时间和太阳的周期时间合并在了一起"。这件作品不仅体现了霍尔特在大地艺术方面取得的成就，也让作为艺术家和景观设计者的霍尔特拥有了在城市改造方面的影响。

| ← | 从《太阳隧道》看落日场景，纽约艺术家权利协会 / 图

| → | 《暗星公园》，纽约艺术家权利协会 / 图，1984

| ↑ | 《上与下》，纽约艺术家权利协会 / 图，1998

无疑，霍尔特的贡献是不能被忽略的。在大地艺术被男性艺术家把持的年代，她打破了人们对性别的偏见，并为一些后起之秀，如林璎等人的艺术之路奠定了基础。霍尔特的作品还包括《星体光栅》（1987年）、《天空筑堤》（1988年）和《上与下》（1998年）等。她曾5次获得美国国家艺术奖金，并获得过纽约创意艺术家奖和古根海姆奖。2014年，霍尔特-史密森基金会成立。基金会的宗旨是：延续霍尔特和史密森的调查实践与创造精神，更深入地探索人类和地球家园的关系。

<div style="text-align: right; font-size: 3em;">20</div>

尊重材料的表现力

乔吉奥·格里法
Giorgio Griffa

　　一块没有抻平的画布、数条颜色浅淡的线条、几组简单的数字和字母，往往就构成了乔吉奥·格里法作品的全貌。你可以轻易地看见作品中画布的褶皱、水性颜料渗透时的氤氲感，以及画家在作画时"不小心"滴上的颜色点子。这些都能激发人们心中纯粹的感情——格里法的作品，需要用沉静的心去品味。

　　乔吉奥·格里法 1936 年生于意大利都灵。尽管从小就开始学画画，但他从未接受过正规的艺术训练。1958 年获得法律学的学位后，他和父亲及兄长一样，成为一名律师。参加工作后，每天上午他会待在律师事务所工作，下午则会抽时间画画。从 20 世纪 60 年代开始，他开始为"具体艺术"画家菲利波·斯克罗普当助手。

格里法最早用油画进行创作，风格也以具象为主。1968 年后，他抛弃了具象绘画，开始转向抽象的领域。这和当时意大利的经济环境和文化氛围不无关系。"二战"之后，都灵市的经济发展很快，很多意大利南部的工人蜂拥至此，到菲亚特汽车公司及其他企业寻找工作机会，为未来寻找更多的可能性。就艺术领域而言，很多艺术家表露出对波普艺术的不满，他们开始用未经加工的简单材料创作作品，形成了"贫穷艺术"的创作风格。

　　格里法和贫穷艺术家的联系非常紧密。贫穷艺术家们对材料的看法对他很有启发：他们认为，材料本身就具有"艺术天分"。比如，艺术家吉赛帕·佩诺内曾经将一个铜制断臂固定在树干上，手掌会随着时间的流逝慢慢地嵌进树干之中；艺术家乔凡尼·安塞尔莫曾借助圆规来确定作品中石块的摆放位置。对于格里法来说，材料的天分在于"为自身存在"。

　　格里法认为，传统的艺术形式，如写实主义绘画等，材料是为艺术家的双手服务的，重要的是表达艺术家的个性和想法。而在他的作品中，个人表达让位于工具和材料自身的表现力。他曾在《阿波罗》杂志的采访中说道："我们应该理性地思考画家和作品之间的情感关系。我意识到，绘画有它自身的特性，而不仅仅是画家个人意识的投射……我意识到，我得忘却自己。"

　　1969 年，格里法的新风格作品在斯佩罗内画廊展出。斯佩罗内是格里法的好友，这位前卫派的有力支持者使得这场不同寻常的展览的举办成为可能。在此次展览中，格里法那没涂过任何底料的、未镶框的画布第一次出现在大众面前。在创作时，格里法会将作品铺在地板上，为了在使用工具时更加顺手，他往往会蹲着或者跪着作画。在展出时，没有裱框的作品会用小钉子钉在墙上。谈及展览，格里法说："斯佩罗内是第一个接受我用不裱框的画布作画的人。实际上，他挺喜欢这种做法。"

这种将画布铺在地上的作画方式很容易让人联想到波洛克的行动绘画。格里法表示，虽然波洛克影响过他的观念，但他和波洛克的创作方法并不一样，甚至是相反的——格里法创作的过程很缓慢，并且非常克制。"那就好像是进入了一种禅修模式"——格里法非常热爱禅宗哲学，在作画时，他会把自己想象成绘画工具和作品的一部分。而绘画的时间性也"不再是钟表显示的时间，而是作品的内在时间"。

| ↑ | 未镶框的画作《黄色区域》，凯西·卡普兰画廊 / 图，1986

新的作画方式使得他放弃了油画媒材，取而代之的是用水调和得很稀的丙烯颜料。由于材料自身的特性，颜色在涂到画布上时就会相互渗透，并扩散到笔触的周围，呈现出一种不事雕琢的自然感：水渍好像还会继续扩散和流动，然而，它们却在画面中凝固了。

音乐在他的创作过程中起到非常重要的作用。对他来说，节奏是人的经历和创造力的根源。他说："从根本上来说，音乐、诗歌和绘画都是和人类认识的第一元素结合在一起的——那就是节奏，播种与收获的节奏，太阳、白天和夜晚的节奏。"

格里法对物理的兴趣，特别是对粒子物理学的兴趣，对他近几年的创作产生了很大的影响。他说："20世纪上半叶，人类认识发生了天翻地覆的变化，这种变化很大程度上得益于物理的发展。" 理查德·费曼和卡普拉是格里法非常喜爱的物理学家，而通过阅读相关书籍，他将早期对材料的敏感和科学对物质结构的发现结合起来。在他的作品中，我们虽然看不到复杂的物理现象，却能感受到他对宇宙和万物的敬畏。

格里法将自己看作是一个传统画家。在他看来，画家的使命就是创作出反映时代和当前文化的图像。而艺术家，就要像雷达一样，接收飘浮在空气中的信号。不过，他也承认，有些信号或许永远也无法解读。

| ↑ | 丙烯颜料绘制作品《从上而下》（局部），Giulio Caresio/ 摄，1968

21

别样世界观

杰克·惠滕
Jack Whitten

杰克·惠滕是一位美国黑人艺术家，1939 年出生于亚拉巴马州。从 1960 年到路易斯安那州的南方大学学习艺术，到 2018 年逝世，惠滕进行了将近 60 年的艺术探索。在这超过半个世纪的时间里，作为抽象艺术家的惠滕不断尝试新的绘画材料、方法和表达可能性。他的绘画使人们对"绘画"这一概念有新的认识，并将基于画布的抽象式绘画推入一个新的领域。

惠滕的名字直到近些年才逐渐进入大众视野。2012 年，他在美国佐治亚州萨凡纳艺术与设计大学举办了个展；2014 年，他的首个大型回顾展在圣地亚哥当代艺术博物馆举行，后巡展于卫克斯那艺术中心和沃克艺术中心；2016 年，他获得了美国国家艺术奖章，奖项由奥巴马亲自颁发；2017 年，他的作品参加了英国泰特美术馆的展览"一个国家的灵魂：黑人权力时代的艺

术"；2018 年 4 月，他的 40 件雕塑作品先后于巴尔的摩美术馆和大都会布劳耶分馆展出；2019 年，他的个展首次登陆欧洲，在德国柏林展出。

惠滕的父亲是一名矿工。父亲早逝后，母亲靠做缝纫工将他和兄弟姐妹养大。身为非裔美国人，惠滕在充满种族歧视的氛围中长大。在南方大学上学时，他参与了马丁·路德·金领导的民权运动。1960 年，在厌倦了美国南方的种族歧视后，惠滕坐汽车来到纽约。1964 年，惠滕毕业于纽约的库伯联盟学院。此时，纽约的抽象表现主义运动进行得如火如荼，在这种氛围下，惠滕也开始了抽象艺术的创作。在校时，他受德·库宁和诺曼·刘易斯的影响最深。惠滕曾经说过："我希望能有一个指导我在新的世界秩序下生存的世界观——这就是我工作的内容。"尽管他的作品随着时间的推移发生了诸多变化，这一信条却从来没有变过。

惠滕的艺术风格在 20 世纪 60 年代末和 70 年代初就相当成熟了。那时，抽象表现主义的影响依旧深重（他说，跳出这一框架的影响用了将近 20 年），不过，他在此基础上做出了新的探索。这类被他称为"平板"（slab）的作品用特殊的板子作为画布，惠滕将这些板子铺在地上，然后用刮刀将厚厚的颜料混合，最后形成一种颜色在画面中游走的效果，恰如照相机捕捉到正在移动的物品的影像。常有人将惠滕的平板作品与德国艺术家格哈德·里希特的某些作品相比，殊不知，惠滕的创作是早于里希特的。策展人马西米利亚诺·吉奥尼曾经写道："我不认为里希特和惠滕受到彼此的影响……里希特的作品是为了解构抽象，为了证明即使是最诗意的图像也是非常物质和实际的，而惠滕却总是努力发掘寻常材料的某种宇宙维度。"

| ↑ | 《四月的鲨鱼》（局部），沃斯画廊 / 图，1974

| → | 《黑色巨石Ⅱ：向〈隐形人〉》作者拉尔夫·艾里森致敬，沃斯画廊 / 图，1994

惠滕的作品和他对世界的认识是深切相关的。他常常关注科学进展：出现于 20 世纪 70 年代的氢气气泡室曾让他激动不已。在很早的时候，他就开始用扫描设备追踪事物移动的轨迹，而关于宇宙大爆炸理论的任何新动向他都不会错过。"量子墙"系列和"传送门"系列作品都是这种认识的反映。他从音乐中寻找灵感：约翰·柯川的爵士乐使他着迷。他认为绘画和音乐一样，都不是以线性的方式传播的，而是循环且多维的，音乐也陪伴他走过人生的低谷阶段。哲学和宗教理论也深刻地塑造着惠滕的艺术。荣格、尼采、海德格尔都是他热爱的哲学家，他对中国的禅宗也非常有兴趣。

　　实验性贯穿了惠滕的整个艺术生涯。这种实验主要体现在对材料的探索上。他曾经说："我不'画'（paint）画，我制作（make）画。"除了传统的绘画材料外，他用过的材料包括但不限于泡沫塑料、毛发、鸡蛋壳、糖浆、铜箔、煤灰和蜡等。

　　他的"马赛克"丙烯作品就是反复试验后的成果。在制作这类作品时，惠滕会将调好的丙烯颜料晾干，然后切成小块贴在画布上，从而组成不同的人和物的形象。虽然画中形象不甚明晰，它们都是惠滕生命中熟悉的人和物。比如，在"E邮票"系列作品中，通过呈现类似邮政编码一样的图案，惠滕表现了策展人玛西亚·塔克和画家哈维·快特曼等好友；在"黑色巨石"系列作品中，惠滕纪念了对黑人种族发展作出重要贡献的非裔美国人，比如拉尔夫·艾里森和阿米里·巴拉卡等。实际上，他也是他们中的一员。

画布即造型

伊丽莎白·默里
Elizabeth Murray

2005 年，伊丽莎白·默里在纽约现代艺术博物馆举办了回顾展，她是继路易丝·布尔乔亚、李·克拉斯纳、海伦·弗兰肯沙勒之后，第 4 位在此举办回顾展的在世女艺术家。这肯定了默里对艺术及艺术史的贡献。不幸的是，两年后，默里就因肺癌过世，享年 67 岁。

伊丽莎白·默里 1940 年生于美国芝加哥。她的童年辛酸而贫穷，有时甚至沦落到无家可归的境地。上高中时，一位艺术教师认为她很有绘画天分。在这位教师的资助下，默里得以完成芝加哥艺术学院的学业。后来，她又在密尔斯学院获得艺术硕士学位。在 20 世纪 80 年代形成稳定的独创性绘画语言之前，默里的作品受到塞尚、毕加索、博斯、马克斯·贝克曼、夏加尔、蒙德里安、德·库宁和贾斯伯·琼斯的影响。

　　其中，两位美国艺术家对她的影响最大——这也是默里的作品看上去如此"美国"的原因之一。谈到德·库宁，她说："我受到他20世纪60年代早期作品的影响。我欣赏他的画笔在画面上行走的方式——好像他在用绘画说话。德·库宁可以用画笔诉说或做到任何事情。"谈到贾斯伯·琼斯，她说："他使我震惊。琼斯将情感激情和智力激情打包进作品里，通过作品展示的方式来强迫你看到作品的质地，好像在说：看，我就是'这么'画的。"

　　默里成熟时期的作品以"碎片"和"重叠"著称——这都是对画布造型的改造。变化始于1980年的作品《连接》，画面由两块板子拼接而成，鲜明的颜色表现了两个侧面像。有一天，默里的艺术家好友詹妮弗·巴列特来到她的工作室，看到作品后说："哦，一颗破碎的心。"这个想法虽然陈腐，但默里却认为巴列特说得对。自此以后，她开始了自己的"碎片之旅"："我是一个正在痊愈中的人（刚和第一任丈夫离婚），却又非常抗拒。所以决定推自己一把……正是从破碎中，我变得完整。我的人生和艺术都是如此。"就形式而言，默里厌倦了用规矩的方形创作："我希望作品和墙能够产生不一样的联系。"1981年的作品《画家的进步》和《艺术部件》都是"破碎"的，一些评论家将默里的作品形容为"刚刚发生一场爆炸"。

| ↑ | 《钥匙孔》，克利夫兰艺术博物馆，1982　　　 | → | 《她的故事》，默里 - 霍尔曼家族信托基金，1984

　　1982 年，默里的作品开始朝着"重叠"进发，不同形状的画板以交集的方式组成作品。在《钥匙孔》中，默里将几块转折多次的画板拼在一起，唯独留出中间的钥匙孔，仿佛这幅作品变成了真实的门锁。作品《她的故事》由两块像字母 A 和一块像字母 E 的画板交错而成，表现了一位坐在椅子上正在读书的女性。而人物的很多组成部分，都因画布形状的巧妙安排而呈现出"不在场"的视觉效果。从这一点看，这又像极了现代派的某些"镂空"雕塑，比如亚历山大·阿契本科和亨利·摩尔的作品。因此，观看默里的绘画又像是在观看雕塑作品。

| ↑ | 《保持清醒》，私人收藏，1989　　　　| → | 《迪斯对子》，纽约现代艺术博物馆，1989—1990

在另外一些作品里，画布还出现了"扭转"的倾向。在 1989 年的《保持清醒》中，画布在延伸器上被巧妙地扭转，变成了一个巨大的杯体，人们可以从三个圆形的开放孔洞向内望去。而《迪斯对子》，又有着类似真实鞋子的三维结构。这些作品都给人观赏雕塑的体验，然而默里作品中那强烈的绘画性又使得作品归类于绘画的范畴，而不是雕塑的类别当中。

默里作品的形式决定了其独特的创作方式。默里工作室的墙上摆满了大小不同的各种形状：三角形、螺旋形，以及各种不规则形状，如同七巧板不同的组成部分。像拼七巧板一样，默里会将不同的板子进行组合，找出最佳的方案。谈到创作，她说："基本上，我都是靠直觉。我很厌倦理性地分析和安排。虽然作品变得越来越像雕塑，但我最感兴趣的是在二维空间里创造三维幻觉。我希望这些板子看上去是被随意扔到墙上的。"

大部分情况下，默里作品的主题都和她的生活密切相关，这一点，和很多女性艺术家是一致的。比如，创作于 1981 年的作品《刚刚好》，就是为了庆祝她和第二任丈夫——诗人鲍勃·霍尔曼陷入爱河。1982 年，霍尔曼写了一首名为《水做的男人》的诗。作为回应，当时怀着女儿的默里画了一幅名为《水做的女孩》的作品。

默里的作品引起评论家的广泛关注，是从 1984 年在纽约库珀画廊举办个展后开始的。她作品强烈的质感、令人振奋的颜色，以及各种不规则形状组合后所制造的惊喜，都使得评论家兴奋不已。评论家认为她的作品"有力""欢乐"，在"超现实主义和立体主义的影响下，注入了特别的美国才华"。有人试图将她的作品归入抽象表现主义，但她对这种行为不置可否："我可能运用了抽象的形状，但我不觉得自己是个抽象艺术家。"

尽管生前在声名卓著的纽约现代艺术博物馆举办过个展，参加过威尼斯双年展，作品又被美国各大著名的艺术机构收藏，但默里的作品却并不受市场的青睐。她的作品常常是 3 米×3 米的巨大尺幅，对于很多收藏者来说，规格有些过大。部分喜爱默里的收藏家的相继离世，也是她的作品在市场上不能持续走高的原因之一。

23

具象的外衣与抽象的内核

凯瑟琳·布拉德福德
Katherine Bradford

出生于 1942 年的凯瑟琳·布拉德福德如今已经是一位老人，但是从她绘画强烈的用色、流动的笔触以及鲜活调皮的形象来看，你会以为她是一个有点叛逆的年轻人。

很多画家都会选择用鲜亮的颜色来组织画面，单单颜色范围的选择并不能使布拉德福德显得与众不同。重点在于她对众多颜色的挑选以及它们之间的穿插与配合。比如，在《在家》一画中，组成山坡的绿色和天空的红色，主色调之下总有相近的颜色在衬托与融合，若隐若现的状态以及强烈的动势仿佛暗流穿涌；而主色调之上又点缀着前景物象的标志性色彩，星点笔触的随意之感就好像是在画主体物时太过投入，不小心四散溅射而成。精妙之处在于，画家在主色调和其他颜色之间保持了平衡，颜色有了层次和深度，而整体感依旧鲜

明。除此之外，画家还非常注意颜色之间的过渡。比如为了避免红色和绿色的直接接触，山坡和天空相交处使用了黄色，由黄色分别向两边过渡成橙色和鲜绿色；山坡上节日焰火般的树冠，四周的颜色并没有明显的轮廓线，稀薄的固有色以灰阶的身份使得二者的并置变得柔和。虽然这些手法常见于布拉德福德的绘画中，但是她对颜色的调制和配合早有了精准的美学把握，从而使得每幅作品在呈现时仍有强烈的新鲜感。

正如平面的绘画有时会给人浮雕的触觉感，静止的绘画也可以给人流动感——布拉德福德的绘画即是如此。这种流动感是和她的主题相关联的，你可以在她著名的"超人"和"海船""游泳者"等系列作品中发现流动笔触的身影，它们用来表现海浪和空气流动的方向。比如，在《渡船》中，海浪从右向左，以近似水平的方向为船只的行进推波助澜；在《一起游泳》中，游泳区的笔触是方向各异的，虽有力量和强度，但彼此的抵消使得整体呈平静的态势，而背景中海浪的笔触却以组别的方式统一起来，从而使画面紧张起来。布拉德福德经常将不同的笔触应用在同一幅画中，从而制造紧张感和戏剧性。就像她自己说的："船和超人一样，都是正面的象征，但是我总是表现它们遇上麻烦的情况。超人总是显得很笨拙，而船也总是遇到风浪。我是在解构这些象征物，将它们脆弱的一面展现出来。"

鲜明的不只是画面的颜色，还有那独特的物象和形象。她似乎对精确地描绘事物并没有兴趣，那些形象只是勾勒轮廓，其细致程度甚至比不了对环境的处理。人物总是没有五官，更枉谈精准的人体结构。所以，她热衷于描绘游泳者，是否因为他们身体总是处在水中，不用全部描绘出来？又或者，她是否厌倦于描绘各色各样的服装？（虽然根据她的解释，对游泳者的描绘来自自己少年时期曾是游泳运动员。）总之，她的人物往往不超过三个色块：头发、身体、或点缀的服装，寥寥几笔即可成形。但是，人物头部的点、四肢的线和躯干的团块，加上肢体动作的多样性和灵活性，多么适合作为画面永恒的元素啊！在《一起游泳》中，水中手拉手嬉闹的人物，何妨看成是由赭色串联成的黑点呢？而在《饮水者》中，环绕在水池周围的十三个人，动作描绘上不拘小节，而放远了看，仿佛是水池旁边砌的黑色装饰。正因为这些人物被剔除了思想性，一些存疑的细节就变得不必深究。比如人们不会去深究《饮水者》中穿得西装笔挺的大人为何要像动物一样去饮水，也不会去深究在《爸爸们》中，泳池为何飘在了宇宙中。实际上，画家自己也不一定有答案。绘画的逻辑可以与现实重叠，而对它的背离则不一定使其丧失合理性。毕竟，它与现实只是有着有限的交集。

布拉德福德的作品总是有着具象的主题，对大海、人物、船只的选择也有着情感的出发点和现实的考虑。但当你看到画面时，你会知道，所有元素都是以抽象的方式被运用。而对于抽象组合无限可能性的探寻，也大概是她在作画时真正的兴趣所在。

|↑| 《爸爸们》，加拿大画廊 / 图，2016

24

丛林中的维纳斯

朱迪斯·里尼亚雷斯
Judith Linhares

　　让我们从鉴赏一幅画开始吧。画作《狂夜》表现了这样的场面：三个女子围坐在一堆篝火旁，煮饭、烧烤和取暖。她们赤身裸体，发色和体貌特征证明她们来自不同的种族。不过，这无碍于她们围坐在一起，共同享受一场晚餐。她们面朝篝火，表情愉悦，蓝紫色的夜空和黄橙色的火光在她们的肌肤上交相辉映。远处旷野上齐整的树木好似在围观这场"晚宴"，为画面增添了一种亲切的柔和。尽管表现的是野外生存，我们却看不到丛林生活的艰苦，反而体会到一种身体和心灵都放松的惬意。

　　这幅画的作者是美国女画家朱迪斯·里尼亚雷斯，她 1940 年出生于加拿大，后在美国定居并成名。她不仅喜爱表现女性裸体，还喜爱创作在自然环境中的女性裸体。

| ↑ | 《狂夜》，爱德华索普画廊 / 图，2006

丛林中的维纳斯：朱迪斯・里尼亚雷斯　　195

| ↑ | 《波浪》，私人收藏，2010

| → | 《海湾》（局部），埃德里安娜和克里斯·伯奇比收藏会，2010

在《等待骑兵》（2007年）中，她们在树木的枝杈上自由地行走，仿佛这是与生俱来的才能；在《波浪》中，她们在海边嬉戏，海浪带来的不是危险，而是乐趣；在《星空》（2005年）中，她们仰望夜空，沐浴着星辰的光辉；在《海湾》中，她们又席地而卧，静静地观看宇宙的变幻——她们是希腊神话中山林女神的化身。不过，和古典大师乔尔乔内的作品《田园合奏》和《沉睡的维纳斯》不同的是，她们并不是理想美的化身，甚至不具有凡俗意义的美，倒像是我们生活中可以见到的平凡女性，拥有真实的血肉之躯。

　　画家是否表现的是远古场景？看过《野餐》和《山坡》后，你会摇摇头，给出否定的答案。在这两幅野餐场景中，我们看到了人类文明的痕迹：汉堡包、甜甜圈、蛋糕、刀叉、盘子和野餐布，无一不是现代工业文明的成果。如此一来，画中裸体成为一种主动选择的态度，而并非自然状态下的随性而为。

　　这让人想起马奈的作品《草地上的午餐》。同样是野餐，同样是裸女，两位艺术家想要表达的理念并不相同。在《草地上的午餐》中，裸女并不是唯一的主角，两位绅士的在场增加了画面的冲突和戏剧效果，艺术家通过两种人物的并置对传统道德发起挑战，女性在这里依旧是被审视的客体；而里尼亚雷斯的作品是反对男性凝视的。她笔下的女性并不优美，姿势也绝非得体，但却非常快乐和自由。在《山坡》中，一位裸女叉腿而坐，另外一位裸女仰面朝天，将双腿蹬在树上；在《野餐摇滚》中，两位女性更是释放了自己的天性，抓着树枝荡漾起来。里尼亚雷斯的作品并不是将女性对象化，而是对她们的身份做界定。

|←| 《山坡》（局部），艺术家 / 图，2010

|↓| 《野餐摇滚》，爱德华·索普画廊 / 图，2007

1940 年出生在纽约的里尼亚雷斯无疑受到了 20 世纪六七十年代女性主义艺术浪潮的影响。从这一时期开始，人们对女性身体有了全新的认识，将女性作为情欲对象或理想美化身的理念受到质疑。不过，和卡罗李·席尼曼、朱迪·芝加哥和埃莉诺·安廷等女性主义艺术家不同的是，里尼亚雷斯并没有用表演、装置和摄影等"先锋"的表现方式来表达自己的观点，而是在艺术史的语境下，用传统的方式对既定的观念进行反叛。她重新塑造了女性裸体的形象，并将她们置入诗意的叙事之中。

　　里尼亚雷斯还用同样的创作手法表现动物和花卉。她笔下的小动物们似乎被赋予了人格，愤怒、悲伤、得意，这些情绪在卡通化手法的表现下显得个性十足；而花卉的描绘则沿用了荷兰花卉静物画的构图方法，而传统的古典技法被她替换成了大笔触的"现代"画法，花卉和罐子体积感的表现，则更多受到塞尚的影响。

25

胡子图像

吉尔伯特和乔治
Gilbert & George

如今，谈到英国国宝级的艺术家，名列其中的一定有艺术家组合"吉尔伯特和乔治"。吉尔伯特·普勒施（Gilbert Prousch），1943 年出生于意大利；乔治·帕斯莫尔（George Passmore），1942 年出生于英国，二人是伦敦圣马丁艺术学院的同学，共同创作已经超过了 50 个年头。

谈到 G&G 组合（Gilbert & George）时，有两个艺术概念是不得不提的——"活雕塑"和"艺术为大众"。"活雕塑"的说法最早出现于 1969 年。虽然二人同为雕塑专业的学生，却对英国雕塑艺术发展的现状颇为不满。他们决定将自己本身看作是"活着的"雕塑，并以此为出发点创作了多件行为艺术作品，包括《歌唱的雕塑》《明信片雕塑》和《杂志雕塑》等。

而"活雕塑"还有另一层含义。两位艺术家认为生活就是艺术，他们的日常也就变成了艺术创作活动。因此，"活雕塑"不仅强调了自己的艺术属性，也强调了要用一生来践行艺术的愿望。同时，他们的创作也和自己的生活息息相关，多半是从居住的伦敦东区的文化现象中寻找灵感。而"艺术为大众"的口号则是为了反对艺术中的精英主义。当 1968 年在伦敦东区的富尔尼耶大街定居时，他们将居住的房子命名为"艺术为大众"，以提醒和强调自己的创作目标。

| ↑ | 《歌唱的雕塑》，大象艺术 / 图

其实，从 20 世纪 70 年代开始，吉尔伯特和乔治就已经从行为艺术创作转向图像创作。他们常常在伦敦的大街小巷拍摄图片，然后将这些图片进行蒙太奇处理，并将二人的形象置入图片非常醒目的位置。这些作品大多关于城市生活，反映人们对现代社会的希冀与恐惧。起初，图像的颜色以黑白为主，雕塑家出身的二人对颜色没有过多把握；进入 80 年代后，画面的颜色丰富起来，既夸张又跳跃，充满新鲜感。而作品的主题范围也非常广泛——种族、性别、宗教、疾病和死亡都是他们关心的内容。这些作品常常以系列的方式存在，如下文将重点介绍的"胡子图像"系列。

| ↑ |《胡子看台》，艺术家 / 图，2016　　| → |《胡子黑暗》，艺术家 / 图，2016

　　"胡子图像"，顾名思义，胡子是作品中最核心的元素。从不蓄须的两位艺术家在作品中留起了"胡子"——用铁丝、各种植物叶子、花卉、烛台甚至是人物组成的胡子。在典型的方格线构图中，两位艺术家变身红色的"光头党"，表情还是一如既往的严肃。他们如同大学教授一样的样貌和穿着（实际上，他们也获得了很多大学的荣誉博士学位）与耀目又朋克的画面形成鲜明的对比。覆盖或嵌入在他们和各种光怪陆离场景之上的，是一层一层的防护网。在这里，胡子既是一种身体装饰，一种"面具"，又是身份、立场、族群与宗教的象征。

　　谈到创作的初衷，乔治说："这是我们对现代生活的探索。当你打开新闻，你会经常看到防护网，以及各色留着胡须的人。"吉尔伯特认为："我们想通过胡须来看待整个世界。"

在系列作品中，他们时而装扮成基督，时而装扮成圣诞老人，时而又与嬉皮士产生关联（有一些甚至像中国京剧中的人物）。红色人物和防护网的组合，让人们想起血腥和暴力；时而正常、时而萎缩、时而畸形的身体也在暗示着环境对人类身体的作用。画面中的其他元素，如人物头像、十字架、烛台、酒杯、锁链和图章也都暗示着作品的主题。值得一提的是，艺术家仍旧延续了其从 20 世纪 80 年代就用到的海报创作形式，作品的名称和创作年份都以印刷体的形式出现在画面之中。

英国作家迈克尔·布雷斯威尔如此评论吉尔伯特和乔治："半个世纪以来，他们作为活雕塑存在着。他们在现代世界的艺术路途上行走，永远在一起，也永远孤独。吉尔伯特和乔治创造了一种诗意、本能和基于情感的激进的反艺术形式。"也正因如此，他们的创作才能走得如此之远。

26

"每当发现重复自己，
我就开始转向新的方向"

史蒂芬·肖尔
Stephen Shore

肖尔的作品常常是日常生活的快照。观看他的作品，就像是在阅读一个普通人的视觉日记——没有炫酷的技术，没有戏剧性的情节，没有宏大的主题，也没有夸张的滤镜，朴素到像是一个人在沿着城市和乡村漫无目的地游走时记录下的画面。他说："吸引我的总是那些平淡无奇的瞬间——非巅峰时刻。"然而正是这种毫无雕琢的率性和经年累月的艺术求索，为他在摄影界赢得了一席之地。

史蒂芬·肖尔 1947 年出生于美国纽约，是一对犹太夫妇的独子。他在幼儿时期就显示出对摄影的兴趣。6 岁时，一位颇有远见的叔叔送给肖尔一套柯达暗房初级器材，他开始自己清洗底片；9 岁时，他拥有了第一部个人相机；14 岁时，他向美国现代艺术博物馆卖出了三张照片；15 岁时，他在流行杂志《美

国摄影》上发表了第一篇关于摄影的文章——《拿着相机的愤怒年轻人》。他的早期摄影都是用小相机拍摄的黑白照，通过呈现破碎的画面和不连续的街头景象，显示出青少年特有的敏感情绪。

20 世纪 60 年代初期，肖尔开始对电影感兴趣，常常逃课到独立电影学院学习电影技巧。在那里，他遇到了安迪·沃霍尔。1967 年，肖尔从学校辍学，到沃霍尔的工作室"工厂"从事摄影工作。来年，肖尔拍摄的 170 多幅作品被收录于沃霍尔新展的目录中。与沃霍尔共事让肖尔收获良多，他获得了更多观看世界的视角和方法。

进入 20 世纪 70 年代后，为了顺应时代的要求，肖尔开始探索色彩摄影，这种技术当时并不流行，摄影师们普遍认为色彩摄影是供娱乐和消遣的，而黑白照片才更有价值。从 1972 年开始，一台带有闪光灯的禄莱 35 毫米相机成为肖尔的新宠。就是用这台相对"业余"的相机，肖尔开始了其最早的色彩实验——包含几百张照片在内的"美国表面"系列。

|←| "美国表面"系列，《得克萨斯州泰勒》，艺术家 / 图，1972.6

1972 年 6 月，肖尔动身前往得克萨斯州。作为一个纽约人，他发现美国中部的景象和自己所认为的美国完全不同。于是在两个月的时间内，他尽可能地拍下自己感兴趣的画面：不起眼的建筑、街道、高速路岔口、宾馆房间、电视屏幕、坐便器、乱糟糟的床、一盘盘食物、商店窗户、铭文和广告牌……同年 9 月，此次旅行拍摄的 190 多幅作品以"美国表面"为名在纽约光线画廊展出。"美国表面"这个题目，呼应着他经过的地点和遇到的人。

　　1972 年年底，肖尔又动身出发了，继续扩大"美国表面"系列作品的地理范围，整个过程持续了一年半的时间。对重复模式的着迷、对业余摄影的兴趣、对流行文化和区域审美的痴迷成为他不断向前走的动力。而最后呈现在观众面前的完整序列，记录了变化着的、快节奏的美国商品时代。

　　从 1973 年开始，肖尔的注意力转移到速度不断加快的美国景观的变化，特别是城市郊区的巨变上来。系列摄影"不寻常之地"由此而生。这一系列是对"美国表面"主题的继承。不过，在拍摄的技术上，二者完全不同。肖尔用可以拍摄更大视野的镜头替代了手握的禄莱 35 毫米相机。因此，在呈现的效果上，"不寻常之地"更关注远景，较少细节和特写，并摒弃了闪光灯效果，灯光效果仅限于自然光。除却技术上的不同，"美国表面"快照、日记体的叙事模式也被一种更缓慢的、更有距离的感觉取代。因此，"不寻常之地"更需要观赏者驻足品味。

　　肖尔完成"不寻常之地"系列用了十年的时间。这一系列在美国和世界范围内得到广泛展出，而肖尔也因此成为美国新摄影运动的代表艺术家之一。

↑ |《哈德逊峡谷》，艺术家 / 图，1984—1987

从 20 世纪 70 年代末开始，肖尔逐渐将对城市和郊区的关注转移到自然风光上来。刚开始，这种拍摄多限于美国境内。1981 年到 1983 年，肖尔完成了"蒙塔纳"系列，他和妻子在 1980 年搬至此地居住；接着是《得克萨斯》（1983—1988 年）和《哈德逊峡谷》（1984—1987 年），后者是他自 1982 年后居住的地方。80 年代末，他的摄影创作作品开始覆盖世界各地，比如苏格兰高地（1988）、墨西哥尤卡坦半岛（1990）和意大利卢扎拉（1993）。

肖尔对风景的拍摄并不仅仅是对自然风光的记录和调研，更多是要去"解决问题"。当那些在城市风光中出现的构成画面的要素——水平垂直线和规矩的人造物消失的时候，如何用透视法去创造深度和广度来完成构图？肖尔将这种实践称为是"在开放、几乎不被变形的场景里用空间做个实验"。

近些年，他开始"反其道而行之"，不仅常常使用黑白照片，还将工作方向转移到更加传统的记录性的主题上。他曾到乌克兰的犹太社区拍摄大屠杀的幸存者，完成作品《乌克兰幸存者》；也曾到以色列的古老小城哈左尔拍摄考古现场。与此同时，他作品的传播渠道也更加灵活了。每拍一张照片，肖尔都会将之传到 Instagram（照片墙，简称 Ins）上——他在 Ins 上有大量粉丝。

"每当发现重复自己，我就开始转向新的方向。"这是肖尔在其美国纽约现代博物馆回顾展的宣传片中说出的第一句话。如今，年过七旬的肖尔依然活跃在摄影的一线，探索着摄影新的方向和可能性。此时，安迪·沃霍尔的名言似乎仍回响在耳边："我想成为一台机器"——而肖尔这台"机器"，也将会不知疲倦地运转下去。

27

摇滚"巨星团"开唱

理查德·普林斯
Richard Prince

理查德·普林斯 1949 年出生于巴拿马运河区，而后工作和生活于纽约。作为一个"挪用艺术家"，理查德·普林斯的艺术生涯一直争议不断。他的作品常常是复制当下流行的图像，加以拼贴或改造，然后将其重新带到大众眼前。他的魔力在于，尽管未经改造之前的作品（绘画、摄影等）稀松平常，是在生活中极为常见的图像，却在经过他的手之后，变得相当有"价值"——在各大拍卖场上，他的作品总能轻松地拍出千万人民币的价格。但是，也正是因为"挪用"，这位"偷窃"艺术家也常常官司缠身，但是，这并没有动摇他在艺术界的地位。

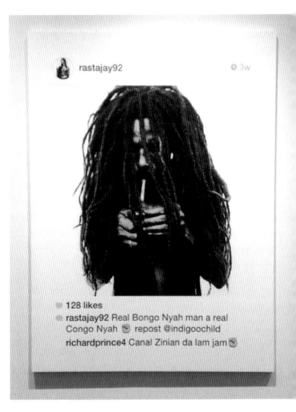

| ↑ | 2016 年，唐纳德·格雷汉姆（Donald Graham）就普林斯挪用其摄影作品一事向法院起诉。图为格雷汉姆的作品（左）与普林斯的作品（右）

　　不过，普林斯创作于 2017 年的系列绘画作品"巨星团"在艺术语言上却具有相当高的原创性。"巨星团"本来是指由功成名就的歌星们组成的乐队（类似于中国的"纵贯线"，罗大佑、李宗盛、周华健、张震岳等人本身就很有名），普林斯以此为题，创作了一系列摇滚画风的作品。在作品画面中，有许多乐队的名字：史密斯乐队、根源乐队、大门乐队，还有各种唱片名、歌曲名以及歌词。

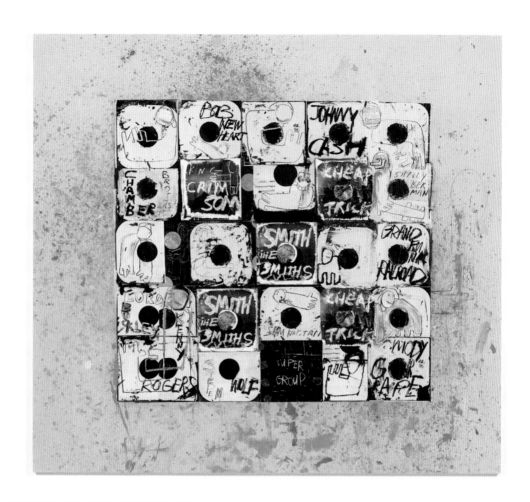

 这些作品最基础的元素就是唱片的形状。画面被切割成小小的正方形，中间是唱片的空心圆部分。艺术家以黑白色为基调，似乎是为了突出摇滚乐大开大合、棱角分明的张力，而被分割的画面又和摇滚乐中常常传达出的破碎感和歇斯底里不谋而合。虽然总体上可以被看作是平面艺术作品，艺术家却为画面制造了相当多的层次，而这些层次是由不同的材料体现的：油画棒、丙烯、炭笔、胶水或钉子以及墨水等。多种材料的混合使得作品更像是街头涂鸦，而作品散发出的工业感和金属气息，确实能让人想起摇滚乐将各种发声形式组合在一起的混音效果，以及摇滚乐现场的那种激昂的嘈杂氛围。

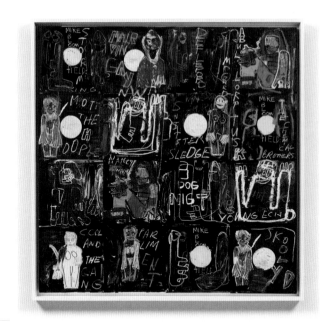

如果说，这系列仍然和抄袭沾边的话，那就是——普林斯抄袭了自己。他运用了自己在 21 世纪初创作的作品系列"嬉皮士绘画"中的形象，它们是通过打印再粘贴的方式出现在画布上的。这些嬉皮士成了"巨星团"的形象代言人，或许，他们就是"巨星团"的成员。普林斯正是以这样的形式宣布：嬉皮士精神和摇滚精神，在本质上是相同的。

普林斯的关注点一直都在文化上。而通过这一系列作品，他继续探索了有关"美国身份""美国梦"和"明星制度"的问题。而年已古稀的普林斯，作品中没有呈现出疲态，而是用具有革命精神的摇滚元素表现，也算是其老当益壮的一种反映了。

28

符咒与幻象

道格拉斯·弗逸伦
Douglas Florian

　　在经过了长时间对抽象绘画的探索之后，晚年的道格拉斯·弗逸伦（1950年生于纽约）将重点放在了形式话语与文字的结合上来。弗逸伦的作品像是小孩子的涂鸦，并且是愤怒中的小孩子的涂鸦。画面仿佛变成了罚写本——小孩一边愤愤不平，一边书写下重复的文字；一边出于童心装点画面，一边又由于不快破坏画面。在《大骗子》（*Big Fat Liar*）中，一行行，一串串，"Big Fat Liar"不仅印在了画面上，还回旋在了观众的脑海里。

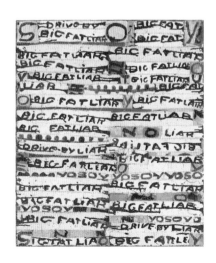

|←| 《大骗子》，艺术家 / 图，2016

在《贝奥狼》（*Beowolves*）这幅三联画中，弗逸伦用了多种书写方式：在左边的"短板"上，单词相对正确且工整地出现在画面上；在中间最宽的画布上，每行一个字母重复出现，单词则可以竖着读；至于右边的画布，画家书写的耐心似乎没有了，不仅文字的节奏越来越紊乱，拼写错误也越来越多。在整幅作品中，书写间距的不同使得画面呈现出一种高低不平的质感，如果长时间盯着画面看，字母好像排着队移动起来。有趣的是，画面中出现的"贝奥狼"是单数形式"beowolf"，而题目中出现的却是复数形式"beowolves"，大概，画家将文字符号实体化了，画面中出现的并非单词，而是一只只形态各异的贝奥狼，而整幅画正是对贝奥狼群的描摹。

| ← | 《看上去越来越糟，越来越糟，越来越糟》，
艺术家 / 图，2016

　　在作品《看上去越来越糟，越来越糟，越来越糟》（*Looking Worse, and Worse, and Worse*）中，画家将单词拆分成一个个字母，书写在粉色的纸片上，再贴到画面上。它们之间虽有距离，却由防盗铁丝一样的黑色线条连接起来，形散而意义仍在。画面还出现了黄色的矩形色块，上面是类似中国汉字的黑色组合线条。这更为画面增加了一种"符咒"的意味。

　　假如说，弗逸伦绘画的风格源于其作为诗人的天真和多次为童书画插图的经验，那么这些简单文字背后的思考则来自其对社会深入的观察和反思。他选择有指向性的单词和短语提醒着观者，美国的政府和社会现状，正一点一点地剥夺人们的信任和耐心。

　　《小埃斯皮诺萨》（*Little Espinoza*）是一幅运用对比色画成的作品，交替出现的橙色和黄色，以及画面中大小各异的同心圆，都让人有一种眩晕之感。画家用红橙色写下如下单词：Baruch，Spinoza，Espinoza，Espionaza，Spainoza。其中，有的为正向书写，有的为倒置书写，有的为镜像书写。埃斯皮诺萨是荷兰犹太哲学家巴鲁赫·斯宾诺莎（Baruch Spainoza）出生时的名字（全名为 Benedito de Espinosa）。这位饱受争议的思想者曾在 23 岁时，因有太多"邪恶的想法和行为"，被阿姆斯特丹的犹太人团体驱逐。艺术家似乎是通过追溯斯宾诺莎的历史，来表达对敢于自由表达激进观点的思想者的尊重与支持。

他的作品还有《卡夫卡歌舞伎》（*KafkaKabukimo*）《小戈黛娃夫人》（*Little Lady Godiva*）《匹诺曹，做你自己的木偶》（*Pinko Pinko Your Own Pinocchio*）《莫吉·莫托先生与夫人：零重力中的迷失》（*Mr. & Mrs. Mojo Moto Lost in Zero Gravity*）等。总体看来，这些由字母、单词和短语以及几何图形组成的作品是相当"粗糙"的：任性涂鸦的文字不仅时常渗透周边，有时还被绘画元素挡住，被随意的线条画得眉目不清；写有字母的大大小小的几何图形片段散漫地出现在画面之中，牢牢地拼贴于文字的层次之上；纸张的褶皱、浮于表面的纤维和墨水造成的肌理都清晰可见，为画面增加了"混乱"的内容。

艺评家邱约翰在观看了弗逸伦的展览后，想起了丹尼尔·布伦关于绘画的论断："艺术作品对整个世界都表现得如此恐惧，为了生存，它们需要处于隔离状态，利用一切保护性措施。它们被框进框子中，放进玻璃展柜里，躲在防弹装备的后面，并被警戒线保护着。房间里还需有检测温度和湿度的工具，因为轻微的变化都可能是毁灭性的。从观念上来说，艺术并不仅仅和世界保持了一墙之隔，而是被关在一个安全、永久且完全隐蔽的世界。"

而他认为，弗逸伦作品的呈现状态打破了绘画需要被精心保护的认识，认为"它们甚至可以被扔进暴风雪中，而重新拿回来时，还将是很好的状态"。因为不管是弗逸伦还是他的作品，都展现了一种"对这个世界不感到恐惧"的态度。尽管如此，只要这些"粗糙"的作品出现在展览场馆，它们依旧会被层层包裹起来，成为被保护的对象。

29

满与空

亨特·斯罗能
Hunt Slonem

亨特·斯罗能是美国新表现主义画家，1951 年出生于缅因州。这个动物迷不光在家里养了上百只动物，画作中也总是出现这些可爱的生灵。或许，正是因为热爱，他才能数十年如一日地沉浸其中，将对动物形态的探索发挥到极致。

谈及其绘画的形式，首先，亨特·斯罗能的作品总是非常"满"。这种"满"不光是画面内容的拥挤和满溢，还在于画面色彩和层次能让观者的感官瞬间丰满起来。但是他的作品又是非常"空"的。这种"空"表现在背景虽然繁复，甚至让人感觉到拥挤和嘈杂，却没有什么实质内容；也表现在所绘之物虽然填满画布，却不过是一种物象的不断重复，它们甚至连姿态都大同小异；还表现在主题的"空洞"，他似乎只对蝴蝶、鹦鹉和兔子感兴趣，而这些生物也几乎没有什么文化上的深意。

| ← | "蝴蝶"系列作品《渴望月亮》，
艺术家 / 图，2016

　　先说画面的满。在"鹦鹉"和"蝴蝶"的系列作品中，画面常会被一张垂直方向编织的网所覆盖。网线细如蛛丝，又有着蛛丝的光泽，反射、挪移着所绘物象的颜色。它的出现，既破坏了画面，又丰富了画面。破坏在于，物象本身的轮廓模糊掉了，这种模糊不仅在于网在观感上离观者更近，还在于在绘制过程中，使还未固定的轮廓颜色随之移动，出现了拉扯的感觉（从这一点上讲，网与物象、观者的距离似乎是一样的，因为它们"嵌"进了物象体内）；丰富在于，它的出现使得本来就不紧张的轮廓显得更加轻松了，而划过的线条又像犁过的土壤一样，将底层的颜色翻出来，画面变得随意而微妙。有人说这层网是牢笼，而"牢笼"中色彩碰撞所激发的灯红酒绿感就是纽约曼哈顿（斯罗能的居住地）生活的一种反映。而我则认为（虽然画家不一定这样想），这种"牢笼"一样的网并不是网本身，它更像是指代整个画布，因为画布的有限，使得本来是无际涯的色彩和生物变得有了际涯。

揭开这层网，单一的物种在画面上显得异常拥挤。那些鹦鹉总是一排排地"晾晒"在树枝上，连展开翅膀的空间都没有。虽然是静止的姿态，但你总会有一种群鸟扑面而来的感觉，那"叽叽咕咕"声好像也在耳边回响。而不同品种的蝴蝶出现在画面上时，虽然彼此之间的距离不至于拥挤，但纷乱的背景并没有以背景的方式存在着，它们跃到画面的前面来，填补了蝴蝶飞舞的空间，好像也成了其中一部分。而观者，似乎要被蝴蝶飞舞时洒下的蝶粉迷住眼睛了。需要说明的是，鹦鹉和蝴蝶的色彩异常浓烈，甚至可以用"中毒"来形容（也有颜色淡一点的作品）。这让人想起莫奈晚年画的睡莲，也是近似"中毒"一样浓烈的颜色。如同睡莲来自莫奈在吉维尼小镇的庄园，斯罗能的鹦鹉和蝴蝶也都来自自己的收藏——他养了一百多种鹦鹉，而收藏的蝴蝶标本也不计其数。这是否意味着，对事物的感情和了解越深，就会以越浓的色彩来呈现呢？

再说画面的空。所有物象大概都是为画面最后的瞬间观感服务的，因而除了色彩和层次，物象的个性并不那么重要。鹦鹉虽然姿态和朝向不尽相同，但都以静止的站立姿态描绘，并且身体背对观众，再露出精确的正侧面；蝴蝶虽然品种和飞舞方向有变，但都是展翅状态，恰恰是标本安眠的模样，如果画面有网的存在，就更像是被蛛网纠缠无法脱身的蝴蝶了。尽管对鹦鹉和蝴蝶已经相当熟悉，但他无意于炫耀自己造型的精准，而是使用了类似埃及正面律的手法，表现物象最易被记住和辨识的一面。

|↑|《耳语的小鹦鹉》（局部），艺术家／图，2016

|↑| 《特切河口的鹦鹉》，艺术家 / 图，2016

　　而揭开了网的背景就是一个大的色块，或者是几个均匀分割的小色块。若是小色块，色块的颜色往往取决于前景中多样的色彩。在网格制造的斑驳感的辅助下，斯罗能的作品又像是波普艺术中的印刷制品。在《特切河口的鹦鹉》这幅作品中，是否有沃霍尔《玛丽莲·梦露》的影子？而前景中物象的重复，也是受其影响的佐证。

以上的分析，并不包括斯罗能的"兔子"系列。蝴蝶和鹦鹉是他对热带王国和异域风情迷恋的表现；而对兔子题材的热衷，大概是出于对自己的热爱——他在偶然的情况下，知道了自己的生肖是兔子。"兔子"系列的色彩比较单一，只以轮廓来表现，填充色和背景是完全一致的。因此，所有的张力都体现在兔子的外形上了。而外形的轮廓线，与其说是线，不如说是面，色彩和纹理都被直接地呈现出来。斯罗能大概是以书写书法的方式描绘兔子。与蝴蝶和鹦鹉不同，这些兔子都是有个性的，它们面朝观众，聚精会神地观看着画外之事，仿佛画框外有令人警惕的状况发生。除了拥挤在画面中的兔子外，他还为兔子画了很多单独的头像。

<div style="text-align: right;">

30

</div>

燃烧，直至熄灭

大卫·沃纳罗维茨
David Wojnarowicz

　　大卫·沃纳罗维茨一生都是一位"战士"，一位在痛苦中挣扎的、熊熊燃烧的"战士"，这从其 1983—1984 年间创作的一张自画像便可窥知一二。

　　画面最原初的部分，是艺术家本人的摄影肖像，年轻的艺术家（沃纳罗维茨从未老去，1992 年 7 月，他在 37 岁时因病去世）以略带忧郁的神色望向观众，指尖夹着一截燃烧过半的香烟。他身体的左侧，是用丙烯画的火焰的形状，细碎的彩色斑点似乎昭示着火焰熊熊的状态。他的右脸被一份残缺的世界地图覆盖，这疤痕一样的肌肤一直延续到他的脖子和胸膛。在他的右胳膊上，是一个地球的标志，和几个代表不同地区时间的时钟。在他的旁边，有一个寓意强烈的被烧灼的小人儿，该形象来自他早期的印刷作品。

|←| 《大卫·沃纳罗维茨自画像》，
私人收藏，1983—1984

|↓| 《历史让我彻夜无眠》，大卫·沃
纳罗维茨遗产基金，1986

在短暂的一生中，大卫·沃纳罗维茨尝试过作家、画家、摄影师、电影制作人、装置和行为艺术家等各种身份。从小以一个社会边缘人的身份生存，他的生活几乎没有快乐可言，忧郁已经渗透到他的灵魂之中。他曾说过："地狱真实存在，而天堂不过是在你的想象之中。"不过，他并不认命，他的一生都在和这个"前虚构世界"（沃纳罗维茨对这个光怪陆离世界的称呼）抗争，如同一团火焰一样。

沃纳罗维茨1954年出生于美国新泽西，父亲是一个嗜酒成性的"虐待狂"。他在少年时从家里逃走，流落在纽约街头。他上过一段时间的艺术高中，这对他造成了很大的影响。后来，沃纳罗维茨定居于纽约东村，成为组成东村艺术盛景的一员。当时活跃的艺术家还包括基思·哈林、南·戈尔丁、让·米歇尔·巴斯奎特（Jean-Michel Basquiat）和彼得·胡加（Peter Hujar）。其中，他和年长自己20岁的彼得·胡加关系亲厚，胡加更多的是以人生导师的身份与他相处，也是在1981年遇见胡加之后，沃纳罗维茨才决定成为艺术家。

虽然沃纳罗维茨的创作风格十分多样，但其主题的重大变化，都和胡加有着重要的关系。在认识胡加之前，他主要进行诗歌、音乐和一些其他的自发性创作（他曾在一个名为"3 Teens Kill 4"的乐队演出）；认识胡加之后，他开始进行较为专业的绘画学习和探索，从丝网印刷到手绘，并颇具天赋。

在 20 世纪 70 年代末，沃纳罗维茨沉迷于文学与诗歌。他阅读杰克·凯鲁亚克和让·热内的作品，最爱的是法国诗人亚瑟·兰波。1978—1979 年，沃纳罗维茨拍摄了照片系列"亚瑟·兰波在纽约"——他的三个朋友戴着以兰波的照片做的面具，出现在纽约的大街小巷。这是一份对流离失所状态的声明，也是对日常平庸的反抗。兰波曾经说过："我是另一个人。"沃纳罗维茨也一直将自己当成局外人。在他去世前不久，他还写下"我确信我来自另外一个星球"的句子。

让朋友将兰波的照片贴在脸上，行走在街头，是沃纳罗维茨纪念兰波的一种方式。后来，深受沃纳罗维茨影响的艺术家艾米丽·罗伊斯顿也以同样的方式，对沃纳罗维茨进行了致敬。

| → | "亚瑟·兰波在纽约"系列，P.P.O.W 画廊 / 图，1978—1979

沃纳罗维茨在绘画上的天赋可以从其 1987 年创作的四重奏作品《土》《风》《火》《水》中看到。对这一相当传统的绘画主题的描绘，是沃纳罗维茨表达对世间万物理解的方式。在《土》中，艺术家不仅表现了象征自然元素的"地球"，还表现了生活在土壤中的动物，以及人类对土地的改造和破坏；在《风》中，图解式的构图内最明显的是受到龙卷风破坏的家园；在《火》中，画面的四部分都表现了一触即发的状态；而在《水》中，一艘船在大海中航行，其他的空间被黑白的拼贴图像填满。

| ↑ | 《土》《风》《火》《水》，大卫·沃纳罗维茨遗产基金，1987

|←| 《美国人无法面对死亡》，
P.P.O.W 画廊 / 图，1990

　　1990 年，沃纳罗维茨罕见地画了一幅花卉静物画。对他来说，画静物总
是很困难："当我身边发生了那么多事情的时候，我总是认为坐下来画花卉是
一件奢侈的事情。"不过，他后来明白，花卉并不仅仅有花瓣和花茎，还与很
多其他的东西相联系。所以他开始在画面上使用文字。他希望观众在观看这幅
画时，首先看到的是美丽的花，但越走越近时，画面中的其他细节能够揭示出
隐藏在画面背后的深层真相，那些有关战争、死亡、疾病、梦想的真相。

One day this kid will get larger. One day this kid will come to know something that causes a sensation equivalent to the separation of the earth from its axis. One day this kid will reach a point where he senses a division that isn't mathematical. One day this kid will feel something stir in his heart and throat and mouth. One day this kid will find something in his mind and body and soul that makes him hungry. One day this kid will do something that causes men who wear the uniforms of priests and rabbis, men who inhabit certain stone buildings, to call for his death. One day politicians will enact legislation against this kid. One day families will give false information to their children and each child will pass that information down generationally to their families and that information will be designed to make existence intolerable for this kid. One day this kid will begin to experience all this activity in his environment and that activi-

ty and information will compel him to commit suicide or submit to danger in hopes of being murdered or submit to silence and invisibility. Or one day this kid will talk. When he begins to talk, men who develop a fear of this kid will attempt to silence him with strangling, fists, prison, suffocation, rape, intimidation, drugging, ropes, guns, laws, menace, roving gangs, bottles, knives, religion, decapitation, and immolation by fire. Doctors will pronounce this kid curable as if his brain were a virus. This kid will lose his constitutional rights against the government's invasion of his privacy. This kid will be faced with electro-shock, drugs, and conditioning therapies in laboratories tended by psychologists and research scientists. He will be subject to loss of home, civil rights, jobs, and all conceivable freedoms. All this will begin to happen in one or two years when he discovers he desires to place his naked body on the naked body of another boy.

| ↑ | 《将来有一天，这个孩子……》，大卫·沃纳罗维茨遗产基金，1990—1991

| ↑ | 《无题（埋在土中的脸）》，大卫·沃纳罗维茨遗产基金，1991

　　在沃纳罗维茨生命的最后几年，他创作了很多综合了图像和文字的作品。在笔者看来，《将来有一天，这个孩子……》最令人动容。画面中的少年沃纳罗维茨笑得很坦然。而旁边的文字则揭示了他在短暂一生中经历的密集的苦难。

　　"有一天，政客们将会制定限制这个孩子的法律。""这个孩子将会在政府侵犯他的隐私的时候丧失宪法赋予的权利。""他将会失去家园、公民权利和一切能够被感知的自由。"

　　在展览最后的展厅内，有一张沃纳罗维茨的肖像摄影。1990 年，沃纳罗维茨知道自己命不久矣，于是计划着最后一次离开纽约的旅行。他和摄影师马里恩·斯克马一起前往美国西南部。在驾车穿过死亡谷时，他让摄影师为自己拍摄肖像。沃纳罗维茨在地上挖了一个洞，将自己埋在了泥土里。画面中的艺术家表情痛苦，他将要死亡，却又渴望着生存。他留给了这个世界震人心魄的艺术遗产。

31

影人传奇

理查德·汉伯顿
Richard Hambleton

"至少巴斯奎特死了。而我，却在死亡后存活——这就是问题所在。"
理查德·汉伯顿在有关他的传记电影《影人》中如是说道。

为什么与巴斯奎特相比？因为二者是朋友，并且有太多共性了。汉伯顿年长巴斯奎特 8 岁，他们都在 20 世纪 80 年代的纽约赢得巨大的名声。二人同为叛逆的纽约街头艺术家，都因街头艺术的成功得到了艺术市场的青睐，从而开始了架上绘画的创作。二人的人生轨迹皆因沾染毒品而改变——不同的是，巴斯奎特在 27 岁时因毒品摄入过量而英年早逝；汉伯顿的命可算是相当硬了，在毒瘾和皮肤癌的双重夹击下，他又多活了三十多年。2017 年，汉伯顿在纽约曼哈顿市中心的某公寓内去世，享年 65 岁。

| ↑ | 1977 年，汉伯顿在纽约街头画下的作品

　　实际上，汉伯顿比巴斯奎特成名更早（巴斯奎特在世时，汉伯顿作品的价格一直在巴斯奎特的之上）。1976—1978 年，他开始创作"大谋杀图像"系列。在汉伯顿的家乡——加拿大温哥华，以及纽约等一些主要城市的街头，他用粉笔画下人物的轮廓（通常以其好友为模特），并在现场洒下红色颜料，制造出一个个"犯罪场景"。他想要人们以为，这是一个连续作案却又逍遥法外的"罪犯"留下的痕迹。他甚至还贴出了 4000 张伪造的"通缉令"海报，来捉拿莫须有的"罪犯"。不过，这一系列作品的知名程度，远远超过了隐藏在背后的艺术家本人。

| ← | "我只盯着你"系列作品之一，1980

　　紧随其后的，是名为"我只盯着你"的系列作品。艺术家在13座城市的街头，印了800张自己的个人肖像。在这些与真人等大的肖像中，艺术家睁大了双眼，看上去有点神经质，好像随时会做出一些人们意想不到的举动。

　　真正让汉伯顿名声在外的，是他在20世纪80年代初开始创作的"影人"系列作品。"影人"甚至成了他的代名词。这些"影人"是用油漆勾勒的真人大小的黑色轮廓，符合人们对黑衣人和夜间杀手形象的认知，通常被画在偏僻幽暗的巷子或者街道拐角处。这些作品总是以极快的速度画成——毕竟要提防着警察的追捕。于是，人们看到的往往是笔触飞溅、朋克感十足的黑衣人（汉伯顿的"影人"甚至是朋克乐队雷蒙斯第一张专辑封面的灵感来源）。汉伯顿期望人们在与这些"影人"不期而遇时，能够被吓得魂飞魄散。最初，这些"影人"只在纽约街头"徘徊"，后来，"他们"的身影又出现在欧洲的巴黎、伦敦、罗马。1984年，柏林墙的西面出现了17个"影人"；次年，更多的"影人"又出现在柏林墙的东面。

敏锐的艺术品交易商们很快发现了"影人"的价值。汉伯顿开始在纸张和画布上创作"影人"作品——他是第一个受到纽约知名画廊欢迎的街头艺术家（基思·哈林和巴斯奎特紧随其后）。这些作品的价格和销量都非常可观，并且为汉伯顿赢得了国际声誉：1984 年和 1985 年，他的作品在纽约现代艺术博物馆展出；他以代表艺术家的身份参加了 1984 年和 1988 年两届威尼斯双年展；他两次登上《生活》杂志封面。

|·| 《影子行路人》，艺术家 / 图，1982

然而"幸福"来得突然，去得也匆忙。汉伯顿的事业因染上毒品而急转直下。不久后，他又被诊断出患有皮肤癌——但他拒绝治疗。与此同时，他也开始抵抗艺术市场对他个性的侵蚀。他不再主动画"影人"（尽管后来因穷困潦倒继续创作过，因为他知道"影人"可以卖钱），而是开始创作特纳式的陆地和海洋景色。尽管作品非常出色，但并不符合市场的需求。汉伯顿的朋友，艺术商人里克·利布里齐对此评价道："人们想要你的商标——典型的美式思维。这也是艺术当前面临的问题。当毕加索从蓝色时期向立体主义时期变化时，他的代理商离开了他……但是伟大的艺术家绝不会囿于此。他们关心的是自己的思维，并将自我从自身创伤中释放。"

　　对毒品的强烈需求使得他变得入不敷出，甚至无家可归。他会用一幅画来换取一顿饭；他会打劫自己的朋友们；买不起颜料时，他甚至用自己的血作画。尽管在20世纪80年代后，很多画廊老板仍旧与汉伯顿保持着松散的联系，但艺术界早已是新流派和新艺术家的天下。不像巴斯奎特的早逝给人们留下巨大的想象空间，这个过气的吸毒人员逐渐被遗忘，过着"自生自灭"的生活。

　　直到2009年，汉伯顿才在艺术品商人安迪·万尔莫比达的帮助下重返艺术界。万尔莫比达曾在华尔街工作，深知资本运作规律的他认为彼时是汉伯顿回归艺术界的最佳时机。在万尔莫比达的资助下，汉伯顿创作了一系列新作品，随后，这些作品在纽约举办的大型回顾展中与公众见面。回顾展随后在全世界进行了巡展，汉伯顿的作品到达了米兰和莫斯科，甚至出现在由苏富比赞助的戛纳电影节上。展览引起了一大波关注，作品也卖出去不少。但是，即便如此，汉伯顿很快就将所得挥霍一空，重新睡到了大街上。直到去世，他再也没有摆脱过潦倒的生活。

32

自然中的他者

劳拉·阿基拉
Laura Aguilar

在摄影界，从不缺少"自导自演"的艺术家。在自拍作品中，虽然拍摄对象"随叫随到"，合二为一的拍摄者和被拍摄者也很容易达成理解上的共识，但要将自拍作品推向经典绝非易事。首先，角色的体貌特征可能与主题并不适配。如果说电影靠叙事和演技还能掩盖选角的失误，那反叙事的静态人像摄影便是最"貌相"，最"所见即所得"的。在人像摄影的世界里，是人物的个性化特征决定了其主题和引发的情感共鸣，而非相反。其次，由于被拍摄者身份的特殊性，拍摄者永不可能与被拍摄者不期而遇、跟拍或抓拍对象，因此，成功的自拍作品要比创作其他的人像作品付出更多的心力。而要形成系列，持久而深入地探索某个主题，则需要引入丰富的创造性元素。

个人表现力不够便化身他人，是诸如辛迪·舍曼或森村泰昌等摄影师的

自我拍摄策略。他们拍的是自拍像，也不是自拍像：像中人是摄影师本人无疑，但他们本人的参与只是给了作品一个支点，不仅艺术家的自我被剥夺，其所处的时空语境也发生了倒转——辛迪·舍曼穿梭于各个类似于电影的场景之中，扮演着不同身份、不同阶级、不同性格的女性；森村泰昌则将自我抛得更远，他的扮演不再局限于成年男性，他可以是女性、儿童或老人，并以这些身份融入时空割裂的遥远的艺术史之中。然而，有些在自拍领域知名的摄影师，却天生是顶好的被拍摄对象，无需加工和刻意经营，其身体的独特性和异质性便可以打动观众。背景或布景只是辅助，外貌的少数派特征让他们成为画面的亮点。

如果说卡恩的雌雄同体或流动性别特征更多地归因于后天的建构，那么阿基拉身体的张力则是先天基因和后天环境的共同作用。作为纽约艺评家霍兰德·考特口中的"主流艺术世界天生的局外人"，阿基拉具有很多艺术创作及艺术表现所"青睐"的边缘性特征：她是生活在美国的墨西哥后裔；她自小患有听觉失语症，听、说方面的障碍让她对摄影产生兴趣；她是肥胖症患者（2018年因糖尿病去世）；她患有抑郁症；她出身底层，非常贫穷。这一切为其自拍作品的反主流话语和强烈的他者性奠定了基调。所以，尽管阿基拉可被看作是一位摄影自学者（仅在1996年参加过洛杉矶学院举办的一个摄影短期课程），作品也较少有技术性的炫耀和导演式的面面俱到，但观众在观看其作品时，仍旧可以产生惊人的感受。

在20世纪90年代中期，阿基拉开始创作一些风景自拍作品："自然自拍像"系列和"触地"系列始于1996年；"静止"和"运动"系列始于1999年；"中心"系列始于2000年，这些都是黑白单色作品。其中，"触地"系列自2006年起，开始有了彩色照片。这些作品远离主流创作和主流审美，为人物摄影和风景摄影提供了新的创作思路。

| ↑ | 《自然自拍像 2 号》，艺术家／图，1996

　　阿基拉风景自拍的第一个特殊性在于，它们具有强烈的反肖像特征，甚至是反自拍特征。面部往往是人物摄影最具张力的部分，但阿基拉基本不拍摄自己的脸。即便偶有出现，它们也不是画面中惹人注目的内容。她本人十分明了，和一张平平无奇的拉丁美洲脸庞相比，她那不寻常的身体更适合承担"肖像"的责任：那臃肿、下垂、充满挤压的褶皱的笨重身体，会让观众过目不忘，而标志性的身材本身就会成为其拥有者最显著的特征（假如没有其他显著的标志性特征，比如皮肤因疾病而异常或者残疾等）。面部细节的缺失和过于丰满的身体让人想起石器时代的维纳斯雕像，而颇具原始气息的背景则加深了这一联想。不过，相似性只局限于表象，阿基拉的立意绝不在于从原始社会的角度审视女性身体，强调女性的生殖功能；也不在于像杉本博司同为黑白摄影的"透视画馆"系列一样，回顾史前文明的历史进程与风光景色。阿基拉的视角是个人传记式的，她以此来强调自己与当代文明和自然环境的关系。

艺术史家沙琳·维拉森诺·布莱克认为，阿基拉的作品具有反男性凝视的作用："女性裸体是西方艺术最重要的类别之一，阿基拉挑战了其作为男性凝视下被动对象的观念。"客观来看，阿基拉的身体的确既不是西方传统绘画中优雅的女性身体，也不是自现代主义以来更加流行的性感的女性身体，她没有俊美的面庞，没有丰满匀称的乳房，没有纤细的腰身和修长的四肢，但和珍妮·萨维尔（Jenny Saville）笔下的超重女性以及一些内衣品牌签下"大码"女模特的立意不同，阿基拉的自拍并不是一篇反男性凝视、倡导女性解放的宣言（尽管它们在客观上起到了类似的作用）。她的自拍像没有任何的情绪内容和权力倾向，身体更多地被还原为最本质的形态——肉。这是处在食物链的顶端被自然滋养而形成的有机物，它由自然生产而来，也是自然的一部分。或许正是为了削减身体的"人性"特征和性别化特征，阿基拉才回避或者遮蔽了自己的脸，甚至常常回避身体的正面，让躯体轮廓如同静物一样和风景融为一体。与性别无涉，这是一场身体回归大地、回归自然的亲密之旅。

如果说纤瘦的身体更像植物，阿基拉的身体则更像石头，经过多年的风吹、日晒、雨打而被磨平了棱角、不经意开裂了的巨石。虽然一硬一软，性质不同，但当二者出现在同一照片中时，却形成了有趣的相互指涉。相关的作品最突出的便是"触地"系列：她置身于原始地貌之中，像一只腹足纲动物一样将自己身体蜷缩起来，与周围的岩石融为一体，一些作品甚至还有一些古怪的幽默感。谁说沧桑一定是遍体鳞伤，是血泪斑斑？在某些情况下，光滑恰恰是沧桑的明证。不同的是，巨石光滑而弧度饱满的表面来自外力的作用，而阿基拉撑开的光滑皮肤则来自身体内部的紊乱。那一道道断裂与褶皱，揭示了巨石和阿基拉无伤痕的饱满表皮经受的压力和困顿的处境。

在以商业消费为主导的资本主义景观社会中，阿基拉过于肥胖的身体没有任何容身之处，更别说得到尽情地展示——即便是大码女装模特，也不过是

轻微肥胖，身体的各个部分丰满而不至于变形。而大众接受并欣赏的主流身材，仍是社交网络和媒体营造的"以瘦为美"和"凹凸有致"的类型。而阿基拉肥胖到拖垂、各个器官相互挤压的身体，只会出现在一些耸人听闻的新闻报道中。正如之前所谈到的，阿基拉并不是要为这种的确不健康的身材正名（实际上，并不是所有人都有机会打造出健康的身体，假如无力改变，这种存在也不应被"消灭"），而是要为它找一个容身之所。只有在荒无人烟的自然之中，她的身体才可以得到释放，找到平静的归宿。这种回归自然也出现在电影《花落花开》的叙事中，该电影的主人公恰好也是艺术家。人到中年，身材肥胖的民间画家萨贺芬·路易以做帮佣和洗衣妇过活，她在雇主面前唯唯诺诺并尽量躲避与他人的交往，但她会拥抱树木、聆听鸟鸣，并在树林中的河流中洗澡时舒展释放、尽情高歌——肥胖的身体在自然的流水中，被洗去了所有局促。在人类社会找不到同类和庇护所时，自然便会成为释放的出口。

| ← | 《触地 111 号》，加州大学洛杉矶分校墨西哥裔研究中心，2006

和没有为自己贴上"酷儿"的标签一样，阿基拉也没有在风景自拍中强调自己的少数族裔身份。除了"触地"系列中有部分彩色照片之外，阿基拉的风景自拍都是黑白摄影，单一的色调让其少数族裔的身份更难辨认。尽管如此，她的取景地仍暗示了她与其种族的血脉联结，从而让这些作品陷入后殖民主义的叙事中。阿基拉的"自然自拍像"系列拍摄于美国新墨西哥州的埃尔马尔佩斯国家保护区、西拉山国家保护区和加利福尼亚州的莫哈韦沙漠。西拉山曾是美国早期开拓者和当地的印第安土著冲突频发之地，而根据州名也可以看出，新墨西哥州与墨西哥有着亲缘关系。自1848年《瓜达卢佩-伊达尔戈条约》签订之后，墨西哥北部近三分之一的土地便永久地属于了美国。可以说，新墨西哥州是阿基拉曾经身份与当下身份的重合地带，其身份的双重性在这片土地上获得了理解，并找到了安慰。然而，这片土地仍旧是一片失落的土地，黑白的色调也为画面增添了些许伤感色彩。

阿基拉的风景自拍是其作品序列中最诗意、最含蓄、最质朴的一类，因为她在自然中倾注了饱满的热爱与真诚。正如策展人汤普金斯·里瓦斯所言，阿基拉"感觉被自然所接受。阳光照射在身上的感觉对她来说很重要，因为在她的生命中，她很少受到别人的触碰"。她在自然中找到了安慰，也找到了身份的归属，更找到了力量。当人们在钢筋水泥和人潮攒动的都市生活中感到迷茫和挫败时，阿基拉为生活的出口提供了另一种可能的答案。

33

"做绘画要我做的事"

比利·查得里斯
Billy Childish

和很多艺术家一样，比利·查得里斯是一个多面手：朋克音乐先锋、诗人、小说家、空想主义者，重要的是，他还是一位画家。

如果你最先接触的是他那露骨的自白式写作和音乐，那么他绘画主题的平淡可能会让你觉得惊奇。他的作品往往是有着孤单身影的风景：在渔船上的牡蛎采集者；驾驶雪橇奔跑在乡野的母亲和孩子；抱着孩童走在雪景中的自己。而绘画颜色和线条强烈的风格，又与克制的主题形成一定的反差。轮廓线很重，线条的颜色优美而古怪，颇有异域风情：网状或曲线状盘绕的彩色天空和大地，泛着绿色涟漪的紫色河流，穿石绿色上衣配红色贝雷帽的小孩。他的风格并没有跟随当代的艺术走向，而是回到历史中和一小撮艺术家形成呼应：梵高、蒙克、克里姆特、席勒、博纳尔，当然也吸收了这些艺术家曾借鉴的日本浮世绘

具有装饰效果的平面化处理方式。其中，似乎梵高的影响对他最深，不管是从主题上还是风格上。查得里斯用曲线描绘的天空、河水以及满地的落叶等，都充满着能量。而这些能量和谐地盘绕在画面人物的周围。

　　虽然如今查得里斯受到了主流艺术的认可，但要知道，在很长一段时间里，他那数千幅作品只有很少的观众。查得里斯 1959 年出生于英国，艺术之路走得离奇而艰辛，这从他的诗歌和小说中也可以窥知一二。他的诗歌和小说多以自传为主，很少有华丽的加工，与朋克主义对社会的不满态度一脉相承。因为有阅读障碍，查得里斯 14 岁才开始阅读，或许也正因如此造成他诗歌的与众不同。16 岁时，他在家乡的造船厂当石匠学徒，但因后来用锤子砸伤了手而失去了这份工作，并开始靠失业救济金生活。他想要当一位艺术家，但两次在艺术学校的经历都以失败而告终：他并不能按照艺术生"该有的"方式去思考。他说实际上自己并不在乎去做一些没有意义的事，只要这些事情不让他显得虚伪。然而艺术学院的很多人都沉浸在虚假和伪善里。他常常酗酒，并和观念艺术家翠西·艾敏有过一段刻骨铭心的爱情。但二者的地位并不平等——当时的艾敏已经是所谓的"英国青年艺术家"中的一员——一位艺术的圈内人、时尚的媒介艺术家，这和查得里斯常年被排除在主流之外形成鲜明的对比。

| ← | 比利·查得里斯和翠西·艾敏，Eugene Doyen/ 摄

实际上，查得里斯并不觉得自己的绘画处于边缘地位，在接受《卫报》采访时，他说："我的艺术就是主流。我觉得主流就应该是由圈外人组成的，而我就是那样的圈外人。"他还提倡反概念主义，倡导用具象艺术来反对观念艺术。他说："我不喜欢人们通过模仿达达主义来假装自己多么激进。我不喜欢犬儒主义和后现代主义，以及后现代主义制作艺术的方式……我常将自己称作是激进的传统主义者，我的自由来自传统……反概念主义有意思的一点是，这项运动实际对我有一定的负面影响。但是这负面影响对我是有正面作用的，因为它让我远离了已经接受了我的人。尽管感受起来不愉快，但这对我是最好的。这考验了我在想要获得认可的同时，是否能够保持不妥协的态度，是否能够坚守心中的真理。"

他对艺术的坚定使得他并不那么在乎是否成功，而是专心地在自己建立的艺术体系里前进。他自己录制过150张唱片；通过自己的出版机构"刽子手出版社"出版了5本小说和45本诗集；绘画作品超过两千幅，但在最近几年才受到国际上的一些画廊青睐，并开始陆陆续续地出售。对于这种转变，他说："能办大型展览当然是好事情，这让我画巨型作品有了理由，并且还能借此赚到更多的钱。在'一夜成名'之前，我惊讶于自己很少卖画，现在我又惊讶地发现它们都卖出去了。但是不管是哪种方式，我只是画画，做绘画要我做的事——我是它忠实的奴仆。"

| → | 《柔软的柏林灰尘随着雪飘在汉斯·凡拉达的鼻子上》，私人收藏，2010

34

私密空间浇铸工

蕾切尔·怀特瑞德
Rachel Whiteread

　　我们在生活中，或多或少都会用到模具。儿童用动物或水果形状的模具，将橡皮泥压出相应的图案；学做糕点时，某些特定的形状要通过模具按压而成；雪糕和冰棍要放在模具里制成，恰如制作冰块要使用冰格；甚至印章，也是变相的模具，印泥将凹陷的部分填满，才能将字或图案印出来。

　　蕾切尔·怀特瑞德作品的原理就是这么简单。她身为雕塑家，不用一斧一凿，借用别的物体的形状，就创造出了自己的作品。看样子，这位雕塑家有些偷懒，成不了什么大气候。但是，你错了——就凭着翻铸别的东西，她获得了英国当代艺术的最高奖项：特纳奖，并且是获得特纳奖的第一位女性艺术家。

这到底是为什么？因为，她的模具可不一般——并且，翻铸起来也不容易。最开始，她的模具是柜子、壁炉、浴缸和水槽等家庭环境中常见的东西。比如出现在她硕士毕业后首次个展上的作品《柜子》。她曾表述过自己的创作初衷和创作手法："我只是找到一个能让我联想到童年的、一个我非常熟悉的衣柜。我将内部空间清理干净，只留下组成衣柜的最必要的结构。然后将它关好，在上面打几个孔，用石膏填满其内部。当内部固化后，衣柜的外部被拆掉——内部被完美地复制下来。"

　　后来，单个的物品不再能满足她的翻铸和表达的欲望了，她需要一个可以包容这些物品的集合，于是，作品《幽灵》便出现了。《幽灵》的"模具"是伦敦北部的一间维多利亚式公寓的客厅。作品整体来看是一个极简形式的几何体，但其表面印着门廊、窗户和壁炉的清晰形状，走近观察，你还可以看到诸如电灯开关和钥匙孔等细节。将作品取名为《幽灵》，是因为它的外形如同坟墓一样，并且，当人们看到这件作品时，会联想到曾经生活在这间真实存在的客厅中的人。作品虽然不像某些恐怖电影表现的那样，将人真实地封存在这些石膏之中，但他们生存的痕迹，却琥珀般地点缀其中了。见字如面，睹物思人，而这件作品保留的也是关于人的记忆，无怪乎艺术家将作品取名为《幽灵》。这也正如英国《卫报》的一位评论家所说的："这是一个房间曾经容纳过的那些东西的固态痕迹，我们对其中黑暗的沉默心生好奇。逝去的生命、消失的声音和被遗忘的爱都被困在这个石化了的房间里，正如史前生物被困在化石中一样。"

| ↑ | 《幽灵》，Rachel Whiteread/ 图，1990 | → | 《房子》，John Davies/ 摄，1993

　　房间都翻模成功了，一所房子还远吗？三年后，怀特瑞德确实浇注了一所房子，作品的名称也非常简单，就叫《房子》。这座三层高的楼房位于伦敦东区一个即将拆迁的区域。和《幽灵》比起来，《房子》除了门窗的痕迹，层与层之间的断裂，没有特别多的细节。但其比纪念碑还要宏大的气魄仍让人们相当震撼。怀特瑞德不仅靠这件作品获得了特纳奖，甚至还靠它"出圈"了。作品所在地成了20世纪90年代的网红打卡景点，不仅住在附近的人前来观看，英国境内的居民也前来观看，甚至还有一些人特地从世界各地飞来观看。而艺术家本人，也因此登上了各个报纸的头版头条，连出租车司机都能认出她。不过，"人红是非多"，她当年既被评为了最好的艺术家，也被评为了最差的艺

术家。有的人认为，《房子》差到极致了。

不过，"造"出这所"房子"，并不意味作品完成了。因为此地原本就面临着被拆除的命运，"房子"也不过是临时的，被拆除之日才是作品完成之时。当地的一位议员艾瑞克·弗朗德斯说："《房子》有关记忆，并且最终，也只可能和记忆有关。"不过，他也指出了作品的独到之处："我们实际生活的空间、担心的事情、粉饰的事物……它们的细微和脆弱，都被《房子》所指明。"这个原本是私密的隐藏空间，经过了怀特瑞德的正负、内外倒转，变成了一种暴露而公开的表达。

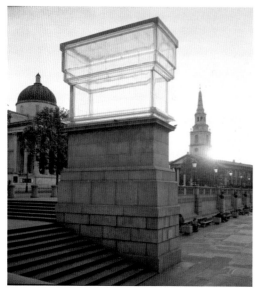

在英国，除了获得特纳奖，还有一件让艺术家们倍感荣耀的事——在伦敦特拉法加广场的第四柱基上展示自己的作品。而怀特瑞德在 21 世纪初（2001年）就在特拉法加广场上展出过了，是第三位在此展出作品的艺术家。为什么说这件事会让人倍感荣耀呢？特拉法加广场建于 19 世纪，其四个角上都有柱基，其中三个上分别放置的是乔治四世、查尔斯·詹姆斯·纳皮尔将军和亨利·哈夫洛克少将的雕塑。第四柱基上原本要放置威廉四世的雕像，但因为资金不够，柱基上直到 20 世纪都还空着。到了 1998 年，英国皇家艺术、制造和商业促进会委托艺术家创作三件作品，在第四柱基上轮流展出。后来，第四柱基就成了"公共的"——柱基上可轮流展示当代艺术家的雕塑或装置作品。

怀特瑞德展出的是柱基"本身"。她用透明树脂将方方正正的柱基翻筑下来，然后倒置在柱基上。纪念碑般的规模和与中国鼎相似的形状，使得柱基和作品的组合充满了庄严肃穆的感觉。特别是，当夕阳西下时，透明的"柱基"中仿佛填满了昏黄的阳光，给人一种别样的美的感受。

| ← | 《躯干》，Seraphina Neville 和 Mark Heathcote/ 摄，1991

　　怀特瑞德还有一件特别小的作品《躯干》。《躯干》是对一个暖水袋内部空间的固化，它的颜色也是与其"母体"一致的肉色。与此同时，它又与人体躯干的形态不谋而合。这没有肢体和头部的躯干，让人联想起时常是残缺的古典雕塑（当然，大部分非雕塑家有意为之，而是在发掘过程中造成的残缺。但这种残缺也被奉为经典，比如断臂的维纳斯），这或许是艺术家如此命名的原因。然而，这件脆弱的、"胖乎乎"的作品给人最强烈的情绪，是它和一个小生物的联结——它像一个背部向上躺着的新生儿，太"新"了以至于颜色还是初生时的粉嫩，让人有想要呵护的欲望。热水瓶本身是温暖和舒适的，让人想要贴近。但是，眼前作品的材质，又提醒着观众，这是一个冰冷的物件，与上述的所有想象相背离。通过作品，艺术家凸显了自己制造悖论和矛盾思考的能力，她能够创造出一种神秘的感觉，并赋予寻常物情感和思考的力量。

　　如今，怀特瑞德还在浇注的路上前进着，她浇注过书架、浇注过楼梯、浇注过茅草屋，也浇注过蔬菜大棚……这个乐此不疲的物品浇铸工，在自己热爱的"雕塑"之路上继续前进着。

35

"反建筑"师

戈登·马塔 - 克拉克
Gordon Matta-Clark

　　1974 年 6 月，在纽约市哈德逊河对岸新泽西州的恩格尔伍德区汉弗莱街 322 号，艺术家戈登·马塔 - 克拉克完成了他的"壮举"：切开一座房子。他套着绳索由上而下，用电锯将房屋从中间割开一道宽 0.7 米的口子。除此之外，他还将房顶的四个角切割下来，把它们放进了美术馆。不同于门、窗和烟囱等常见的房屋"孔隙"，艺术家以另类方式打开了最常见的传统封闭空间。同时被他打开的，还有房屋的物质性。墙壁、屋顶和地板的内部构造都被暴露出来，如同"夹心饼干"，展示出人们最熟悉空间的陌生一面。除此之外，马塔 - 克拉克还为这座房子的各个结构拍摄照片，他将这些结构重新组合，以"走不通"也"住不下"的方式对其进行了重建。艺术家对房子的陌生化处理为人们重新审视日常空间和生存环境提供了契机。尽管 20 世纪 60、70 年代是各种新的艺术表达方式层出不穷的年代，但马塔 - 克拉克的创作手法和方法论

仍以其独特性而得到广泛关注。2019 年,这件名为《分割》的作品入选《纽
约时报》"定义当今时代的 25 件艺术作品"。

许多人并未听过马塔－克拉克的名字,英年早逝让他无法在艺术这条道
路上走得更远。戈登·马塔－克拉克的整个艺术生涯都与其出身和人生经历有
关。1943 年,戈登·马塔－克拉克出生于纽约的一个艺术之家,母亲安娜·克
拉克是美国艺术家,曾是巴黎超现实主义团体的成员;父亲罗伯托·马塔·埃
乔伦是智利超现实主义画家,他和安娜·克拉克于 20 世纪 30 年代在巴黎相识;
马塔－克拉克还有一个双胞胎兄弟塞巴斯蒂安,后来也成为一名艺术家。戈登
的教父教母是"现代主义艺术之父"马塞尔·杜尚和他的第二任妻子阿莱希娜·杜
尚。马塔－克拉克的姓氏是其父母姓氏的结合——在这对双胞胎兄弟还在襁褓
中时,罗伯托·马塔·埃乔伦便抛弃了妻儿,并离开美国,前往欧洲和南美生
活。戈登·马塔·埃乔伦也因此将姓氏改成马塔－克拉克。父亲的抛弃似乎为
这对双胞胎兄弟的人生蒙上了悲剧的阴影:塞巴斯蒂安于 1976 年自杀,而马
塔－克拉克也在两年后因胰腺癌去世,享年 35 岁。

马塔－克拉克在父母的艺术圈以及纽约的艺术盛景中长大，1962年他到康奈尔大学学习建筑。不过，对于这个父亲建议的专业（罗伯托·马塔学建筑出身，曾在勒·柯布西耶的工作室效力），他并不是很满意。1963年，在康奈尔大学期间遭遇了一次重大的车祸之后，他在巴黎做了头骨修复手术，并选择留在法国，于巴黎索邦大学学习了一年法国文学。之后，他返回美国，勉强完成了康奈尔大学的学业。在还未毕业之前，马塔－克拉克就明确表示，自己会成为一位艺术家，而不是建筑师。然而，他的创作中处处留有建筑的影子。马塔－克拉克的标签式创作为"切割建筑"，那是对被废弃的建筑进行的"破坏性"改造。在废弃的建筑中工作，也成为马塔－克拉克自我修复和与世界相处的方式。他在《我理解的艺术》中写道："在所有的状况中，我所受的训练和个人偏好让我擅长与'被忽视与被遗弃'打交道。"

马塔－克拉克的创作可被看作另外一种形式的大地艺术。和传统上对自然进行改造的大地艺术家不同，马塔－克拉克改造的是"人造自然"。在1968年从康奈尔大学毕业后，马塔－克拉克并没有立即返回纽约，而是在伊萨卡岛又待了一年。正是那时，第一届"大地艺术展"在康奈尔大学校园和伊萨卡地区举办，大地艺术中耳熟能详的人物罗伯特·史密森、丹尼斯·奥本海姆、汉斯·哈克、理查德·朗等在此创作并展出作品。艺术家们在此进行了大约一星期的驻地创作，而未来的艺术新秀马塔－克拉克以及路易斯·劳勒则以志愿者的身份参与其中。在辅助史密森和奥本海姆完成作品的过程中，马塔－克拉克不仅接触到岩石、泥土、绳索等他未来创作经常接触的材料，还掌握了铲子、镐和挖掘机等工具的用法。与这些经历同样重要的是，史密森和奥本海姆在马塔－克拉克返回纽约后仍有联系，对他的创作起到了一定程度的指导作用。

在马塔－克拉克创作的成熟时期，他反复强调了"反建筑"的概念，并组织了名为"反建筑"的艺术小组。"anarchitecture"（反建筑）是"anarchy"（无政府主义）和"architecture"（建筑）的组合。这种造词法和其教父杜尚提出的"反艺术"（An-Art）如出一辙。实际上，"反建筑"一词的范围十分广泛，任何和建筑相关的"正统"观念和实践，都是"反建筑"所要反对的内容。马塔－克拉克解释说："我做的那些和建筑有关的事实际上是关于'反建筑'的，是关于通常被看作是建筑的另类做法……我们更多地考虑隐喻的空隙、缝隙、剩余空间、未开发的地方……它是关于既定建筑词汇之外的东西，不被任何正式的东西所捕获。"

20 世纪 70 年代的纽约是非常态化的纽约：产业的升级导致大量制造业工人失去工作，经济下滑使得政府一度面临破产危机。经济的乏力表现塑造了相应的空间景观，为马塔－克拉克提供了更多"隐喻的空隙、缝隙、剩余空间、未开发的地方"，《分割》中的废弃房屋便是其中的一个例子。在《分割》引起轰动之前，马塔－克拉克已经完成了作品《布朗克斯地板》：1972—1973年，在位于纽约布朗克斯区的一片废弃公寓里，艺术家从房间的地板上切割下方形或"L"形的板块，并将此行为以装置、录像和摄影的方式留存。切割下来的地板被马塔－克拉克带入画廊展出，斑驳的地板表面和极少被暴露的内部结构具有极强的故事性，它们似乎诉说着曾居住在公寓内的个体的生存境遇。70 年代的布朗克斯区是人口流失最严重的片区，很多房东因"无利可图"放弃了资产，有些甚至为得到保险金而纵火。与此同时，黑帮和毒品交易在此地猖獗，吸毒者和精神病人常在废弃的楼房中出没。谈到自己的创作理念，马塔－克拉克曾经说："我只是对历史的一个悲伤的时刻做标记。"

1974 年下半年，马塔－克拉克离开纽约，在水牛城不远处的尼亚加拉瀑布市创作了他的另外一件标志性作品《宾果游戏》。和底特律一样，尼亚加拉瀑布市是美国铁锈地带的典型城市，因传统工业的衰退而失去了昔日的辉煌。除此之外，环境的污染也让本地的旅游业变得大不如前。衰落的城市为马塔－克拉克提供了很多创作的"原材料"。为了创作《宾果游戏》，马塔－克拉克切割了位于市中心洛夫运河岸边的一座废弃房子。《宾果游戏》最初名为"分九块消失"：房屋的北部将会被切割成九块，除最中心的一块继续和房体连接之外，其他的八块都被移除。《宾果游戏》的名称来源于作品最终的形态与宾果纸牌玩法的相似之处。马塔－克拉克同样用照片和录像记录了房子的切割过程。被移除的 8 块墙体，其中的 5 块被塑料包裹后装在木箱中，陈列于尼亚加拉河的岸边。通过让作品接受和《螺旋状防波堤》类似的自然风化过程，来纪

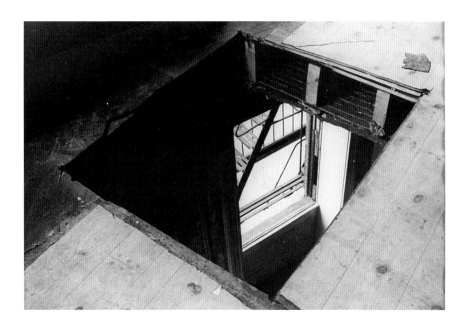

|↑| 《宾果游戏》被切割的建筑，马塔-克拉克遗产基金/布朗克斯艺术博物馆，1974

|↓| 《宾果游戏》保留的建筑部件，马塔-克拉克遗产基金/艺术家权益协会/纽约现代艺术博物馆，1974

念在一年前因空难去世的、曾给过自己颇多指导的罗伯特·史密森。《宾果游戏》其余的 3 块墙体，被纳入纽约现代艺术博物馆的永久收藏。

马塔-克拉克的艺术实践可被归入"后极简主义"的范畴。尽管后极简主义艺术与极简主义艺术在形式上具有某种连续性，但前者摒弃了极简主义艺术不带任何感情的形式主义内涵，转而采用更具开放性和批判性的表达手段。注重过程性也是后极简主义艺术，特别是早期后极简主义艺术的重要特征，因此后极简主义艺术也被称为"过程艺术"。正如马塔-克拉克所言，他的作品从来不是关于表面的材料或者行动本身，而一直是一种隐喻，废弃房屋"既不是作为物品存在，也不是作为艺术材料存在，而是作为城市结构中文化复杂性和特定社会条件的象征"而存在。他曾经将自己的创作称为"反纪念碑"（Non-u-ment）。然而，正如杜尚的"反艺术"也是一种艺术一样，马塔-克拉克的反纪念碑仍旧具有纪念碑的意义。

36

世界公民的跨境之家

徐道获
Do Ho Suh

　　韩国艺术家徐道获以创作大型纤维作品闻名，这些作品大多是以"家"为主题的建筑装置。1999 年，他创作了第一件纤维装置作品《首尔的家 / 洛杉矶的家》，该装置以他成长的韩国之家为原型。进入新千年之后，徐道获又用纤维创作了《纽约西 22 路 348 号，A 号公寓》《家中家中家中家中家》《柏林维兰德斯特 18 号》以及《廊道小屋》系列等家装置作品。这些家装置和徐道获个人的空间叙事有关，甚至串联起他作为一位世界漫游者的足迹。

　　徐道获 1962 年出生于韩国首尔。在首尔国立大学取得韩国东方画的硕士学位并服完兵役后，他于 1991 年到美国罗德岛设计学院重读本科。1994 年，徐道获取得雕塑专业的学士学位。在纽约生活了一段时间后，他选择到耶鲁大学深造，并于 1997 年取得该校的艺术硕士学位。之后，徐道获曾短暂旅居德国和英国，并在 2010 年和英国籍妻子定居伦敦。他在韩国

首尔、美国纽约和英国伦敦设有工作室，如今，他仍往返于所处三个大洲的三个工作室。

从《首尔的家／洛杉矶的家》开始，徐道获就颠覆了家的"坚实"和"稳定"的概念。即便所居之地都是实在的房屋，但对于像徐道获这样的"游牧人"而言，理想之家是可随身携带且收放自如的帐篷。《首尔的家／洛杉矶的家》以艺术家在首尔成长的传统之家为原型，由轻薄的丝线纺织而成。谈及创作动机，徐道获说道："我想要强调'家'的概念——我走到哪儿就将它带到哪儿。"

| ← | 《首尔的家 / 洛杉矶的家》，立木画廊 / 图，1999　　　　　| ↑ | 《首尔的家 / 洛杉矶的家》，草图，立木画廊 / 图，
1999

彼时，仍未融入西方世界的艺术家常常陷入思想情绪之中。为了将"家"装进
行李箱带走，他开始完成"为房屋定制服装"的构想。在创作该作品的 1999 年，
徐道获画了多张表现房子的草图，其中的一些长有双足。在一张草图中，长脚
的韩国传统房屋正从首尔跑向洛杉矶。与此同时，画中意象与带有硬壳的腹足
纲动物（如蜗牛）在形态上的相似性暗示了艺术家的移居理想：背负自己的成
长之家，奔向远方的前程。"……我感觉我总是被一个空间萦绕。它像一个幽
灵，总是跟着我。"

除了可移动性，"透明性"也是徐道获在家装置中反复强调的特性。为此，他特意挑选了半透明的韩国传统布料。材质的选择和他曾经的居住体验有关，韩国的家墙壁和窗户都覆盖着半透明的宣纸，"墙壁"的定义很模糊，因为都是滑动门。居住是非常透气的，就像在露营，你在家中睡觉时，可以听到室外的所有声音，看到窗户上树木或植物的影子，你会产生不在房中的错觉。实际上，"透明性"与"可移动性"是一对互通的概念，它们都将某种二元对立的、毫不妥协的立场或界限打破，从而实现室内与室外、此国与彼国的交互和流动，正如艺术家本人所言："我的作品一直聚焦于模糊边界，当你使用纤维，特别是透明的纤维，我的作品和周围的空间就会呈现类似效果。……当你透过纤维看到周围的建筑时，边界就变得更加模糊了，作品的所属空间变得很难定义。"可跨越的边界是透明而多孔的墙体，它们看似是某种屏障，但也可能是通向另一个世界的传送门。

2000 年，徐道获创作了第二件家装置作品，该作品的原型是他租住于纽约的公寓。尽管依旧由纤维制成，但无论从视觉效果还是从内涵上来说，这件名为《纽约西 22 路 348 号，A 号公寓》的作品都与《首尔的家／洛杉矶的家》充满反差。《首尔的家／洛杉矶的家》由上等的柔软丝线纺织而成；《纽约西 22 路 348 号，A 号公寓》的材料是略显坚硬的尼龙。艺术家用较为鲜亮的青绿色再现了自己的童年之家；而纽约的公寓则是烟灰色的，有一种落寞之感。最大的不同在于建筑的具体呈现方式。与《首尔的家／洛杉矶的家》富有特色的建筑外观相比，这间单身公寓光滑的墙面和水平的天花板显得十分单调。不过，艺术家为建筑内部增加了更多的细节：家具、柜子、马桶、壁炉空间，而不单单只是建筑的结构。和《首尔的家／洛杉矶的家》如同帷幔一样被挂在空中所表现出的轻盈和浪漫不同，这座纽约公寓的复制品被坚实地放在地上，不高的墙体和天花板也让身处其中的观众感到压抑。两件作品的"区别对待"，反映了艺术家对故土的眷恋和与西方世界的疏离。

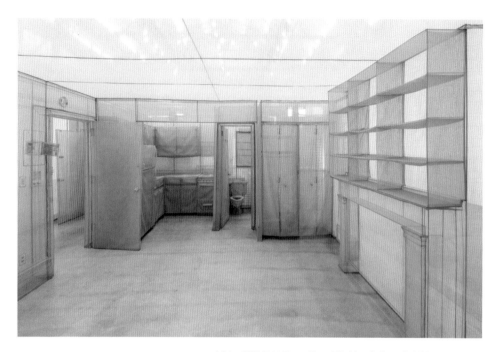

| ↑ | 《纽约西 22 路 348 号，A 号公寓》，洛杉矶郡艺术博物馆 / 图，2000

　　2008 年，徐道获完成了第一件将东西方元素结合的家装置作品《坠落的星 1/5》。在这件作品中，艺术家的韩国之家成为坠落的星体，与他在罗德岛求学时位于普罗维登斯的公寓产生了撞击。作品规模为房屋原型的五分之一，它模拟了其双方真实的材料质感——水泥和木材，从而让"撞击"显得更加真实。为了突出现代公寓和古风居所的反差，公寓被撞击立面的背面，是艺术家切开的建筑剖面图。这座三层公寓的楼梯和大大小小的房屋，展示着当今美国人的居住环境：摆满橱柜和家电的厨房；挂着各个明星海报的客厅；艺术家凌乱的工作室……这不仅是一次物理撞击，更是一次文化撞击。这件作品体现了艺术史家拉斐尔·卡多索的观点："每当一位艺术家身处他乡时，总有他们需要面临冲击的一刻。"

实际上，这件作品是徐道获本人写的颇具自传色彩的科幻故事的视觉解析：一座传统的韩国房屋被龙卷风卷起，飞越了太平洋，并与他位于普罗维登斯的公寓发生了"事故"。不过，尽管是被龙卷风裹挟而来，艺术家却将结局改编成了较为温馨的版本：房子不是直接从天而降的——它系着降落伞。当房子开始往下落时，降落伞打开了，所以它没有被完全摧毁；它缓缓地下落，撞到普罗维登斯的这座公寓的拐角处，然后就卡住了。没有"嘭"的一声，而是得到了缓冲。当该作品于 2009 年在洛杉矶郡立博物馆展出时，徐道获坦言，《坠落的星 1/5》是"我的某种自画像"。随着在西方国家旅居时间的增长，艺术家不再将两种文化和个人的双重身份当作对立的两极，而是看成个人世界观和价值观的一体两面。当人们开始直面过往不安的时刻，也是这种不安逐渐褪去或已经褪去的时刻。

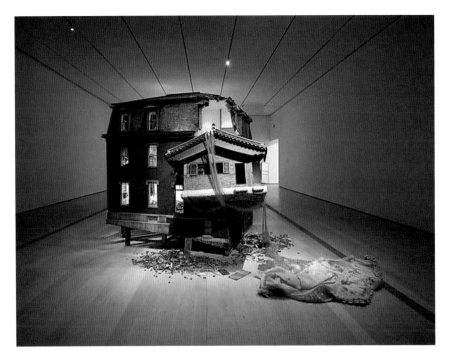

|↑| 《坠落的星 1/5》，立木画廊 / 图，2008

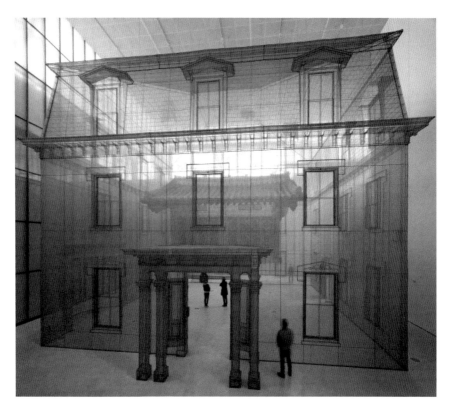

| ↑ | 《家中家中家中家中家》，Taegsu Jeon/ 摄，2013

　　2013 年，徐道获创作了《家中家中家中家中家》。该装置等比例复制了其
在罗德岛租住的公寓大楼以及他在韩国的家，其中，韩国的家悬置于公寓大楼
内部。整个装置高 15 米，宽 12 米，是他当时规模最大的作品。同样是以罗德
岛的公寓和韩国的家为原型，《坠落的星 1/5》表现了两座建筑的相撞与冲突（尽
管得到缓冲），而《家中家中家中家中家》则展示了双方的融合。这如同一个
连续的叙事：为了变得更有包容性，韩国之家选择接近美国之家，在打入其内
部的过程中不可避免地发生了碰撞；而当韩国之家完全进入美国之家的内部后，
平衡业已达成，二者融为一体并相互成就。这正是艺术家本人身份的隐喻，虽
然他在西方成名并长期生活于西方世界，但仍有着韩国人的精神内核。

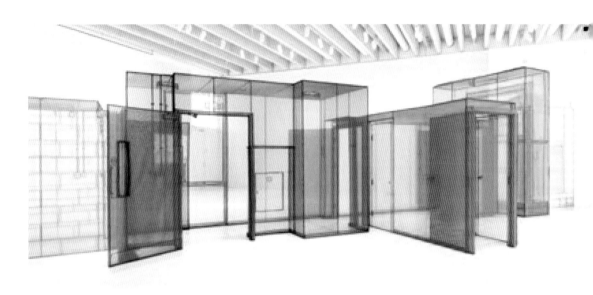

| ↑ | 《走廊》（局部），Antoine van Kaam/ 摄，2017

　　而到了 2017 年的作品《走廊》时，艺术家的"野心"就更大了。该作品由徐道获创作的数个"廊道小屋"拼接而成。廊道小屋指的是一所住房内连接卧室、厅堂、卫生间、厨房和餐厅的不规则建筑结构。2015 年，徐道获创作了《廊道小屋，伦敦公寓》，这是"廊道小屋"系列的第一件作品。这间粉色的小屋实际上是连接公寓不同房间的过渡空间，四道打开的门揭示了其开放性。之后，他又用纤维陆陆续续地复制了其他住所的廊道小屋，它们来自徐道获居住过的韩国之家、在罗德岛求学时的租住之家、在纽约和柏林住过的公寓等等。这些廊道小屋都采用单一的颜色并互相区别。在 2017 年于英国维多利亚·米罗画廊举办的个人展览上，这些作品被连接起来，形成二十多米的多彩廊道。艺术家如是解释这件作品："我将人生看作走廊，一条没有固定的起点和终点的走廊。"在这条充满可能性的走廊上，艺术家不仅怀有周游世界的勇气，更保持着吸收多元文化的开放态度。

在以"家"为主题创作了数十件装置作品后，徐道获不仅加深了对相关的身份问题和空间问题的认识，在实践层面上也更加如鱼得水。最突出的表现之一，是他灵活运用了"总体艺术"的概念和组织形式。家中的各种设备（炉灶、冰箱、马桶、暖器），家的各个建筑部件（廊道小屋、卧室、厨房），都成为积木中的一块，能单独展示，也能拼凑出不同的组合效果。举例来说，那个以纽约之家中的马桶为原型的织物，既能以单独的面貌呈现，也能被放进它隶属的单身公寓里，还能展示于包含单身公寓的公寓大楼中。这种创作方式不仅体现出灵活性，更体现出包容性。

但徐道获的"总体艺术"策略不止于此。各个家装置并不总是常规的、符合日常经验的方式进行组合，比如用嵌套方式完成的《家中家中家中家》、拼接方式完成的《走廊》和并置方式完成的《纽约公寓》。通过更改家的传统布局，它的传统定义遭到挑战：它不再是稳定的、同质的和封闭的。从某种程度上讲，作为艺术家的徐道获完成了即便是顶级建筑师都无法完成的"壮举"：将多座建筑"搬"到一起，制造一个混杂却又逻辑自洽的景观。在打乱重组的过程中，徐道获似乎重新定义了空间的弹性，这些"建筑"既可以微缩成几个行李箱的大小，亦可以伸展出纪念碑式的规模，变成一个跨越边界、跨越种族和文化的世界公民异质社区。在这个社区中，徐道获的东方情怀和西方理想，都可以被安全而稳妥地容纳。

37

世界与我的痕迹

加布里埃尔·奥罗兹科
Gabriel Orozco

人们向他人表达爱意时常说，要将对方捧在手心里。然而，墨西哥艺术家加布里埃尔·奥罗兹科的作品《我手即我心》却让"手心"真正地变成了"手－心"（虽然他并不知道和中文的巧合）。

乔鲁拉市距墨西哥城有一个小时的车程，以烧砖业闻名，奥罗兹科从此处获得了《我手即我心》的创作灵感。和造砖不同的是，这颗黏土心是以他自己的双手为模具的。他将这个"雕塑"的过程用照片记录了下来，然后将捏好的心放进砖窑里烧制。不久之后，喜提"专（砖）心"一枚！

艺术家将这颗心看作是某种自画像。为了保持足够的"真诚"，在塑造这颗心的时候，他选择赤裸着上身，而黏土本身的颜色和他的皮肤非常接近，使得这颗心好像是他身体的一部分。

哲学家本雅明曾说："生活的意义就在于留下痕迹。"奥罗兹科的艺术实践似乎借用了这句话——正如黏土心留下了他的指痕，是其生存痕迹的见证。除了这一特点，他的作品还往往轻盈而诗意：轻盈在于作品制作的过程，诗意在于其达到的反思性效果。在《钢琴呼吸》中，艺术家拍摄了一架琴盖闭合的钢琴，深色的琴盖上有一片泛白的模糊区域，那是艺术家呼吸间的水汽液化而成——这里有人来过。观众会脑补：刚刚是否有钢琴家在此酣畅淋漓地弹奏？又或者，演奏者只是如同《4分33秒》里的音乐家们一样，在此静坐了一段时间，只留下了呼吸的痕迹？《反思的延伸》拍摄了马路低洼处的两滩水，艺术家骑着车在两滩水之间转圈，轮胎留下的水痕深深浅浅地印在原本干了的路面上。"reflection"既是指水里的倒影，又可表示"反思"，那这么循环的"反思"，不正是意指一种原地打转的思维状态吗？《手指尺子》则是一幅极简风格的绘画作品，画面中只有一条条排列整齐、相似却略有不同的线，这些线是艺术家用手比着尺子画下来的。不过，当画到手遮挡尺子，无法继续画直线的地方，奥罗兹科并没有将手拿开，而是将手的轮廓线也画了进去——人依靠自己，是无法画出一条绝对的直线的，但绝对的直线又往往让人忘记，这依旧是手工参与的结果。

| ↑ | 《我手即我心》，玛丽安古德画廊 / 图，1991

| ↑ | 《钢琴呼吸》，玛丽安古德画廊 / 图，1993

| ↑ | 《反思的延伸》，玛丽安古德画廊 / 图，1992

| ↑ | 《猫和西瓜》，艺术家 / 图，1992

　　和大多数艺术家不同，奥罗兹科没有固定的工作室。他觉得，工作室是孤立的人造空间，而他的艺术则跟现实有着很大的联系。因此，他的创作总是发生在生活的具体情境中。他曾在超市里拍过一张名为《猫和西瓜》的作品，西瓜上摆放的是猫的食物罐头，二者的结合让西瓜看上去是猫圆滚滚的身体，造成一种令人发笑的效果；而为了打破超市分门别类的秩序，他将蔬菜区的 5 块土豆压在了一排笔记本上，取名《五个难题》；他在路过一个废弃的市场时，捡起地上被扔掉的橘子，将它们分别放在破败的桌子上，醉酒的路人因此将他唤作"疯狂游客"（也是作品名称）；他将和自己体重一样的橡皮泥球放在路上滚，球体的表面被路况所改造，奥罗兹科将之取名为《屈服的石头》……

| ↑ | 《全垒打》，纽约现代艺术博物馆 / 图，1993

奥罗兹科不光对生活空间进行改造，展览馆也同样不放过。1994 年，奥罗兹科第一次在纽约的商业画廊举办个展，人们对这场展览期待颇高。不过，当展览开幕后，人们进入画廊时，整个空间却空空如也。画廊忘记布展了吗？并不是。因为细心的观众可以发现，每面墙上都挂着一个酸奶瓶的盖子。艺术家是这么想的：因为一个酸奶瓶盖在自己家的墙上挂了好几个月，他觉得很有意思，便认为观众也能欣赏挂着酸奶瓶盖的展览墙。不过，酸奶瓶盖确实不太明显，像丹尼尔·斯波里的一桌残羹剩饭都上墙，或许才"过瘾"。

除了将展览馆"清空"，奥罗兹科还将其改造成商店。通过《猫与西瓜》和《五个难题》可以看出，奥罗兹科很爱超市。而他自己也认为，超市是一个"完美的宇宙"。所以，当他把画廊当作超市来用，也就显得不那么奇怪了。OXXO是墨西哥的连锁便利店品牌，2011年，奥罗兹科将墨西哥当地的一家画廊改造成了OXXO便利店，用来测试以艺术品面貌出现的商品会有什么样的境遇。便利店里的商品与其他的店铺没有差异，区别只在于两点：一是在外包装上，奥罗兹科都印上了自己常常绘制的多色几何图案；二是标价与实际商品相比贵出好多倍。不过，到了展览快结束时，因为太贵卖不出去，艺术家选择了降价处理，最后每件商品的价格和实际价格相差无几。

虽然酸奶瓶盖和生活用品不太像艺术作品，但它们好歹被规规矩矩地放进了艺术空间里，《全垒打》里的橘子就没有这么"幸运"了。当纽约现代艺术博物馆准备展出奥罗兹科的作品时，他却将作品"搬"到了外面：他联系了博物馆周边社区的住户，请求他们在面向博物馆的窗户边上摆放一些玻璃容器，而容器的上面放上橘子——一直以来，都是博物馆在影响和改变整个社区，现在，是时候让社区给博物馆一些"橙色警告"了。

奥罗兹科从小就是个"世界少年"，跟随着身为壁画家的父亲到世界各地游历。现在，他依旧满世界"乱跑"，墨西哥、纽约、日本、意大利……他在整个世界的范围内探索，并在各处留下自己创作的痕迹。

38

身体、性别与未来之思

李昢
Lee Bul

李昢一直活跃在先锋艺术的最前线。

她 1964 年出生于韩国荣州，在一个军事重镇成长到 11 岁。她的父母是朴正熙独裁统治下的左翼活动家，不仅家里时时会被查抄，其父母也不能参加公开的集会，甚至不能出去工作。李昢的母亲便在家里用彩色玻璃珠子制作手工包——尽管外面的世界枯燥无味，李昢的家里却是色彩斑斓。这对她的艺术启蒙具有重要的作用。

李昢在弘益大学完成了雕塑专业的学习——尽管她对于大学生活非常失望。或许父母的反叛精神给了她很大的影响，她说："我是少数分子，这对艺术家来说很有益处。"这种置身事外的状态对创作至关重要。"李昢"这个名字非常中性，在韩语的发音中，这和"空白"一词非常相似。这可以看作是某

种隐喻：她生来空白，并不沾染任何意识形态的底色，她的颜色将在自己的探索中浸染。

李畑的艺术生涯开始于 20 世纪 80 年代。常常用身体和行为进行创作的李畑被看作异类，而韩国又鲜有如此先锋的女艺术家。她回忆道："当时并没有其他参照系，我必须去创造。"

李畑从女性身份出发的创作在以"家长制"著称的韩国意义非凡。直到 2005 年，韩国法定的一家之主还必须是男人。回忆起早期创作的经历，李畑说："人们很怕我，觉得我是一个疯女人……我知道韩国的很多女艺术家都很伟大，因为想要做艺术家，她们就得放弃其他的所有。她们只有艺术，所以都非常强大。"

进入 2000 年以后，李畑将创作的重心逐渐从内在的身体转向了外在的环境。她关注人类创伤、环境变化、技术发展和社会走向，并掺杂了大量的科幻内容。其 2018 年在英国举办的个展"撞击"，就是受科幻小说作家 J.G. 巴拉德 1973 年的同名小说启发而来。她也常常通过作品，向观众提出存在主义式问题：是什么让我们消逝，我们又将走向何方？

《壮丽的辉煌》是李畑最出名的作品之一。这件作品由死鱼和多彩的亮片组成。作品随着时间的推移而产生的变化，将激起人们对美与丑、生与死的二元对立思考。为了防止作品彻底腐烂，鱼体被放置于高锰酸钾之中——尽管其本身不易燃，却提高了其他物质的燃烧效率。作品本身的概念并不复杂，可它展出的过程却颇多波折。1997 年，《壮丽的辉煌》在纽约现代艺术博物馆展出。为了防止作品腐烂，李畑专门定制了一套冷藏系统。但是制冷系统最后坏掉了，死鱼的臭味都蔓延到了楼上德库宁的回顾展上，作品最后被提前撤下。谈及这件事，她笑着说："他们不能接受一个年轻的亚洲女艺术家将整个博物馆填满鱼腥味吧，这我能理解。"但她补充道，"我不能理解的是，他们撤下作品时，

| ↑ | 《壮丽的辉煌》，Linda Nylind/摄，1991—2018

| ↑ | 《电子人 W1—W4》，Yoon Hyung-moon/摄，1998

并没有通知我。这很不尊重人，我是他们邀请来的艺术家。"到了 2018 年，这件作品也出现在"撞击"展的展览清单中。然而经过仔细考虑，在预展开展前的几个小时，画廊决定移除这件作品。不过，就在移动的过程中，作品起火了，展览不得不延期开幕。

　　从创作完《壮丽的辉煌》之后，李昢开始对科幻感兴趣。威廉·吉布森的科幻小说从 20 世纪 90 年代就开始流行了，而在日本漫画中，也常常出现性感的女性机器人。李昢将它们从科幻亚文化中带进了当代艺术的场域，同时又与传统的艺术形式产生关联。《电子人》是非常出名的系列作品。这些半人半机械的"女性"既有着日本漫画中女性夸张的身材，又有着古希腊大理石雕塑的质感。失去了一半肢体的无头电子人被挂在支架上，看起来像是某种未来战争的牺牲品。

| ↑ | 《准备经受脆弱——金属化气球》，Linda Nylind/ 摄，2015—2016

　　她对科幻的痴迷，来源于在那个世界里，人类将有无限的潜力和更多的发展空间。但是，这也意味着将出现更多的不可控因素。李咄创作了很多造型奇特的雕塑，看上去缺少美感和逻辑，甚至可以被称为"怪物"。她说："我们努力去制造完美的东西。失败后变得害怕，然后将之称作怪物。但是我们还得努力，因为那是人类的命运。"

　　而在有些作品中，李咄则直接表现了人类社会曾经受过的灾难。《准备经受脆弱——金属化气球》是一件规模较大的作品，表现了一个长达 17 米的锡箔飞船。该作品是针对 1937 年著名的"兴登堡灾难"创作的。德国载客飞艇"兴登堡号"在与位于美国的系留杆对接的时候被摧毁，死亡人数达 36 人。这件事在当时引起了全世界的关注。而作品《舌头的规模》，则映射了 2014 年韩国的世越号沉船事件。

李㫤的作品还反映出了她对建筑的乌托邦想象。这是她对人类欲望的不可实现性及注定失败命运的异托邦探索的延续。她的乌托邦城市图景灵感来自现代主义者的建筑实践。《追随布鲁诺·陶特》就是受了德国建筑师布鲁诺·陶特作品《水晶山》的启发。作品中的建筑元素仍旧是对当今的社会状态和人类追求完美的欲望的寓言。

李㫤曾经说："我想要解释清楚走过的时代，不同时代的感觉。从某种程度上来讲，我的作品是到达另外一个地点、另外一个时代的旅程。我们行走着，但是故事在景观之中；而当你看过去时，会发现，我们一直在同一地点。"

| → | 《追随布鲁诺·陶特》，Patrick Gries/ 摄，2007

39

别样风格与现实关切

妮可·埃森曼
Nicole Eisenman

妮可·埃森曼的《看电视的人》所表现的生活状态，是当今很多年轻人的梦想：在安宁的夜晚打开一盏暖黄色的灯，和心爱的人窝在沙发上；你看电视我看你，连不言不语也是甚妙的，只需静静体会这份互相陪伴；家里的宠物狗就趴在脚边，惬意地挠着痒痒；即便窗外是百年不遇的流星雨，也让人浑然不觉……

妮可·埃森曼擅长用充气玩具式的卡通人物表现当代生活。不过，她笔下的生活不总是这么浪漫舒适的。如果说《守望者》表现了夜晚的"喜"，那《长夜》就表现了夜晚的"忧"：在一个逼仄的长方形空间表现的房间中，身盖一条薄毯的主人公在暗夜中挣扎，身后的月光将他的轮廓镀上一层银色的光亮。他似乎无法入睡，瞪大眼睛盯着桌旁的手机屏幕，而黑眼圈似乎也更重了一些。

| ↑ |　《看电视的人》，私人收藏，2016　　　　　　| ↓ |　《长夜》，私人收藏，2015

作为现代生活的记录者，手机是埃森曼常常表现的内容。无论是《分手》中以发信息的方式结束一段关系的年轻人，还是《自拍》中躺在床上无聊自拍的中年男子，抑或是《地铁2》中玩着手机游戏等待列车的乘客，这一现代人最常使用的通信和娱乐工具已经深入生活的方方面面。它为我们的日常带来了快意还是焦虑？艺术家并没有给出明确的答案，而是让观众自己判断。

|↑| 《自拍》(局部)，新美术馆 / 图 2014

|↑| 《地铁2》(局部)，安东·凯恩画廊 / 图，2016

| ↑ | 《晚上的啤酒花园》，瓦莱里娅和格雷戈里奥·拿破仑收藏会，2007

　　埃森曼的"啤酒花园"系列是雷诺阿式露天聚会的当代版本。但是和雷诺阿那洋溢着"生存喜悦"的欢乐场景不同，埃森曼的聚会是段落式的，是碎片化的，更像是一群人的孤独狂欢。在《晚上的啤酒花园》中，拥挤的花园中充斥着各色人物，而艺术家也通过不同的技法对不同个体进行了塑造：左下角的两个男性用弗洛伊德式的条状生猛笔触表现；对右下角的绅士的描绘，让人想起塞尚的《玩纸牌的人》；左数第二盏灯旁边的小姑娘，如同童话插图中的金发公主一般纯洁美丽；第三盏灯后面的男女，又有着贝克曼肖像中的夸张与冷峻；在他们的右后方，是一个仿佛戴着恩索尔式面具的人物；画面中景的上方，是一个与骷髅人亲吻的男子，让人想起蒙克悲观的世纪末画作……这些原本不属于一种风格的肖像汇聚到一张图画中，却看不出太多的违和，灯光和几何形式感强烈的酒杯，将画面统一了起来。不过，一切都不统一，是否本来就是一种统一的风格呢？

　　家庭聚会也是埃森曼经常表现的主题。观赏《星期日晚餐》，让我们无法不想起马奈的《草地上的午餐》：在一个体面的中产阶级聚会场景中，竟然会有一位一丝不挂的金发女郎。坐在餐桌前的男性心思各异地看着她，其他人则显得一切如常。女郎手握酒瓶，不知是刚将瓶子放下，还是要举起。这是否是一场家庭矛盾即将爆发的临界点？

　　《贫穷的胜利》也是描绘人物群像。作品勃鲁盖尔式的题目体现了相似的人文忧思。这是一个僵尸般的场景，画面的叙事围绕着一辆丢失了门的破旧轿车展开：坐在驾驶位的，是一位皮肤上布满补丁的裸体女人，她微笑着，红鼻子让她像极了小丑；将手搭在汽车顶上的男人，口袋空空，前面是一个手捧空碗的儿童；魔术师宽衣解带，屁股对着前方，牵引着一排如同玩偶般的盲人，这些盲人来自勃鲁盖尔的名作《盲人引路》；车的另一侧，是各种面色沉重的

愁苦人民（红色的、绿色的、彩色的），他们随车朝着未知的远方前进。

在《阿喀琉斯之踵》和《在火车上的几周》等作品中，埃森曼在处理人物时都用了迥异的手法，好似将不属于同一时空和维度的人强行拉到了同一画面中。艺评家姚强认为，色彩和风格的变化，恰是埃森曼世界观的表达。她使用的从古典主义到表现主义的各种风格，红、粉、灰、黑各种颜色，宣告了风格的统一不过是一种幻象，世界的秩序也从来不是遵循同一种标准。而消灭人们在种族、趣味和生活方式上的区别，并不是共同体建设中必不可少的一环。当她在用自由的手法表现不同人物时，也宣扬了每个人有不被他人影响的权利。

埃森曼是一位勤劳的绘图师。即便在休假的时刻，她也会拿着速写本，随时随地地涂抹着，记录着周边和时代的变化。绘画是否已经死亡？艺术是否已经终结？这对她不重要，而且从来都不重要。她专注的，是记录、创造与自我表达。在这一点上，埃森曼从来没有停止过脚步。

40

与身体有关的一切

杰妮·安东尼
Janine Antoni

经常观看当代艺术展的人，对极简主义的作品形式大概并不陌生。从 20 世纪 60 年代以来，各种几何形体和类几何形体就已为艺术家所用，并以独立作品的面目出现在艺术家作品名录里了。

但杰妮·安东尼的这件《啃食》却很有意思，这当然不在于作品的表象，而在于其形成的过程——这件作品，是艺术家用牙啃出来的。

一白一灰两个块状物的材质分别为巧克力和猪油。啃下来的部分艺术家并没有吃掉，巧克力做成了心形巧克力盒，猪油做成了口红。这两种物品似乎暗藏了艺术家的女性意识和对消费文化的批判。

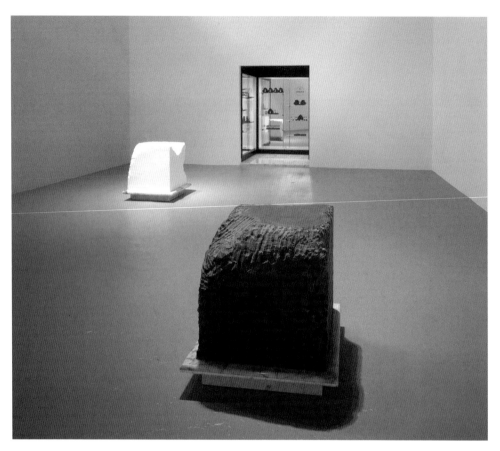

| ↑ | 《啃食》，艺术家 / 图，1992

这件作品神奇的点在于，当知道了它的创作过程，你会不自觉地脑补艺术家啃食作品的样子：她弯着腰或者跪在地上的身体姿态；她大张着嘴，用牙齿犁过作品表面的表情；她边啃边将口中物吐到一边的过程……

| ↑ | 《舔巧克力与搓肥皂》局部，Ben Blackwell / 摄，1993

| → | 杨茂源，《大卫》，艺术家 / 图，2007

　　《舔巧克力与搓肥皂》是由艺术家本人的 14 件胸像雕塑组成的，7 件由巧克力制成，另 7 件由肥皂制成。米开朗基罗等人曾追求未完成感，杰妮·安东尼却追求完成后的磨损感。（中国艺术家杨茂源也对经典胸像进行过"改造"，将各个经典之作磨成了"不太高兴"的模样。）

　　杰妮·安东尼还喜欢画画，但是不是用手。可以猜一下，这件名为《蝴蝶之吻》的抽象表现风格的作品，是用什么画的？

　　答案是：睫毛膏和眼睫毛。左半边用左眼睫毛，右半边用右眼睫毛，中间还留了一条和巴内特·纽曼的"拉链画"类似的长条。不知道这幅画完成的时候，用完了几支睫毛膏，而艺术家的睫毛因使用和磨损又掉了多少根。

| ↑ | 《爱的呵护》，艺术家 / 图，1993

　　杰妮·安东尼还在美术馆搞过一个行为艺术。她在头上涂抹了"爱的呵护"牌黑色染发剂，然后开始用头发拖地。虽然呼应了行动绘画的传统，但其行为，可能和中国的一些书法家更像。随着艺术家将地板从这头拖到那头，观众也逐渐退出了画廊空间。

　　安东尼另外一件有意思也有寓意的作品是这件由 84 条工装裤的口袋拼接而成的作品，名为《摸索》。口袋——衣服上唯一可以短暂地保留人们生活痕迹的元素，手上的各种信息最容易转移之处，也是衣服不外现的部分。不过，"摸索"这个过程，不管是做艺术还是做别的什么，本来就跟插在口袋里一样，既是在黑暗中寻求，而对外又是不可见的。

41

无家可归现象批判

克日什托夫·沃迪奇科
Krzysztof Wodiczko

当克日什托夫·沃迪奇科在 20 世纪 80 年代移居纽约时，这座城市的经济正在复兴，但与此同时，这里的无家可归现象也让他深感触动。尽管无家可归现象是资本主义社会的痼疾，即便身为世界最大城市之一的纽约也不能幸免，但在 30 年代度过"大萧条"的经济危机之后到 70 年代早期以前，这并不是一个在纽约随处可见的现象。统计数据显示，在 20 世纪 80 年代后期，纽约共有七万至十万无家可归之人，占纽约总人口的 1% 至 1.4%。

1984 年，沃迪奇科受邀参加新美术馆的群展"差异：表征与性征"。回忆起住在美术馆附近的生活，沃迪奇科说，"当时的情况非常夸张。那时正值冬季，我住的地方离一个大的流浪汉庇护所很近，离流浪妇女的庇护所也很近。我看到很多人住在街上，通过燃烧轮胎来取暖"，这种情况和周围的环境形成

鲜明对比。"因此，当我看到社区中的一整栋大楼是空着的时候，我感到很震惊。很明显，新美术馆所在的大楼是空着的"。在这种"朱门酒肉臭，路有冻死骨"现象的启发下，沃迪奇科用他最典型的公共投影的方式，在新美术馆所在的阿斯特大楼的立面投射下代表阶层分离的门锁作品。

《阿斯特大楼公共投影》出现在大楼的侧立面，巨大的搭扣锁让其看上去像一扇永远不再打开的旧门。沃迪奇科认为，新美术馆和邻近的其他艺术机构的存在促进了这一地区的士绅化进程，成为这一区域地价和租金上涨的部分原因。因此，尽管新美术馆的租金低廉，但它和周围的无家可归现象也存在着潜在的因果关系。在想到这种关联之后，沃迪奇科又在新美术馆大门所在的正

| ↑ | 《阿斯特大楼 / 新美术馆公共投影》，艺术家 / 图，1984

立面添加了《新美术馆公共投影》，为暗夜中的新美术馆围上锁链，表明这是无家可归者无法涉足的区域。

两年之后，沃迪奇科又创作了《无家可归投影》，该作品计划投射于纽约的联合广场。联合广场修建于 19 世纪初，是历史上很多重要集会和抗议活动的发生地之一，也是当代民众发表政治诉求的公共空间。不同于以往将图像投影于大型建筑物上，这次投影的"幕布"为广场内的四座雕像：开国总统乔治·华盛顿的骑马像，废除奴隶制的总统亚伯拉罕·林肯、《人权宣言》的起草者拉菲耶特以及一座寓意慈善事业的人物雕像。当将流浪者的投影投在这些雕像上时，便会出现蒙太奇效果：华盛顿好似坐在轮椅上；拉菲耶特瘸了一条腿；林肯挂上了拐杖；慈善雕像则变成了乞讨的母亲和孩子。在国家的宏大叙事面前，边缘群体的民生问题似乎总是可以忽略不计。

| ← | 《无家可归投影》，
艺术家 / 图，1986

沃迪奇科将无家可归者称为"新纪念碑"。因此,《无家可归投影》不仅是形象对形象的覆盖,更是新纪念碑对旧纪念碑的挑战。沃迪奇科认为,那些被忽略、作为"社会不受欢迎人口"的流浪者比公共场所中的爱国主义雕像更具稳定性。"被固定在经济和社会地位的最低点并受制于周边环境,无家可归者获得了象征性的稳定,而官方的城市建筑和纪念碑却在不断的地产变化中失去了稳定。"除此之外,他们比传统纪念碑更能触及人性,"无家可归者的形象甚至比最大和最具表现力的城市雕塑、纪念馆或公共建筑都更具戏剧性,因为具有生命迹象的纪念碑是最具颠覆性、最令人震惊的。"

关于这一主题,沃迪奇科更具代表性的作品是《无家可归小车》。小车为城市居无定所的拾荒者所设计,其结构受超市手推车的影响很大,因为艺术家在遇到拾荒者时,他们大多手推超市购物车,以将收集到的瓶子、罐子、纸张、金属等有偿回收物随时放进车内。在确定方案的过程中,艺术家在纽约的大街上问询过拾荒者和其他路人的意见。他也曾向建筑师、艺术家、城市地理学家、社会工作者、活动家和记者展示图纸和纪录片素材。艺术家在几易其稿后,才确定了最终的设计框架,并在该框架内设计出 5 个不同的版本。

流传最广的一个版本是金属制的四轮双层推车。推车下层是一个金属网制成的箱,其装有推车把手的一侧设有开口。车身的侧面可以挂储物袋。车身上方是一个可伸缩的拱形环盖,盖身是透明的,在收缩的情况下和下层的空间体积类似,并可打开一个小座椅供人短暂休憩。环盖可前后展开,长度可容纳一人躺在里面休息。盖身还有一截铁网,可充当窗户之用,铁网两侧附有不透明的防水布。小车的"车头"是锥状的,如同某种飞行器的顶端部件,从而让整个小车有了现代工业的设计感。"车头"可以向下打开,可作洗漱时使用的盛水容器。环盖的中间部分为明亮的黄色,车前身还安装着一面小旗子,这些提高了整个小车的辨识性和醒目度,从而降低被撞击的风险。

| ↑ |《无家可归小车》，Jon Barraclough/ 摄，1987—1989

作为学工业设计出身的艺术家，这不是沃迪奇科第一次设计移动工具。他在20世纪70年代设计了《小车》《咖啡店小车》和《工人小车》等。这些作品都具有社会批判意味。比如，《工人小车》好似一个装有轮子的讲台装置，操作者可以站在上面。但是，小车不会拐弯，也不会折返，只能"一条路走到黑"。通过这种设定，沃迪奇科批判了美国意识形态的一意孤行以及人民对于其前进方向的毫无选择。对于沃迪奇科来说，作为其创作重要母题的"小车"，其价值从来不在于实用的移动功能，而在于"将我们从麻木的睡梦中唤醒"。他将早期创作的小车称为"讽喻工具"。到了《无家可归小车》的阶段，小车进化成了"批判工具"。艺术家如是解释道："批判工具是一种'雄心勃勃'和'负责任'的媒介——一个人或一件设备——它试图传达思想和情感，希望给人类社会的各个领域传递重要判断，从而促进重大变革。"

　　尽管《无家可归小车》的火箭头式设计让它如同一个"城市导弹"，"是打响针对贫穷、被忽视和流离失所现象的战争的隐喻性武器"，但其升级版《都会小车》才真正体现了无家可归者的反抗精神。和《无家可归小车》一样，《都会小车》也为特定的无家可归人群设计。《都会小车》设计于1991年，尖锐的几何形状让其像一辆战车，而较小的体积和车顶的设计又让其有了一丝幽默的意味，仿佛外星人的座驾。小车主要由可变形的铁架组成，外表覆盖有黑色的布料。它可以变成三种模式：行走模式、睡眠模式和行驶模式。流浪者可以开着小车在道路间穿梭。小车中配备了CB收音机、摄像头、监视器和可以将图像在小车间相互交流的便携式数据链路，同时满足交流和监控的双重功能。

沃迪奇科的用意在这个代步工具的名称上便得以体现。在这里，艺术家采用了双关语的文字游戏。首先，"poliscar"（都会小车）是一个合成词，作为前缀的"polis"在希腊语中是"城邦"的意思。在古希腊的城邦中，每个公民都具有集体意识，并会主动参与城邦的事务，他们公开言说并解决公共问题。同样，他们也会被赋予"自由人"的权利。作为自由人，城邦中的每个公民都是平等的。沃迪奇科试图通过《都会小车》来唤醒流浪者们的公民意识，激励他们以积极的态度争取列斐伏尔强调的"接近城市的权利"，从而参与到民主的政治中来。除此之外，城邦中的公民都过着两种生活：公共生活与私人生活，而伴随着城邦的出现诞生的公共生活出现于私人生活之后。对于流浪者来说，其私人生活因被迫在公共空间中进行而失去了纯粹性。"都会小车"为流浪者们提供了一种另类的私人空间。和"无家可归小车"的透明车身不同，"都会小车"的车身由黑色布料覆盖，只在上方留有缝隙般的狭窄窗口，这意味着小车驾驶者可随时观看外部情况，而公共空间则很难看到小车内部。由此，公众对流浪者的感知方式得以逆转：当无家可归者毫无遮蔽地在公共空间中游荡、一举一动皆暴露在外时，人们对其视若无睹；而当他们的形象隐没于"都会小车"之内，消失于并不期待其形象出现的城市景观中时，人们又开始对小车内部的人物产生兴趣：是谁在驾驶"都会小车"，他们是如何操作和行动的？——流浪者们以不可见的方式获得了可见性。

其次，"poliscar"与"police car"读音相同。"都会小车"是对警车的戏仿，被警察驱赶的流浪者们向那些施行暴力执法机构提出抗议。通过"都会小车"，沃迪奇科不仅唤醒了流浪者的公民意识，还肯定了他们作为社会边缘群体的变革潜力。

媒体理论家迪克·赫布迪格说："沃迪奇科对无家可归境遇的生产与再生产状况展开调查，并为无家可归之人提供了生存和自我映照的策略——这些策略是他在咨询了相关的无家可归组织后发展和完善的。"沃迪奇科的调查是双重的：一方面对无家可归者的日常展开研究和问询，从而设计出能为其生活提供便利，同时也以更灵活的方式应对暴力执法机构的装备；另一方面则对无家可归现象产生的原因及相关社会现象进行深入观察。一辆辆寒酸又脆弱的"无家可归小车"在时代的洪流面前可能微不足道，但这种重新开启民众同理心的浪漫化展演却是当代的启蒙运动。

42

游走于真实与幻象之间

大卫·肯尼迪
Dave Kennedy

 大卫·肯尼迪尝试用摄影的方式来重塑城市图景。重新创造出的场景看似真实，实际上已经经过了深思熟虑的变形，他以此种方式质疑照片是否能够完美地呈现世界，并让观众反思日常所见是否真实。被表现的场地都具有这样的特征：它们在城市中司空见惯，却又一直被人们所忽视。

 街角、路边、常见的窗边风景……这些场景最熟悉又最陌生。在他的作品中，这些空间空荡而孤单，但经过仔细观察，你会发现遍布其中的线索，如垃圾堆、招牌、废弃材料等，它们充斥着人类活动的喧闹和嘈杂——城市的矛盾二元性被表现得淋漓尽致。他认为，被废弃的地方往往与人类有着很亲密的关系，他试图唤醒人们与之相关的记忆。在工业文明高度发达的美国，这种景象和问题随处可见。

肯尼迪的作品是美国城市的肖像。每一幅城市肖像的创作素材都来自肯尼迪所拍的上百张充满细节的图片。他将这些图片用廉价的影印纸打印出来，经过精选、组合，然后贴到干净的白墙上。他希望从不同的角度对一个客体进行考察，就好像是穿透了物品的表面抵达它的本质。对于选择廉价的影印纸，他认为，一方面，常用的相纸太贵了，处理方式也不太灵活；另一方面，影印纸的尺寸有限制，迫使他将一整幅大图以分离的方式处理，而重新组合总是会给人很多灵感。另外，廉价的影印纸总是会出现一些随机的效果，如条纹状的错误或留白。这种不可掌控的随机性恰恰切合了他的生命体验和生活态度：生命不是毫无缺点的，物与物也不总是能够完全契合，摩擦和矛盾不可避免。便宜影印纸所造成的效果恰能表达这种不完美，而每次创作随机出现的不会重合的效果，也让"此时此地"具有了唯一性。

肯尼迪的"混合物"系列作品对寻常物的外观进行了改造，以一种幽默却又不失准确的方式解构了人们对第一印象的认识和以此为出发点的论断。此系列包括一些摄影作品和三个录像装置。其中，在摄影部分，最常见的食物成了表现的主角：香蕉、热狗、石榴、牛肉饼等。他将形状、大小、质地和色彩等进行调整，使其审美性得到提升。与摄影师乔科里一样，肯尼迪用 Photoshop 制造出令人信服的幻象。那鲜红的石榴，若不仔细观察，很有可能被当作是生肉中的一块，这种组合挑战着传统意义上人们对事物的认识和解读。这种并置手法暗示了隐藏在物品表面之下的多样性，而这种多样性也适用于人类本身——人类远比看上去的复杂——但我们只有在建立起亲密关系后才可能获得相对全面的视角。

| ↑ | 《紫色的大卫》，艺术家 / 图，2014

　　在录像装置的部分，肯尼迪以自身为表现对象。创作的灵感则来源于他的出身以及早年经历：他是一个出生在太平洋西北部的混血儿，母亲具有意大利和埃塞俄比亚血统，父亲具有爱尔兰和美国原住民血统。而居住环境为二战后安居工程的住宅区内，不同种族和阶层的人在此汇集。在成长的过程中，他经常被人问起"你是谁？"这个问题，这也让他不断地对自己的身份进行重新定位。在不断经历和吸收不同种族的文化后，他将自己定义为不同文化的混合物。

　　在第一个录像《紫色的大卫》中，一张紫色的嘴唇里套着一张一模一样的嘴唇，不断张开闭合的动作显得十分幽默，这与录像本身一丝不苟的技术形成对比，但他巧妙地平衡二者之间的关系。在第二个录像《那猫，那鸟，我自己》中，肯尼迪以角色扮演的方式分身成好几个形象，穿着和表现具有强烈的

反差，从而引出人物内在与外在表现是否统一的问题。同样，在第三个录像《正统》中，肯尼迪借助二重身幽灵向观众揭露了一个隐藏的家族秘密。通过内容可以看出，这些作品的重点不在于个体生存，而在于全球化时代的混合共生。通过模糊时间和空间、现实和幻象的边界，肯尼迪的录像艺术反映了人类对于美好、尊敬、冷漠、丑恶等共同体验。

对于为何要以"幻象"为主题进行创作，肯尼迪认为，他希望去除人们看到事物表面时那种先入为主的观念。很多人曾经问他是不是黑人，他认为单单从肤色来定义一个个体是非常肤浅的，视觉认知完全无法担此重任。有很多方式去证明人之所以为人，因此他选择用非常态的手法去表现。他希望重构事件，使其成为一则寓言或一种象征。而这些事件的范围很广，是对在多元文化的世界语境下的宗教、政治、健康以及家庭的掠影。肯尼迪将自己艺术家的身份定位为"炼金术士"，致力于将梦想、对话以及物象最有价值的一面呈现出来。

肯尼迪的作品多以摄影和音像制品为主。然而他并不是照搬现实，而是对所呈现之物进行了加工处理。他认为，当摄影师将照相机摆放在一个人面前时，摄影师就主导了被拍摄物体的命运。此时，摄影的作用是双重的：既是一种记录，又是一种操控。这种双重性激发他不断创作的欲望，目的在于揭示人们接受所见之物的心理机制。他常常对同一个主题进行二次甚至三次拍摄，最后作品将会呈现出多种面貌：真的、假的、似真似假的。而这种改变会吸引观众的眼球：当观者发现作品里暗藏玄机时，他们就会延长观赏的时间。

43

灿烂的桌面

霍利·库利斯
Holly Coulis

在加拿大艺术家霍利·库利斯这里，静物不再仅仅是寻常的物体，而是"桌面研究"的主体物。库利斯研究的不是表面的真实，甚至不是塞尚笔下的"本质"的真实，而是一种想象的真实。在库利斯的笔下，香蕉、苹果、瓷盘、陶罐……这些现代餐桌上的常见之物，脱离了体积、脱离了材质，甚至脱离了原本的颜色，形成了独特的桌面景观。

库利斯笔下的物体颜色没有渐变。不同的颜色好似在平面中蔓延，然后被表示物体形状的边缘线阻断前进的脚步。颜色和形状的组合让每个部分都独一无二，因此，假如沿着边缘线将画面切割，每幅作品都是简单好玩的连锁拼图。

但是，尽管每个色块都干净而饱满，却又在物体重合处变透明了。在《桌

上的水果》中，3个硕大的水果挤在一起，分不清上下的叠加关系。在这里，3个水果变成了有色镜片，每叠加一次，颜色都会产生变化，像是一种折射的游戏。我们只能在没有重合的边缘处辨认水果本来的颜色。通过人为的透明性折射改造，库利斯从原本较少的颜色中衍生出了无数其他的可能性。在《玻璃器皿和大葱》这幅作品中，情况也是如此。由于玻璃器皿的透明性，后面物体和前面物体的叠加产生出很多不规则的形状，原本单纯的画面变得丰富了。

| ← | 《桌上的水果》，克劳斯·冯·尼希茨桑德画廊 / 图，2017

| ← | 《玻璃器皿和大葱》，克劳斯·冯·尼希茨桑德画廊 / 图，2014

|←| 《一排橘子和折角的纸张》，克劳斯·
冯·尼希茨桑德画廊 / 图，2017

在 15 世纪晚期，以波提切利为代表的欧洲绘画大师就物体边缘线的处理问题给出了自己的解答。他们强调了线的作用，从而减弱了画面的体积感；而到了达·芬奇的时代，线的作用被弱化，空气透视法的使用模糊了不同颜色物体之间的界限，画面的真实感增加了。到了 18 和 19 世纪，现代主义者开始向平面回归，线又被广泛地运用到绘画作品中。库利斯的艺术就是沿着这条路走下来的，但是也更极端。

库利斯笔下物品的边缘线的颜色是"没来由"的。既不从属于物品，也不从属于环境。原本的不在场使得它的在场格外引人注目。在《一排橘子和折角的纸张》这幅作品中，橘子主要的边缘色是紫色，影子的边缘色是淡绿色，纸张折角的边缘色是粉色。并且，主边缘色旁边一定会有两个形成反差的次边缘色。这些线条的轮廓是绒毛状的，从而形成一种霓虹灯般的效果。这让人想起伟恩·第伯的风景画。

库利斯在影子上做了很多文章。它们时有，时无；时而是倒影，时而是阴影；时而源自真实，时而源自想象。在《角落处的水果与水罐》中，物体倒影的颜色是真实的，是降低纯度和明度的物体原色；而倒影的形状却是想象的，那拉长的倒影仿佛是夕阳余晖的成果。在《橘子和带把水罐》中，玻璃桌上物品的影子又变成了顶灯作用下投射的阴影。和只有明度变化没有颜色变化的真实影子不同，这些影子由多种颜色组成，凸显了存在感。在《橘子塔和影子》中，影子更加"任性"了。罐子和"橘子塔"影子的朝向使人无法确定光源的唯一性，而墨绿的颜色也使人怀疑影子的构成作用超过其物理作用。而在《猫和薯片》以及《白色的桌子，红色平底玻璃杯》中，物体又没有了影子，如同漂浮在桌面上。

|→| 《角落处的水果与水罐》，克劳斯·冯·尼希茨桑
德画廊／图，2015

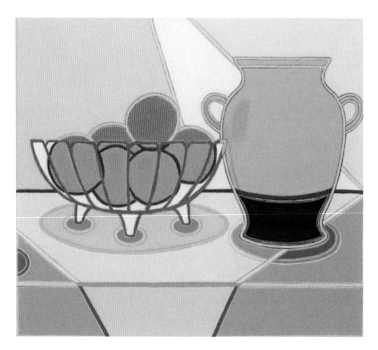

| ↑ | 《橘子和带把水罐》，克劳斯·冯·尼希茨桑德画廊 / 图，2015—2017

| ↓ | 《橘子塔和影子》，安娜·马拉画廊 / 图，2015

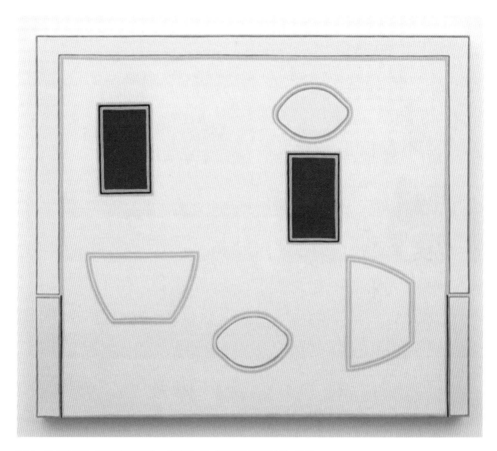

| ↑ | 《白色的桌子，红色平底玻璃杯》，克劳斯·冯·尼希茨桑德画廊 / 图，2017

　　可以说，库利斯将静物当作了"容器"，来装载自己对绘画元素的探索和想象。因此，我们看到的，既是桌面上稳稳放置的水果和餐具，也是抽象的线条、精巧的构图和交相辉映的颜色。它们已经脱离了客观的物象，成了独立的存在。

44

不仅仅是好玩儿

妮娜·卡查杜里安
Nina Katchadourian

《原始艺术》这幅画面，乍一看，你会以为这只是一张普通的、随意摆放的书籍的掠影对不对？

再仔细看看。

好吧，假如你不是很精通外语，或者外语不错，却也没看出什么不同的话，那就让我来告诉你——这是艺术家妮娜·卡查杜里安的作品，作品的玄机就在于，这几本书的题目，组成了一句话：

原始艺术（Primitive Art），只需想象（Just Imagine），毕加索（Picasso），是被狼养大的（Raise by Wolves）。

这件作品出自卡查杜里安于 1993 年开始着手的"分类的书籍"系列，到

| ↑ |《原始艺术》，艺术家 / 图，2001

现在已经有一百多件了。她制作每件作品的步骤都是类似的：从朋友的私人藏书或者图书馆的书籍中，选出几本书放到一起，使书籍的题目可以按排列顺序阅读。而连续起来的语句，有时会形成一首小诗；有时会反映藏书机构的某些特质；有些则会是书主人性格的反映——当然，有些也会很有趣，比如下面这件作品《海边的一天》：

海边的一天（A day at the beach），浴者（The Bathers），鲨鱼1（Shark 1），鲨鱼2（Shark 2），鲨鱼3（Shark 3），突来的侵扰（Sudden Violence），寂静（Silence）。

卡查杜里安 1968 年出生于美国加利福尼亚州，在加州大学圣地亚哥分校获得了艺术硕士学位。从童年开始，她就经常到芬兰半岛上的小岛度过暑假（其母为瑞典人，持芬兰国籍）。卡查杜里安的奇特思维从这时就开始萌芽了。在第一次去芬兰时，她从父母的花园里捡了一块石头，然后在小岛上找到一块形态近似的换掉并带来。之后到达了另外的小岛，她也会重复这件事。经过多年的实践之后，这一行为最终以摄影和装置的方式，组成作品《翻译练习》。而最终换回来的一块石头，被她放在柜台上展出，"就好像是一个句号一样"。

《被修补的蜘蛛网，第8号》，艺术家 / 图，1998

 是的，就是这么"随意"。卡查杜里安的作品常常和她旅行中的突发奇想有关系。其1998年的作品《被修补的蜘蛛网》也得益于旅行的经历。在一年夏天，她在葡萄牙的一处森林旁边待了六周之久。她看到森林中和房屋上的蛛网，突然有了主意——她要将破损的蜘蛛网修补好！将网修好并不是一件轻巧的事，她当然也摸索了很久。卡查杜里安的工具是红线和胶水，通常是将网补好，或者补到蛛丝再也承受不了红线的重量为止。在一张网上，她还用红线打出了广告："专业补网，价格超低！请拨打……"神奇的是，有一天早上，当她发现自己补好的网的红线掉在地上的时候，她以为是风刮掉的。但是定睛一看，原来是蜘蛛不满意她补的网，将她的红线拆掉，自己又把网给补好了。

| ↑ | "洗手间的佛兰德斯风格自拍"系列，艺术家／图，2010

　　卡查杜里安在到达旅程目的地的路上也没闲着。她最广为人知的作品系列是"洗手间的佛兰德斯风格自拍"，那是她在各个飞机上的厕所里进行的手机自拍，画面中的道具都是在飞机上就地取材的。第一次，她只是将厕纸放到了头顶上，对着镜子自拍了一张；后来，这些纸有了更加多样的造型；最后，毛巾、旅行枕头、塑料袋等，都派上了用场。虽然卡查杜里安采用了弗兰德斯式的禁欲表情，但有点像憨豆先生的面容以及整个创意的诙谐性都让人们忍俊不禁。

除了自拍系列，影像作品《耐力》也跟卡查杜里安的身体有关。她在自己的右门牙上，投射了一部影片——欧内斯特·沙克尔顿在1914年乘坐"耐力号"轮船到南极探险的纪录片（10分钟片段）。当影片在播放时，她尽力保持笑容，以维持在牙齿上投射的状态。视频播放的屏幕很大，至少长2.5米，以保证观众能看到牙齿上的纪录片内容。与纪录片同时播放的，还有她为了维持笑容越来越痛苦的呼吸声和吞咽不断流出口水的声音。"耐力"在这里一语三关——既指"耐力号"轮船，也指沙克尔顿爵士探索南极时的超强忍耐力，当然，还指代卡查杜里安本人在作品中挑战的身体极限。

　　另外一件和身体感觉相关的作品为《月球上的迟疑》。这件装置作品由一段在漆黑的房间里播放的音频构成，令人迷失方向的黑暗房间象征着宇宙空间。当参观者进入房间后，就会听到1969年阿波罗11号登月时宇航员在外太空录下的声音。但是，阿姆斯特朗的宣言"对一个人来说，这不过是小小的一步，对全人类来说，这却是一大步"却并不在录音之中。艺术家剪辑了突出机器杂音和人在迷失方向时发出的声音，比如"这个……啊……就像……嗯……"这种反英雄叙事的祛魅实践，拉近了体验者与宇航员之间的距离；而含糊不清的呢喃，也让人更加深切地体会到宇航员在宇宙中的无助与孤寂。

　　有趣的是，卡查杜里安在《月球上的迟疑》中故意去除了语言的叙事性，却在另外一件装置作品——《讲话的爆米花》中"无中生有"出非生命体的语言。艺术家将麦克风置入爆米花机器中，隐藏的电脑会启动程序将爆破的声音转化成摩斯电码，然后翻译成人类的语言。比如，经过翻译，爆米花发出的第一个词汇是"我们"（we）。当然，中间也会夹杂着很多不知所云的内容。在装置的展出期间，艺术家每天都会将爆米花"说"了什么记录下来，打印后贴到展厅中供观众"解码"。

| ↑ | 《超市谱系学》，艺术家 / 图，2005

 卡查杜里安的艺术实践还涉及商业和消费社会——仍是以有趣的方式。她的"家谱"系列让不同的自然物和人造物拥有了"姻亲"和"血缘"关系，比如飞机家族和岩石家族等。而在他的《超市谱系学》中，出现在超市物品包装上的人物都成了一家子。比如，阳光少女葡萄干包装上的少女和圣保利女孩牌啤酒瓶上的女孩是姐妹，而后者嫁给了塞缪尔·亚当斯（一个啤酒公司），继而生下布朗尼牌纸巾包装上的"猛男"……艺术家将这些符号赋予了亲缘关系，虽然让人忍俊不禁，但这背后的"家族"，其实与人类社会发展的命运有着暗合之处——假如超市系统中涉及的人物最终出自一个大家庭，那么商品社会必定掌握在少部分垄断家族企业的手中。

 虽然已年过半百，但卡查杜里安的创作欲依旧不减，她仍在以自己独有的方式介入和探讨当下。谈及人们对自己的评价，卡查杜里安在接受《纽约时报》访问时表示："欢乐、奇妙、好玩、幽默……都是挺好的评价。但是我并不只是在开一些小玩笑。"玩笑背后的深意，你体会到了吗？

<div style="text-align: right">

45

</div>

黑人的面孔

艾米·舍若德
Amy Sherald

　　艾米·舍若德 1973 年出生于南卡罗来纳州哥伦布市，本科毕业于克拉克亚特兰大大学，又在马里兰艺术学院取得了绘画的硕士学位。2016 年，她的作品《艾维辛小姐》获得了国家肖像美术馆举办的"Outwin Boochever"肖像大赛的一等奖，并获得了 25000 美金的奖金。作为获奖回报，她为美术馆专门作了一幅画像，成为美术馆的永久收藏。

　　在获奖之前，她的艺术之路走得并不平坦。直到 38 岁之前，她都在餐厅做服务员。她倒是可以坦然面对这种过去，因为"这种（服务员）作息可以让我很集中地进行创作。"或许是这种随遇而安又永不言弃的精神，才让她的人格和绘画有了不一般的力量。

| ↑ | 《艾维辛小姐》，弗朗西斯和伯顿·雷弗勒收藏会，2016

艾米·舍若德的肖像人物皆为黑人，皮肤的刻画并没有运用其他的色彩，大片重色为衣着和环境的浓烈色彩提供了平衡。她自己则表示：作品想要探索"颜色"作为种族表示的可能。人物的肤色回归本真，不再受环境颜色的影响。这种做法是对种族和环境关系的理想化，而艾米想通过这种方式对主流的黑人历史提供新的可能，而绘画也由此产生了文化身份。

当然，这种艺术理念的形成，和艺术家本身的经历脱不了干系。她说："从上学开始，我周围就很少有黑人的同学和朋友，基本上是白种人的世界。所以我很早就意识到自己的行为举止、言论、着装都是被注视着的……

自我叙事——对于我们黑人来说，并不是经常有机会去实行的。

填补我们这一群体的文化空白对我来说非常重要。我不能说这是出于本能，因为我读了研究生，学到了相关语汇，世界才会变成我现在认识的这个样子。你看到了所有的文化和社会结构，并且了解了产生的缘由，你才会知道艺术并不是小时候随便在本子上画画的那个样子。"而她绘画的终极目的，则是："我希望人们可以从局限的刻板印象或者被环境、家人、朋友、肤色、阶级所控制的特定身份中解放出来。在想象的世界里，尘世的规则可以被打破。我只想让观者们看到因为环境的局限而无法触及的全新世界。"

舍若德认为，绘画这种形式具有其他艺术形式无法替代的功能。比如，它为关于"性别"和"平等"的公开讨论提供了可能。因为艺术为事物提供了隐喻，它成为人与人交流的暗语和媒介。人们在讨论"性别"和"平等"时，面对的不是彼此，而是一件作品，这避免了他们正面交锋时的尴尬和不舒服。而绘画的不能言说性，在她这里由局限变成了优点。

46

种族的，非种族的

艾达·慕伦
Aida Muluneh

初看艾达·慕伦的人像摄影，你会被她梦幻、激烈又相得益彰的用色惊艳到：背景、衣物、皮肤，所有的颜色都有一种原始的热烈——非洲这块大陆，也是原始而热烈的。可是奇怪的是，画面颜色并不能让人想起印象中的非洲，倒是颇有一种现代感，让人想起马列维奇，想起蒙德里安，也想起各式各样的时尚大片。从这一点来讲，她的摄影是形式主义而非表现主义的。

艾达·慕伦摄影中的国际性元素来自其成长经历。1974 年，艾达·慕伦生于埃塞俄比亚首都亚的斯亚贝巴。之后，她在塞浦路斯、希腊、英国和也门度过了自己的童年时光，1985 年定居加拿大，并在此地读完中学。2000 年，她获得了美国霍华德大学的媒体学学位，并以图片记者的身份入职《华盛顿邮报》。之后，她回到埃塞俄比亚，并在亚的斯亚贝巴创立了"艺术发展与教育协会"，努力提升非洲艺术家在全球的影响力。

这些人生经历，都让她的作品并不局限于种族言说。她的作品很少显示黑人原本的肤色但黑色并不少见，纯黑的头发，黑色的装饰圆点，而这些并不是黑人皮肤偏古铜的自然颜色。这一点和艾米·舍若德的肖像绘画相反，虽然二者的作品在表现方式和营造氛围上具有一定相似性，但是在后者的作品里，人物的肤色真实，并且毫不掺杂环境色，似乎有意突出种族特征。而在慕伦的摄影中，人物的皮肤被彩绘占满，通常是蓝色和白色，偶尔会在眼睛下面露出一点皮肤的本色——但是，过少的面积使得它们不再是人物原有肤色的提示，倒像是为了装饰眼部而涂上的颜料。而慕伦的意图，正如她在《艺术新闻》的采访中所说的："在我的眼中，这些涂满颜料的脸是没有国籍和种族的，就像是空白板一样。"从一定程度上来讲，她就是通过抹除黑人皮肤的固有色来表达这种目的。不知怎的，这让我想起了迈克尔·杰克逊为了脱离自己的黑人身份而漂白皮肤的传言。

　　但是，她的作品又是蕴含种族特色的。首先，用颜料装饰身体，本身就是非洲多元文化的传统。我们通过纪录片和电影来了解非洲，而在这些作品中出现的人物，面部或身体往往是用颜料装饰的。因此，不管颜料装饰是否占据非洲文化的重要位置，它都已经成了非洲的标志。白人也会用颜色来装饰身体，比如体育赛事中观众在脸上画上国旗或者其他加油打气的图案，比如各个年龄层的人都会用文身来装饰皮肤。但是大片地给身体涂抹颜色，只能让人想起非洲。再者，尽管皮肤的颜色不是黑的，典型的面部特征也早就提示了其黑人的身份，观者不可能忽略这一点。假若画面中的人物换成白人，其视觉冲击力就会大打折扣——白人本来就有着斑斓的色彩：浅色的皮肤可以偏白、偏黄、偏红；可以长色斑；眼睛和头发的颜色也是五彩缤纷的。而黑人的"黑"，则是他们的显著标志。有多少笑料是围绕黑人的"黑"展开的？黑人身份证的复印件通常只看得见白牙；人们调侃黑人的素描肖像多浪费材料；数合影人物

的多寡时，往往会因为有个人是黑人而被漏掉……我们在提及黄种人时，更经常用的词是"亚洲人"（英语里常用的也是"Asian"而不是"yellow"），而我们提及黑人时，更多是用"黑人"，而不是"非洲人"。在慕伦的摄影作品中，黑人"黑"的丧失，则是抓住人眼球的很重要的因素。所以她的"去种族化"表达，恰恰强烈地提示着种族性。

从总体上来说，慕伦的作品可以归入超现实主义的范畴，达利和马格利特的清晰一派（高分辨率也是他们成功的关键因素）——尽管其超现实性并不如大师们张扬，并且更多是出于表现形式而不是表达感情的需要（这种猜测也可以从人物冷漠的面部表情得到证实，他们只是形式的承载者，并没有多变的内心，这一点也像极了时尚大片）。在《归一》中，画面中出现了4只手，后面伸出的两只红色的手，不知道是暗示其后还有一人，还是画面主角背后长着一双类似翅膀的手。在《浪漫死了》中，人物出现了两张脸，仿佛是时间和空间的连续动作。在《怀旧》中，她将涂上色彩的人和老照片中的人并置在一起，

|←| 《归一》，艺术家／图，2016

似乎是暗示某种戏剧性的变化。在《事物破碎》中，一位女士装扮成男士，手捧鲜花，蓝色和黑色的条带在背景中交错而行。在《约定的规则》中，将衣服合起来的手并不来自被描绘者本人，而来自画面之外。在《献给那些在风中飘扬的人》中，人物背后虽有房屋，但二者正如题目所暗示的，漂浮在宇宙中，让人想起表演漂浮神技的印度人……

以上都是我在观赏其作品时的感受，而这些感受和作者的某些声称是不吻合的。她说一些图像"就像是私人日记的内容"，她说"想让非洲更容易被消化"，她说画面的颜色"既美丽，又骚动，就像是一场不能阻止只能眼睁睁看着发生的车祸"，这些我都没有感受到。慕伦对于种族和非种族的表述也具有一定的矛盾性：既想避免种族身份，达成文化共识，又要突出非洲、寻找故土埃塞俄比亚。或许她还没有想清楚，又或许她只不过是在迎合不同人群的心理。不管怎样，已经成型的都应成为过去式，只看未来是否有惊艳的突破。

| ↑ | 《浪漫死了》，艺术家 / 图，2016

| ↑ | 《怀旧》，艺术家 / 图，2016

47

不留痕迹的痕迹

河原温
On Kawara

　　1965 年，当日本艺术家河原温定居纽约时，他或许还不知道，自己将成为观念艺术家中非常独特的存在，这是他人生与创作的分水岭。在之前的时光中，他的人生是"居无定所"的：1932 年，河原温出生于日本刈谷市，1951年上完高中后搬迁至东京；1959 年，他跟随作为工程师的父亲到墨西哥生活；1962—1964 年，他旅居巴黎并在欧洲各处旅行，其间有几个月住在纽约。而在定居纽约之前，他在艺术上也进行了多种尝试：东京时期，他的具象绘画以表现主义风格为主，并以前卫艺术家的姿态关注社会现实问题，尽管之后他对这一时期的创作绝口不提。1964 年的"巴黎——纽约图画"系列变得平面而抽象：他在纸上画下一些概括而随意的地图、建筑草图、表格式的图案、散落的符号，或者写下一些语义模糊的文字。尽管风格不够稳定，此时的作品已经有了其成熟时期作品的极少主义色彩。

　　河原温最著名的作品是他的日期画（Date Paintings），即"今天"

（Today）系列。那是一个个单色的画面，上面写着作画当天的日期。除了画面上表示日期的数字，"今天"系列还和众多的数字产生关联：从1966年1月4日到2013年1月12日，河原温在47年间居住的超过112个城市里，用深灰、蓝、红3种颜色，创作了将近3000幅日期画。用半个世纪的时间创作一件作品，这让人想起我国台湾艺术家谢德庆的名言："我的作品不是一件，而是一生。"这些日期画看上去千篇一律，唯一展现的日期所用的印刷体也显得毫无个性，但在这数以千计的苦行僧般的劳作中，我们仍能看到一些变化：由于是手工调制，即便是相同颜色的作品，色调也有着细微的差别；尽管日期都采用印刷体，但字体稍有不同；日期的写法也因他所处的位置而产生变化——如果他当时所在的地理区域不使用罗马字母时，他便用世界语书写；画布的尺寸不尽相同，但均符合1～8号的标准尺寸（即从8英寸×10英寸到61英寸×89英寸，1英寸=2.54厘米）。看不到的变化则是，这些看似简单，能很快完成的作品，实际上要花费艺术家4～7个小时的时间——尺寸越大，花费的时间可能越长。如同很多日本工匠一样，河原温遵守着严格的创作步骤，这甚至成为他反思艺术、反思人生的修行仪式。在当天结束时，如果绘画还未完成，河原温就会将它销毁。这就产生了另外一种变化：他每年的创作量并不稳定，少的时候几十幅，多的时候二百多幅。

|←| "今天"系列，部分作品

从较早的某一个时刻开始，河原温的日期画会配上装有当天剪报的盒子。比如，1970年1月20日的英文报纸报道了尼克松总统任命大法官的新闻；1973年3月4日的法语报纸的头条是"敢死队已经处决了三名人质"；在2001年9月13日的报纸上，出现了世贸大楼遭到袭击的照片。报道不同地域事件的报纸为单调的日期画添加了空间维度和叙事维度。可以说，河原温是在知晓"今天这个世界上发生了什么"的情况下创作这些作品的。在这些不动声色的"日期日记"中，他没有发表对世界的看法，也没有记录个人境遇。

在开始创作"日期画"以后，河原温不再出席展览的开幕式，不接受媒体记者的采访，也拒绝让公众了解作品以外的自己。这似乎和主流的观念艺术大相径庭。包括劳伦斯·韦纳和芭芭拉·克鲁格在内的观念艺术家总是要用口号般的文字表达观点，并希望通过艺术的力量产生更多的社会影响。河原温则希

| ↑ | 1970年2月5日发给艺术家索尔·勒维特的"我还活着"电报，勒维特收藏

| → | 1969年11月1日寄给艺评家露西·利帕德的"我还活着"明信片，收藏地未知

望将自己的存在感降到最低。不过，河原温并不是一位避世隐居者，他走过很多地方，见过很多人，也拥有很多朋友。在其艺术家朋友丹·格雷汉姆的印象中，河原温博学多识，并且对"世界文化"抱有强烈兴趣。他的系列作品"我还活着""我起床""我读过""我遇见""我去过"暗示了他生活的充实。其中，前两个系列用了"邮寄艺术"（mail art）的表现形式。"我还活着"系列由大约900封电报组成，那是河原温在1970～2000年从数十个城市发出的，电报上的内容都是同一句话："我还活着（I am still alive）。""我起床"系列则稍有变化，那是在1968到1979年间，他给不同的朋友寄出的近1500张明信片，每张明信片上都写有他当天起床的具体时间，背面的图片则是世界各地的名胜。和典型的邮寄艺术以展示个性化作品并达到沟通交流的目的不同，河原温只写下简短的、看似无关痛痒的文字，并且，他似乎从来不期待对方的

回复。当邮局发出这些信件时，他的作品便完成了。"他为什么告诉我他还活着？""他于彼时彼刻起床了，然后呢？"这些收件人的具体反应以及他们的真实回信，都被掩埋在那些盖上邮戳的信件作品之下了。

"我读过""我遇见""我去过"则记录了河原温看过的书、遇见的人和走过的地方。其中，"我去过"由黑白地图组成，上面用红色标记了1968～1979年河原温的行走路线图；"我遇见"记录了艺术家在1968～1979年每天见过的人的名单。"我读过"是数本剪贴簿，上面粘贴着他于1966～1995年看过的剪报，他还在上面用笔做下标记；我们知道了艺术家去了哪些地方，但不知道他在何处逗留，又有哪些路途奇遇；我们知晓了艺术家读过哪些报纸，却不知道相关内容为何引起他的兴趣，那些标记和他的个人生活又有何联结；我们了解了艺术家每天见到了什么人，却不知道他们是

|↑| "我读过"1969年的一页，Artspace/图

事先约好还是不期而遇，是谈天休闲还是有要事商议，甚至，一个名字在每一天的记录中都会出现，但我们却不知道他和艺术家的具体关系。表面上，艺术家记录了个人的日常生活，甚至有些"事无巨细"，但是，存在永远不是这么简约，存在需要一些闪光的时刻。于是，他的言说似乎都等同于"沉默"，这大概也是河原温的第一个个人回顾展被命名为"沉默"的原因。他总是以"不留痕迹"的方法留下痕迹。

|←| 1977年4月28日的纽约路线图，出自"我去过"系列，古根海姆博物馆

从 1969 年开始创作的日期作品《一百万年》看似比"日期画"更加枯燥，然而，这部字典般的书籍却让人体会到艺术家的浪漫。《一百万年》分为上下册，上册为"过去"，书中密密麻麻地写下公元前 998031 年直到公元 1969 年这一百万年的年份；下册为"未来"，写下从公元 1993 年到公元 1001992 年的所有年份。当河原温写下公元前 998031 年的时候，他是否想象着这远比神话世界的"创世纪"更早的鸿蒙世界？当他游走到公元 1001992 年时，他是否怀着对永世不灭的憧憬？在完成这两本厚厚的"著作"时，他已经超越了具体时空的限制，变成了一个宇宙的界外者，俯瞰着世界的芸芸众生。或许，从开始创作日期画时，他就怀着此种心情了，这也就解释了他为何总是十足的冷静。

《一百万年》可以看作"今天"系列的补充。在"日期画"中，只有活在当下，沉浸在每日的修行里，没有过去和未来；而在《一百万年》中，所有的今天都不在场，有的只是看似无尽的回首和展望。通过这两组作品，河原温一生所受的佛教、神道教和基督教等宗教的影响得以显露：他通过"今天"记录了此时，又通过《一百万年》获得了永生。

| ›| 《一百万年》，Art Basel/图，1999

48

重新定义行为艺术

安妮·伊姆霍夫
Anne Imhof

德国艺术家安妮·伊姆霍夫自从业以来就获得了很多关注，并且，随着时间的推移，这种关注有增无减。2015 年，她获得了柏林国家画廊年轻艺术家奖——这个奖项两年颁发一次，被誉为德国的"特纳奖"。2017 年，她又在第 57 届威尼斯双年展上获得了最高奖项金狮奖。而拿到这两个重磅大奖时，她还不到 40 岁。

助其获得柏林国家画廊年轻国家艺术奖的是两件行为艺术作品——《狂怒》和《交易》。其中，《狂怒》将演讲的破碎片段与非语言的表演形式结合——表演者在空间中小心地移动，面无表情，其穿着也没有明显的特征。整个表演没有任何高潮，人们好像在看似无效的交流中感受时间的流逝。《交易》于 2015 年初在美国纽约现代艺术博物馆的 PS1 馆里表演过，整场表演分两天

完成，共计 4 个小时（几个小时的表演在伊姆霍夫这里是常态）。9 个表演者排成一条水平线，将乳酪们从一个盆里运到另外一个盆里。在传递的过程中，乳酪会滴到他们的衣服、头发，以及手指尖上。乳酪在这里的作用就好比是"货币"，在传递的过程中，每个人都会受到"污染"。

2016 年，伊姆霍夫创作了歌剧行为艺术作品《焦虑》。《焦虑》分为三幕，分别在不同的时间和不同的地点表演。其中第一幕于 6 月在巴塞尔艺术馆；第二幕于 9 月在汉堡火车站美术馆；第三幕于 10 月在蒙特利尔当代艺术博物馆。这部歌剧作品的元素包括音乐、文字、雕塑以及演员、猎鹰和多架无人机。其中，作品中的音乐为伊姆霍夫创作，表演者中也有其伴侣伊莉莎·道格拉斯。

|↑| 《焦虑II》，Nadine Fraczkowsk/ 摄，2016

拿第三幕场景来说，瘦弱、漂亮并且面无表情的演员们在充满烟雾的房间中活动着，其肢体动作虽然有事先编排的痕迹，但也具有强烈的自发性和可变性。这并不是一个舞台，演员和观众之间也没有明确的界限，他们之间的距离可以非常近，两名演员之间甚至可以填满观众。对于其主题"焦虑"，整个场景即使不使人害怕，至少也会让人感觉有些不安。他们有的在为对方刮体毛，有的在沿着墙壁不断奔跑，仿佛在迷宫中打转；有的在表演"意外"——从舞台上跌下，落到其他人的双手之中；有时只是静静地站着或坐着，甚至会和周围的观众对视。伊姆霍夫坦言，《焦虑》"在整体上属于抽象作品"，从而使得观众们在观看时产生一种不明晰、不安分的感觉。

| ↑ | 《浮士德》，Nadine Fraczkowsk/ 摄，2017

在第 57 届威尼斯双年展上，伊姆霍夫更是大放异彩，其作品《浮士德》为德国馆赢得了金狮奖的荣誉。在奖项还没评出之前，她已经被列为得奖的重点人选，于是，在双年展刚刚拉开帷幕之时，去往德国馆的人已经络绎不绝。人们会发现，德国馆的门口有两只用围栏围起来的杜宾犬（伊姆霍夫的作品中常常会有动物的身影，除了杜宾犬和《焦虑》中的猎鹰，其作品中还出现过野兔和驴子），它们的凶悍好像是为了守护某种宝藏，同时也为观众的不安提供了心理上的预热。踏入德国馆的大门后，气氛变得骤然紧张起来了——大厅内都是透明的玻璃地板，踏上去如同踩在空中。而地板的下面，皮革垫子、手铐、勺子、链子等以小堆的方式散布。除此之外，德国馆还有几个可以从窗户内看过去的小房间。其中一间内有一个连着水管的工业水槽，令人联想到屠宰场、监狱或者太平间。整个场馆里散发着卫生消毒剂的味道，让人想起医院等地方。

表演者充分利用了这个空间。大部分都在玻璃地板下面进行表演，他们只能以佝偻的姿态移动，玻璃之上的观众对其行动一览无余。在这些表演者中，有的人在点火，有的人在孤独地歌唱，有的人以爬行的方式穿行在这个地下空间内，有的人在表现着睡眠的疲惫状态。展厅之内，一些表演者在观众群中舞动，一些人甚至站或坐在安装在墙上的支架上；展厅之外，有的表演者在和杜宾犬互动，还有的表演者骑坐在延伸到馆外的玻璃墙上。过了一会儿，随着馆内响起的工业噪声，表演者们聚集到一起，排成队列，慢慢地走过房间，就好像是走过一个 T 台。他们走到场馆的最前面，再返回到舞台的中央，面无表情地看着正在拍摄他们的观众。最后这仿佛来自地狱的时装秀，虽然不能给人明晰的感受，却隐隐让人感觉压抑和不安。

绝望而堕落的地下生存状态、看似光明却无法突破的玻璃地板、冰冷的工业场所和刺耳的机器噪声，这些无不是当前人类生存物理状态和心理状态在艺术家内心的反映。有人称她为"千禧年重大社会问题的发声者。"而此次威尼斯双年展的评审团主席曼努埃尔对此件作品的评价为："（《浮士德》）是一件充满力量又使人不安的作品，它呈现了我们这个时代面临的最紧迫的问题。"

|↑|《浮士德》，Nadine Fraczkowsk/ 摄，2017

49

扫把和小胡子

艾米莉·梅·史密斯
Emily Mae Smith

艾米莉·梅·史密斯的绘画风格非常当代，而电脑是这位艺术家的重要工具，这或许就是她的油画有时显得非常像平面作品的原因之一。她的绘画由新鲜的人物形象和非真实的场景组成，灵感来自无处不在的赛博空间（Cyberspace）。工作室对她来说不仅是画画的场所，还是艺术家与艺术品变成神话的原初之地。

史密斯的艺术受到多方面的影响，装饰艺术、波普艺术和芝加哥意象派，都能在她的艺术创作中找到影子。装饰艺术的元素在她的画中随处可见：有时，画面被布置得像一个舞台场景，荒诞的事件在拉开的幕布中上演；有时，被描绘的对象没有任何光影过渡，平面的色彩让作品如同一张海报；有时，画面中又会出现连续的装饰图案，让人联想起床单、窗帘等家居物品的设计策略。

波普艺术的影响就更加明显了：画中的人物常被打造得如同明星般闪耀，消失的笔触和机器印刷般的色彩让人想起安迪·沃霍尔；一些画作中的"本戴点"和突出的边缘线则让人想起利希滕斯坦。而芝加哥意象派——这个受漫画等大众文化影响颇深、喜欢用超现实的场景来模糊高雅艺术和大众艺术界限的团体的影响则比较直接，正是从迪士尼的动画中，史密斯找到了自己的艺术主角——1940年的电影《幻想曲》中的那支扫把。扫把的形象可以是多义的：它既能表示画家作画时的刷子，又能够和史密斯的职业生涯产生关联；直立的棍子又可以代表菲勒斯，成为男性气质和男性权力的表达；而扫把的底部又像是展开的裙子，这工具也常常被家务劳动的主要承担者——女性所使用。因此，只要将这个颇具弹性的符号稍加改造，艺术家不仅可以将自我经历投射进去，还可以发表她对性别议题的某些看法。

当扫把化身女性时，它往往和画家本人的身份合二为一。"画家工作室"系列的主角就是一只时尚而性感的扫把。这只扫把留着一头白色或金色的直发，戴着一副圆圆的太阳镜，常常出现在各种意想不到的环境中。在《巨浪滔天》中，她是一个海市蜃楼般的巨浪观察者；

在《慢慢燃烧》中，她似乎处于一个炎热的白日环境中，但太阳镜中却反射出夜晚才可能观测到的宇宙景象；在《等候室》中，这张脸又出现在一个百叶窗的后面，变身为钟表盘的太阳镜镜片暗示着她内心的焦躁；到了《蘑菇和扫把》中，身体柔软的扫把又像是一只蚯蚓，爬上了有致幻效果的毒蘑菇上。

| ← | 《等候室》，私人收藏，2015

| → | 《蘑菇和扫把》，大象艺术／图，2015

　　要想将扫把转换为男性，操作也十分简单——用两撇小胡子替换掉长发，而扫把的底部也可以变成两条腿。不过，更多的，小胡子是作为独立元素出现的。小胡子的位置经常在史密斯亲手画上去的画框外面。胡子不仅是男性气质的表达，也暗示了男性在绘画史上一边倒的地位。然而像螺旋花纹一样的小胡子则让这种男性权力有了一种戏谑嘲讽的意味。在《尖叫》中，小胡子被扫帚随意地拎在手里，并不在画框上方了——这又何尝不是对性别化解读的一种消

| ← | 《尖叫》，私人收藏，2015

解？在《肩膀以上》，小胡子被放置在一张极具挑衅意味的大张的嘴巴上，嘴巴之中一个卡通化的舌头被细高跟鞋踩住。这里，男性挑衅被女性压制。

在批判了传统神话故事对女性角色设定的局限和偏见之外，史密斯却又自我矛盾般地继承了她们在故事中的浪漫气质。然而，浪漫并不是其作品的主题，而是角色产生的背景。在史密斯的绘画语境中，画室是视觉艺术产生的地方，艺术家将自己的想象在此物质化，他们只需将想要的素材从墙外拿进来。在巴黎的某个顶楼拥有一间画室，或是将曼哈顿某个通风阁楼改成工作室是很多艺术家梦寐以求的事情，但实际上，这些地方往往没有电脑屏幕和咖啡馆的作用大。同样地，手工制作之所以被赋予浪漫的意味，是创作者将自己的性格和文化内涵一笔一笔地融合在了画面之中。用手作画的历史，或许不真实，或许要过时，但在史密斯这里，它是将尖锐批评柔和化的媒介，就像是一勺糖，帮人们将苦药灌进肚里。

<div align="right">

50

</div>

被观赏的生活

<div align="right">

佐伊·浩克
Zoe Hawk

</div>

乍看佐伊·浩克的女性群体绘画，统一而没有个性的服装、身材年龄统一的人物、刻意摆出的造型感等，都使得画面与某些程式创作有异曲同工之处。但透过表面的这种相似，其后隐藏的意义却是截然不同的。

尽管画面中人物众多，肢体动作也并不相同，但统一的着装、精简的背景色彩，大色块的统一安排都使得画面非常干净，而这种干净也暗示着画面中青春期少女的纯洁无瑕。少女们或在排练节目，或在进行体育运动，或在做其他的青春期少女应该进行的活动。虽然面貌、发色各不相同，但共性也着实明显：身体纤瘦、面容姣好，并非克隆却胜似克隆，皆是"青春无敌"标签的人物化表现。人物所在的地点经常变化：田野、山间、学校或者房间，不变的是

光线非常充足，而空气也是新鲜而清凉的。这种氛围和人物的设定，都给人一种田园诗的感觉。

但随着观察和体会的深入，画面就由甜蜜转到了感伤，甚至邪恶。虽然是群体活动，但除了服装和地点的接近外，她们的精神都是孤立的，人物各行其是，甚至与场景发生地都产生了脱离。在《医院义工》中，作为护士助手的少女们，或是在天台做危险的玩闹动作，或是在窗台发呆，并没有受身份和所在地的约束。而同样的设定也可以产生乖巧和叛逆两个极端。在《军乐队女队长》和《多少个珍妮》中，少女们遵守着既定的安排，认真地进行排练或者学习活动，而在《女卫生间》和《小羊羔，我要给你说》中，青春期少女的反叛和未完善人格突显出来：发生肢体冲突，沉浸在自我之中，漠视周遭事物，甚至在《哭吧，萨利，哭吧》中，一群面貌甜美的女生似乎在群殴坐地哭泣的萨利。

| ↑ | 《女卫生间》(局部)，艺术家 / 图，2010

| ← | 《医院义工》，艺术家 / 图，2011

佐伊·浩克设置的视角往往是偏俯视，是体育馆、操场、房间、舞台间应该放置摄像头的位置，这种视角可以察觉真相又不至于对客体的活动造成明显干扰。同时也暗示着，少女还并不能拥有属于成人的自由，需要监管和评判，需要被分析、归纳和总结，她们需要严格地遵守属于女孩的规则，从而被培养为举止得体的成年女性。然而少女表面的印象下，暗流在浮动，少女们要反抗，或者还原本来的面目，显示出青春期以及女性生活中本就具有的天性与复杂。通过这种设置，佐伊·浩克似乎想要说明，最美好的化身也有可能掺杂着魔鬼的面貌，用统一的印象来规划整个群体，很有可能陷入片面和草率。

佐伊·浩克的画大都是大场景，人物众多，所以第一眼看上去，我们只能辨别出人物所从事的活动和主题。在每个人物都只占一个小小位置的画面上，人脸成为微缩景观，显得微不足道。然而一个人的内心，只能通过人脸来彰显（虽然面部表情也有可能造成欺骗，但它依旧是通向内心的唯一通道。当然，还有语言，但是绘画的媒介阻止了这种可能）。我们看到，没有一个少女是面带微笑的，眼神里也没有光彩。她们冷漠、倦怠、绝望，甚至显示出一种压抑的痛苦。而这些表情恰恰反映了佐伊·浩克创作的出发点。在生活和艺术中，她最关注的就是女性主义。她曾在一次访谈中说："当我还是个孩子的时候，女人的身份往往会引起我的好奇并使我兴奋。但我也经常会因为她的模糊性和不可避免性感到害怕。"

也正是因此，她希望观者在看到自己的绘画时，"在第一眼看上去是甜美有趣的，但当你离近了看，他们就有了一种凶险的意味。'不安'，是我想让他们产生的感受。"而她的绘画，无疑做到了这一点。